避開 DTP 及印刷陷阱，
完美呈現設計效果！

《設計師一定要懂的基礎印刷學》

DESIGNER'S HANDBOOK

目 錄

1 文字與排版

2 色彩與配色

3 影像

4 多頁印刷品的製作

5 廣告文宣的製作

6 制式印刷品的製作

7 印刷和裝訂

附錄

「注音要怎麼標？」「植絨印刷（flock printing）
是什麼？」「8 段 3 行廣告？」等等。

不論你是想成為平面設計師或是已經從事設計工
作，本書都是專門為你量身訂做。除了基礎知識
之外，還包含各種疑難雜症的解答。希望能在你
感到困惑時助一臂之力，請讓這本書和這些可愛
角色常伴你左右吧！

全都是一定要
知道的基礎知識

新進設計師

剛入行的女孩，每天都為了成為獨當一面的設計師而努力。有時會穿著圓點圖案的洋裝，展現時尚感。

前輩

女孩工作的設計工作室的前輩，擔任 AD（藝術總監）。條紋襯衫是他的註冊商標，褲子長度偏短。

和我們一起
學習吧！

主要的

登場人物
（&動物）
介紹

小喵

小汪的好朋友，偶爾閉目養神。尾巴有點長。

ZZZZ

小汪

無時無刻都和女孩待在一起。毛很蓬鬆柔軟，有時會用兩隻腳走路。

雀躍

設計師的工作有哪些？
設計、製作的工作流程概述

負責設計雜誌、書籍、海報和折頁廣告等主要印刷品的平面設計師，工作內容具體有哪些？讓我們一同來瞭解設計師的工作流程。

設計師在做什麼？

印刷品集結了各領域專業人士的心血，諸如編輯、撰稿、攝影師、插畫家、修圖師（retoucher）及印刷廠師傅等等，並結合眾多工序才得以完成。書籍、雜誌、出版物和廣告之間的細部流程雖有所差異，但是基本流程皆為「企劃→編輯→設計・製作→印刷・加工」。原則上，設計師負責的是其中的設計、頁面版型製作（決定頁面整體形象，例如文字大小、字體、配色等等）和視覺選擇，以及文字和圖片編排等等。主導整個流程的則是編輯與專案負責人（project director）。設計師要設計到什麼地步因案而異，然而，為了能順利地製作，預先瞭解各工序的流程和基本知識非常重要。

印刷品完成前的流程

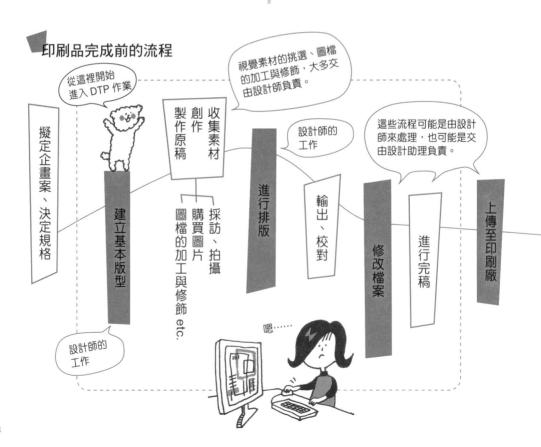

何謂 DTP？

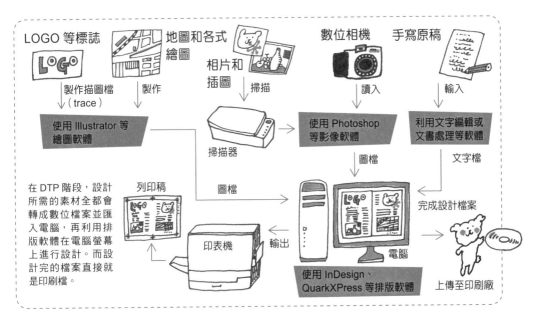

LOGO 等標誌

地圖和各式繪圖

相片和插圖

數位相機

手寫原稿

製作描圖檔（trace）

製作

掃描

讀入

輸入

使用 Illustrator 等繪圖軟體

掃描器

使用 Photoshop 等影像軟體

利用文字編輯或文書處理等軟體

圖檔

文字檔

在 DTP 階段，設計所需的素材全都會轉成數位檔案並匯入電腦，再利用排版軟體在電腦螢幕上進行設計。而設計完的檔案直接就是印刷檔。

列印稿

圖檔

印表機

輸出

電腦

完成設計檔案

使用 InDesign、QuarkXPress 等排版軟體

上傳至印刷廠

現在的印刷品幾乎都是透過 DTP（desktop publishing，桌上排版）來設計製作。設計所需的所有素材會轉為數位檔案並匯入電腦，再利用排版軟體來設計，製作出印刷用的檔案。這裡的基本流程，是由設計師先構思要怎麼設計，再由設計助理據此製作印刷用的檔案，不過也可能是由設計師一個人全部做完，或是由編輯來負責 DTP，這些情況都不在少數。

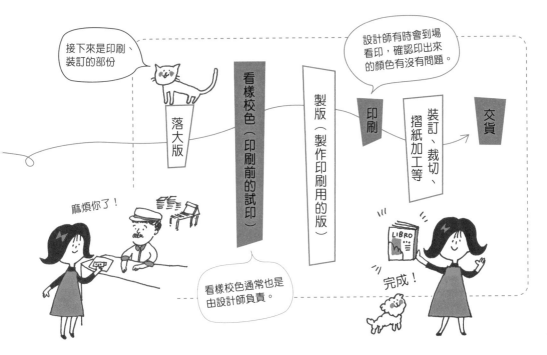

接下來是印刷、裝訂的部份

設計師有時會到場看印，確認印出來的顏色有沒有問題。

落大版

看樣校色（印刷前的試印）

製版（製作印刷用的版）

印刷

裝訂、摺紙、裁切加工等

交貨

麻煩你了！

看樣校色通常也是由設計師負責。

完成！

LIBRO

2

設計師的工作環境 1
必備的基本硬體

如要透過 DTP 設計，電腦當然不可或缺。現在 DTP 作業已經十分普及，從事設計一定要具備以下製作環境。

首先要具備的基本系統

想要使用 DTP 來設計，必須先準備電腦、螢幕和滑鼠等硬體，電腦裡再裝好下頁提及的排版和繪圖軟體，這樣才能開始進行 DTP。此外，用來列印完稿的印表機、將相片等讀入電腦的掃瞄器、讀取 CD-R 和 DVD-R 等儲存媒體的磁碟機，連接網路用的數據機和分享器等不同用途的週邊硬體等

等，也需要備妥。這時要注意的是，客戶和印刷廠等合作對象在讀取檔案時的配備是否能和自家對應。DTP 軟體很可能因為作業系統版本或電腦規格不同而發生無法開啟檔案的情況，因此，請預先確認合作對象的作業環境。

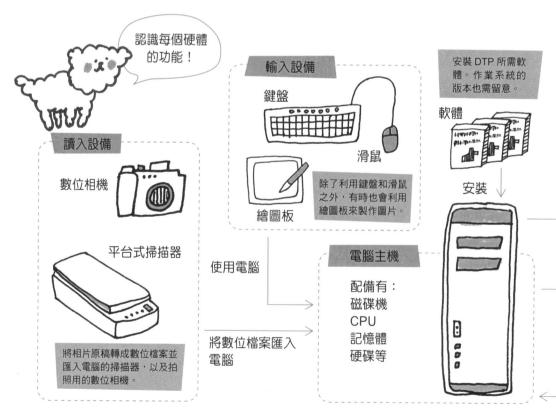

認識每個硬體的功能！

讀入設備

數位相機

平台式掃描器

將相片原稿轉成數位檔案並匯入電腦的掃描器，以及拍照用的數位相機。

輸入設備

鍵盤

滑鼠

繪圖板

除了利用鍵盤和滑鼠之外，有時也會利用繪圖板來製作圖片。

安裝 DTP 所需軟體。作業系統的版本也需留意。

軟體

安裝

使用電腦

將數位檔案匯入電腦

電腦主機

配備有：
磁碟機
CPU
記憶體
硬碟等

這裡是專有名詞及相關用語的說明！

鏘鏘～

路由器、集線器

路由器的功能是讓同一個網路的用戶互相連結，就如同公司內部的區域網路和網際網路般。而集線器則是將網路內的電腦和印表機連結至網路。

版本

可以用來辨別作業系統和應用程式的新舊。以 Mac 為例，透過點選〔蘋果〕選單→〔關於這台 Mac〕即可確認其版本。

 其他必備工具

設計師需要的不只是電腦，必備工具還包括可作為字體挑選參考的字體集、挑選裝幀等用紙時所需的紙張樣本、指定特別色時使用的色票、檢查相片原件的透寫台和放大鏡，以及 CMYK 濃淡深淺一覽無遺的演色表（color chart）等等。它們都是設計工作室從以前就一直在用的工具。

特別色色票　紙張樣本

演色表

字體集

放大鏡　　　　　　　　透寫台

網路

集線器　　　路由器

用以連接公司內部伺服器和網際網路的網路連線裝置。

列印完稿 →

輸出設備

用來列印檔案的印表機，分為高品質的雷射印表機和簡易的噴墨印表機兩種。

雷射印表機

噴墨印表機

影像輸出 →

螢幕

儲存設備和光碟機

CD-R 光碟
DVD-R 光碟

外接硬碟、隨身碟等

存取外部檔案時必備的設備，以及讀取該媒介所需的光碟機。

儲存或讀取檔案 →

設計師的工作環境 2
必備的基本軟體

透過 DTP 進行設計一定要有繪圖和排版軟體等應用程式。以下將介紹主要的 DTP 軟體種類，以及其他實用的軟體。

DTP 必備的基本軟體

DTP 使用的軟體主要可分為影像處理軟體、繪圖軟體和排版軟體等 3 大類。

Adobe System 出品的 Photoshop、Illustrator 和 InDesign 是其中的代表，被許多設計師使用。然而，即使是同樣的軟體，舊版本通常無法開啟以新版本製作的檔案，因此，在交換檔案的時候，記得確認設計師、客戶、出版社、印刷廠等對象的作業系統和軟體環境。

Illustrator Photoshop InDesign

主要軟體有這 3 個！

影像處理軟體 Ps

這是用來修正和加工數位圖片及掃描影像等影像檔的軟體，Adobe Photoshop 是其中的標準配備。這類軟體可以調整圖檔的色調、明度和對比，以及轉換色彩模式、確認解析度、變更尺寸、去背和影像合成等處理。雖然它也能夠編輯文字和圖形，不過並不適合用來執行排版作業。

Adobe Photoshop 的畫面

繪圖軟體

這是用來繪製直線、曲線和圖形的軟體，繪製 LOGO、地圖、插圖及圖表都很好用。這類軟體也能隨心所欲地進行文字輸入或版面設計，所以經常用來處理廣告傳單等單張印刷品的設計排版，並用來設計書籍封面和商品包裝。Adobe Illustrator 是這類軟體的代表，雖然有時也會用它來設計頁面，但是並不適合頁數很多的書刊。

Adobe Illustrator 的畫面

排版軟體

這是用來為雜誌、書籍和折頁廣告等多頁印刷品做設計排版的軟體，特色是能夠進行繁複的文字排版設定，不僅能把同一個版型套用至複數頁面，還有編排頁碼等豐富的頁面製作功能。目前台灣大部分都採用 Adobe InDesign，少數人使用 Quark XPress。

Adobe InDesign 的畫面

其他實用軟體

在處理設計工作時，還會使用到其他各式各樣的軟體，例如處理文稿和表格資料的文字編輯軟體和試算軟體、快速瀏覽影像檔的影像管理軟體、將印刷檔等巨大檔案上傳至 FTP 的 FTP 軟體，以及字體管理軟體等等，它們可以讓你的工作更順利，建議事先備妥。

以 Microsoft Word 和 Jedit 來處理文稿，並用 Excel 處理表格資料。

Adobe Bridge 和 Mac 內建程式 iPhoto 在檢視大量影像時，皆具備超高效率。

FTP 軟體 Cyber-duck，以及能夠管理大量字體的 Font Book 都是非常好用的軟體。

聰明使用軟體，提升工作效率！

13

藝術總監是設計師嗎？
製作團隊由哪些人組成？

在實際的工作現場中，付出努力的不只是設計師，還有許多相關廠商和人員一起通力合作。以下是主要的人員組成。

▶ 廣告、型錄等

客戶

（廣告主／廣告代理商）製作物的發行者。客戶通常會一次委託整個專案，除了負擔製作相關費用，也負責成品的最終評估。有時也會發生廣告主直接坐鎮指揮，或是中間有廣告代理商加入的情形。

藝術／創意總監（art/creative director）
藝術總監又稱 AD（亦稱 CD），負責決定製作物的視覺形象和設計。實際的版面設計通常會交由其他設計師來負責。

專案負責人（project director）
負責統籌專案的人，除了時程和預算之外，也要管理製作物的質感和印刷品質。這個角色經常由廣告代理商的員工、客戶的廣告負責人，或是設計工作室的員工來擔任。

印刷廠
負責製作物的印刷、裝訂和加工。當製作物是廣告的時候，對於正式印刷前的打樣（又稱顏色校正）及檔案修改等，印刷廠必須在客戶及創作者之間扮演好溝通的橋樑。另外，圖檔的掃描和修潤也可以交給印刷廠來處理。

設計師
依據 AD、CD 的指示進行版面設計。

支援工作現場的還有這些人！

思考製作物內容的文案人員、製作視覺素材的插畫家和攝影師，以及被稱作修圖師的專業圖片後製人。

▶ 雜誌、書籍

出版社

雜誌、書籍的發行者與經營者，負責決定各編輯部的預算分配和發行時程，並負責評估定價、發行數量，以及行銷企畫。

藝術總監
通常負責設計版型及書衣、書封，內頁排版則由設計師處理。

編輯部
舉凡內容企劃、管理製作時程和預算、挑選作者和設計師與插畫家等，直到出版物正式上市之前，皆由編輯部全權處理。

印刷廠
負責製作物的印刷、裝訂和加工。除了圖片的掃描和修潤之外，置入文稿和根據版型進行的 DTP 排版作業有時也會交由印刷廠承包。

設計師
依據 AD 設計的版型進行排版，基本上負責內頁。

支援工作現場的還有這些人！

寫稿的撰稿人（若是書籍則是作者）、插畫家、攝影師及修圖師。

文字與排版

在版面設計中，文字排版要易於閱讀是重點之一，一起來了解基本的字體選擇和排版規則。

4

認識文字以成就好設計
字體的幾種基本分類

在構思漂亮的文字排版之前，首先需要了解與文字的知識。以下將介紹字體的種類和各部分的名稱。

字體的種類

字體大致可分為明體、黑體和其他種類，再依其細節細分成許多豐富的字體。

明體是以楷書為基礎的字體，特徵為橫畫和轉折處的三角形「襯線」（serif），其橫細、豎粗，強弱分明，另有「提」、「撇」、「捺」等能夠重現下筆輕重緩急的筆畫。明體有著抑揚有別的曲線，給人優雅、高質感的印象，顯得正式而莊重。

黑體的筆畫粗細均等，並沒有襯線等裝飾。由於筆畫的面積寬廣且色黑，所以易讀性（legibility）優越，經常使用在標題等需要特別強調的文字上。此外，黑體筆畫多呈直線，感覺強而有力，相較於令人聯想到傳統的明體，它顯得隨興而爽朗。除了一般的黑體之外，還有筆畫兩端渾圓的圓體。

〔明體〕

襯線

あ 永

優雅、高質感正式 ✧

這裡使用的字體為 Ryumin M-KL。起筆和撇或捺的尖端纖細，兼具俐落形象。

〔黑體〕

あ 永

強而有力、爽朗隨興♪

這裡使用的字體為中 Gothic BBB。筆畫粗細均等，容易閱讀，而且給人強而有力的觀感。

其他各式各樣的字體

除了明體和黑體，字體的種類實在包羅萬象，例如和風的勘亭流字體、在學校學習筆順和寫法時作為範本的教科書體（相當於台灣的標楷體）、字體小也能輕鬆閱讀的新細明字體、古色古香的行書體、常見於廣告和傳單的藝術字體（fancy font）和手寫風鋼筆字體等。這些字體都有著強烈的個性，通常運用在標題而非內文上。

勘亭流字體 範例
色々な文字 〔使用字體：A-OTF 勘亭流 Std〕

教科書體 範例
色々な文字 〔使用字體：A-OTF 教科書 ICA Pro〕

新細明字體 範例
色々な文字 〔使用字體：A-OTF 每日新聞明朝 Pro〕

行書體 範例
色々な文字 〔使用字體：A-OTF 角新行書 Std〕

藝術字體 範例
色々な文字 〔使用字體：Haruhi Gakuen Std〕

手寫風鋼筆字體 範例
色々な文字 〔使用字體：HuiFont〕

1 文字與排版
2 色彩與配色
3 影像
4 多頁印刷品的製作
5 廣告文宣品的製作
6 制式印刷品的製作
7 印刷和裝訂

16

字體是由撇、捺、點、提、收等筆畫元素建構而成，形狀會因為字體不同而有大幅差距。此外，文字由各筆畫框出的空間稱為「懷」，懷越大，這個字看起來就越大方，反之則顯得銳利。

〔明體〕

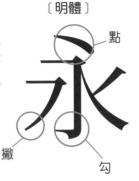

點

撇

勾

〔黑體〕

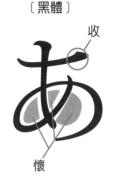

收

懷

字身和字面

漢字的每個字都像是被裝在稿紙的方格，字字方正。這些方格稱為「字身」，而文字實際的大小則稱為「字面」。只要文字大小相同，字身的大小也會一樣，不過字面則會因為字體或文字而有所差異。例如，在字體相同的情況下，平假名的字面在設計上會略微小於漢字，而且即使都是平假名，「り」（ri）和「す」（su）的字面大小也不一樣。

〔字身〕 〔字面〕

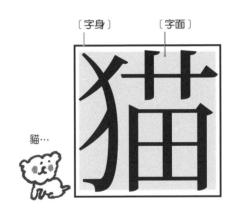

貓…

字面的比較

黑框代表字身，粉紅框代表字面。

是鳥…

〔因字體而異〕

〔Midashi Go MB31〕 〔Shin Go〕

即使是同一個字，也會因為字體不同而在字面大小上有所差異。上圖範例是同樣大小的 Midashi Go MB31 和 Shin Go，字面較大的字體，幾乎塞滿整個字身，讓人覺得很擁擠；字面小的字體則在文字周圍出現留白，顯得清爽節制。

〔因文字而異〕

狗！

以上皆為相同字體且大小相同，所以字身大小也固定，但字面大小會因為不同字而有所差異。

1 文字與排版
2 色彩與配色
3 影像
4 多頁印刷品的製作
5 廣告文宣品的製作
6 制式印刷品的製作
7 印刷和裝訂

規則比漢文字體更嚴謹？
歐文字體的種類

歐文字體也有各式各樣的文字構造和規則。儘管歐文字體經常用在標題等需要裝飾的地方，但有了基本瞭解，以後在挑選字體和排版時就會更得心應手！

1 文字與排版
2 色彩與配色
3 影像
4 多頁印刷品的製作
5 廣告文宣品的製作
6 制式印刷品的製作
7 印刷和裝訂

歐文字體的部位和構造

跟漢字字體相同，歐文字體也是由不同的元素組合而成。漢字就算字體相同，各元素的細節還是會有細微變化，然而，歐文字母的字體結構簡單，所以各元素在形狀和規則上都有縝密的規定。

歐文字體的構造是以 5 條水平線為基準，大寫和小寫的高度相異。不同字體的基準線高度也可能不盡相同，倘若同時使用兩種以上的字體，通常會對齊其中的「基線」（baseline）。此外，有別於字身固定的漢字字體，歐文字體屬於「比例字體」（proportional font），亦即字寬會配合字面產生變動，字母之間的距離也不固定。於數位字體（digtal font）中，只要輸入文字，就會根據相鄰字母的字面自動調整字間。

歐文字體的主要元素和構造

〔字碗〕（bowl）
封閉區域的曲線部分。

〔字懷〕（counter）
字母內由筆畫框出來的空間，相當於漢字字體的「懷」。

〔襯線〕
漢字字體也有的裝飾，位於筆畫的起始和完結處。襯線形狀會因字體不同而相異。

〔髮絲線〕（hairline）
垂直的細線。

〔主桿〕（stem）
形成字母主要骨架的粗直線。

〔字尾〕（tail）
筆畫結束處，如尾巴般延伸的部分。

HyFonts

〔主線〕
（mean line）
與 x 字高齊平的水平線。

〔大寫線〕
（cap line）
等同於大寫字高的線。

〔升部線〕
（ascender line）
與升部齊平的線。

〔升部〕
（ascender）
小寫字母超出 x 字高的部分。

〔大寫字高〕
（cap height）
「cap」指的是大寫字母，大寫字高即為大寫字母頂端至基線的高度。

〔基線〕
與大寫字母底部齊平的水平線。主線到基線之間的高度則為 x 字高。

〔x 字高〕
（x height）
小寫「x」和「n」的高度。

〔降部〕
（descender）
超出基線下方的部分。

〔降部線〕
（descender line）
與降部齊平的線。

Font Alphabet

<table>
<tr><td>

比例字體

會自動配合文字設定最適當字寬的字體，如歐文字體。不過，雖然歐文字體基本上都屬於比例字體，但是也包含字寬固定的等寬字體（monospaced font）。

</td><td>

仿斜體（Oblique type）

歐文字體的斜體字之一。斜體（Italic type）中，各字母的傾斜角度皆經過個別設計，而仿斜體則是機械式地使正體（Roman type）的輪廓統一傾斜。

</td></tr>
</table>

襯線字體和無襯線字體（san serif）

如同漢字的明體和黑體，歐文字體也可大致分為襯線字體和無襯線字體。相同於漢字的明體，襯線字體的直畫和橫畫粗細不同，較具有古典優雅的氣氛。無襯線字體則和漢字的黑體一樣，筆畫粗細均等，形象較為現代。

襯線的形狀因字體而異，其特徵經常可反映出字體創作時的年代。

「san」是法文中代表「沒有」的前綴，所以「san serif」就是沒有serif（襯線）的意思。

◤ 其他各式各樣的字體

歐文字體同樣琳瑯滿目，除了基本的襯線字體和無襯線字體，「手寫字體」（script font）的變化豐富，從歷史悠久且正式的書法風（calligraphy）字體到具現代感的隨興字體，應有盡有。「黑體」（Blackletter，或稱哥德體）為 12 ～ 15 世紀使用於西歐的書寫體，特徵為具裝飾線條的濃黑筆畫，如英文的「Gothic script」。此外，歐文字體中也包含「斜體」等傾斜的字體，用來在內文中強調語句。

手寫字體 字體範例

The cat is on the piano.

〔使用字體：Shelley Volante Script〕
屬於書法風字體，擁有線條流暢的裝飾，給人正式而傳統的印象。

黑體 字體範例

The cat is on the piano.

〔使用字體：Goudy Text MT〕
表現鋼筆筆跡的字體。濃黑感顯著，具有厚重且莊嚴的形象。

斜體 字體範例

The cat is on the piano.

〔使用字體：Times Semibold Italic〕
用於強調語句的斜體。仿斜體雖然也屬於斜體字，但是兩個是不一樣的。

* 貓在鋼琴上

6

粗？細？系列？
何謂字體粗細和字體系列

字體粗細（weight）包含不同等級，而不同等級的同一字體集結起來，就是一個「系列」（family）。本章幫助你建立字體系統及分類方法的正確觀念。

1 文字與排版
2 色彩與配色
3 影像
4 多頁印刷品的製作
5 廣告文宣品的製作
6 制式印刷品的製作
7 印刷和裝訂

日文字體的粗細和系列

　　字體線條粗細與文字大小是兩種不同的概念，即使字體和大小都相同，只要粗細不同，呈現出來的感覺也會不一樣。不同字體對於粗細的種類和標示可能有所差異，但名稱中通常會由細到粗依序加上「Light」（細）、「Regular」（標準）、「Medium」（中）、「Bold」（粗）、「Heavy」（特粗）等字樣。

　　以相同概念統整的同一字體內，所有粗細不同的文字群組統稱為「字體系列」（font family）。例如，Ryumin 體從 Light（細）到 Ultra（超粗）之間共有 8 種等級的粗細，而它們全部都稱為 Ryumin 體系列。設計時配合文字大小和用途使用同系列的字體，即可營造整體感，譬如將某字體系列的特粗體用在大標題，粗體用在小標題，標準體用在內文等。

觀察相同字體的不同粗細

Kozuka（小塚）Gothic 字體系列

あ 永	Extra Light（超細）〔EL〕
あ 永	Light（細）〔L〕
あ 永	Regular（標準）〔R〕
あ 永	Medium（中）〔M〕
あ 永	Bold（粗）〔B〕
あ 永	Heavy（特粗）〔H〕

Kozuka Gothic 字體系列中的同尺寸比較。字體即使粗細改變，字寬（字身）仍維持固定。

Ryumin 體系列

あ 永	Light（細）〔L-KL〕
あ 永	Regular（標準）〔R-KL〕
あ 永	Medium（中）〔M-KL〕
あ 永	Bold（粗）〔B-KL〕
あ 永	Extra Bold（超粗）〔EB-KL〕
あ 永	Heavy（特粗）〔H-KL〕
あ 永	Extra Heavy（超特粗）〔EH-KL〕
あ 永	Ultra（極粗）〔U-KL〕

每個字體系列都有好多不同的成員呢～

選擇好豐富哪～

Ryumin 體的範例。「KL」之前的字母代表不同的粗細。

文字與排版 1
色彩與配色 2
影像 3
多頁印刷品的製作 4
廣告文宣品的製作 5
制式印刷品的製作 6
印刷和裝訂 7

歐文字體的粗細和系列

歐文字母除了粗細有別，字寬（set）也各有不同，字體名稱由窄到寬會依序加上「Condensed」（壓縮體）、「Lean」（瘦體）、「Standard」（標準體）、「Fat」（胖體）、「Expanded」（擴張體）等字樣。如下圖所示，於歐文字體裡，相同字體的所有粗細和字寬，可歸納為同一個字體系列。

我們都是一家人

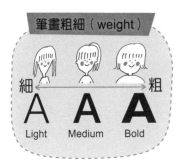

筆畫粗細（weight）

細 ← → 粗

A　A　A
Light　Medium　Bold

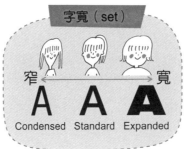

字寬（set）

窄 ← → 寬

A　A　A
Condensed　Standard　Expanded

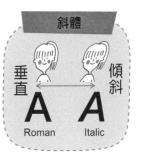

斜體

垂直 ← → 傾斜

A　A
Roman　Italic

斜體包含斜體（Italic）和仿斜體（Oblique），正體則稱為羅馬體（Roman）。

從 Futura 字體縱觀字體家族

字寬 / 粗細	壓縮體〔Condensed〕	壓縮仿斜體〔Condensed Oblique〕	標準體〔Standard〕	仿斜體〔Oblique〕
細〔Light〕	ABC 細壓縮體	ABC 細壓縮仿斜體	ABC 細	ABC 細仿斜體
一般〔Book〕			ABC 一般	ABC 一般仿斜體
中〔Medium〕	ABC 中壓縮體	ABC 中壓縮仿斜體	ABC 中	ABC 中仿斜體
粗〔Heavy〕			ABC 粗	ABC 粗仿斜體
特粗〔Bold〕	ABC 特粗壓縮體	ABC 特粗壓縮仿斜體	ABC 特粗	ABC 特粗仿斜體
超特粗〔Extra Bold〕	ABC 超特粗壓縮體	ABC 超特粗壓縮仿斜體	ABC 超特粗	ABC 超特粗仿斜體

字寬和筆畫粗細的種類與名稱都會因字體而異唷。

歐文字體中的 Futura 系列。其壓縮體和標準體等字寬皆各自有仿斜體的版本。

級數？點？
瞭解文字大小及換算方法

設計的世界裡，用來指定文字和線條尺寸的單位有「級」與「點」，請瞭解其大小及換算方法。

1 文字與排版

2 色彩與配色

3 影像

4 多頁印刷品的製作

5 廣告文宣品的製作

6 制式印刷品的製作

7 印刷和裝訂

級數與點

DTP 在表示文字大小的時候，使用的是「級」（Q）與「點」（pt、point）等獨特單位。設計師會視案件情況來決定採用何者，而 InDesign 等排版軟體兩者皆支援。

自照相排版（phototypesetting）時代，就開始使用「級」這個單位。基準為「1 級 = 0.25mm」，指定時可能會以「內文採用 12Q」的形式來說明。2Q 等於 0.5mm、4Q 等於 1mm，級數換算成公制單位的方法非常簡單，所以即使到了 DTP 時代，也還是有人在用。另一方面，「點」是以英寸為基準的單位，「1/72 英寸 = 1 點」，指定時會說明「內文採用 10.5pt」。由於級和點無法用整數換算，所以在製作檔案時請特別注意。

以級數為單位的文字尺寸表

以點為單位的文字尺寸表

齒數

級數和點是表示文字大小的單位，而齒數則是用以指定字間寬度的單位。1齒為0.25mm，寫成1H*，是於照相排版作業進行照相打字時使用的單位。

點（pt）

由於各國的英寸長度各有不同，所以「點」共分為以下3種：美國系統：1pt＝0.3514mm、Didot點系統：1pt＝0.375mm，以及DTP點系統：1pt＝0.3528mm。

級數・點換算表

DTP pt	A pt	級數	DTP pt換算	級數換算	A pt換算	mm換算
		8	5.67		5.69	2.00
	6		5.98	8.43		2.11
6				8.47	6.02	2.12
		9	6.38		6.40	2.25
	7		6.97	9.84		2.46
7				9.88	7.03	2.47
		10	7.09		7.11	2.50
		11	7.79		7.83	2.75
	8		7.97	11.24		2.81
8				11.29	8.03	2.82
		12	8.50		8.54	3.00
	9		8.96	12.65		3.16
9				12.70	9.04	3.18
		13	9.21		9.25	3.25
		14	9.92		9.96	3.50
	10		9.96	14.06		3.51
10				14.11	10.04	3.53
		15	10.63		10.67	3.75
	11		10.96	15.46		3.87
11				15.52	11.04	3.88
		16	11.34		11.38	4.00
	12		11.95	16.87		4.22
12				16.93	12.05	4.23
	18		12.76		12.81	4.50
	14		13.94	19.68		4.92
14				19.76	14.06	4.94
		20	14.17		14.23	5.00
		16	15.94	22.49		5.62
16				22.58	16.06	5.64
		24	17.01		17.07	6.00
	18		17.93	25.30		6.33
18				25.40	18.07	6.35
		28	19.84		19.92	7.00
	20		19.93	28.11		7.03
20				28.22	20.08	7.06
	22		21.91	30.92		7.73
22				31.05	22.09	7.76
		32	22.68		22.77	8.00
	24		23.90	33.73		8.43
24				33.87	24.10	8.47
	26		25.90	36.55		9.14
		38	26.93		27.03	9.50
	28		27.89	39.36		9.84
28				39.51	28.11	9.88
		44	31.18		31.30	11.00
	32		31.87	44.98		11.24
32				45.16	32.13	11.29
		50	35.43		35.57	12.50
	36		35.86	50.60		12.65
36				50.80	36.14	12.70
		56	39.68		39.84	14.00
	40		39.84	56.22		14.06
40				56.45	40.16	14.11
		62	43.93		44.11	15.50

＊A pt指的是美國系統

級數←→點數換算方法

 紅 ┤ 36Q ＝ 9mm ＝ 約25.51pt
(36×0.25)　(9÷0.3528)

 帽 ┤ 25pt ＝ 8.82mm ＝ 約35Q
(25×0.3528)　(8.82÷0.25)

> 1Q ＝ 0.25mm
> 1點（DTP點）＝ 0.3528mm 喔～

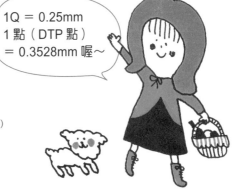

＊譯註：日文「齒」的發音是「HA」。

1 文字與排版
2 色彩與配色
3 影像
4 多頁印刷品的製作
5 廣告文宣品的製作
6 制式印刷品的製作
7 印刷和裝訂

8 設計的重要組成元素 易於閱讀的精美文字編排

充分瞭解字體的基本知識後，終於要進入「文字排版」階段了。文字排版在設計中十分重要。讓我們一同以易於閱讀的精美文字排版為目標吧！

1 文字與排版
2 色彩與配色
3 影像
4 多頁印刷品的製作
5 廣告文宣品的製作
6 制式印刷品的製作
7 印刷和裝訂

直式排版與橫式排版

使文字縱向排列的排版方式稱為直式排版，橫向排列則稱為橫式排版。有別於僅有橫式排版的歐文，中文兩者皆可，不過一般而言，直書較易於閱讀，刊載長文的書籍幾乎都採用直式排版。不過若是經常出現英文單字和數學算式的專業書籍等，採用橫式排版反而比較容易閱讀。文字排版的方向也和書籍、雜誌的翻頁方向息息相關。直式排版的文章是由右頁往左頁排列，書本裝訂是「向右翻頁·右側裝訂」；橫式排版的內文為由左頁往右頁排列，書本裝訂則是「向左翻頁·左側裝訂」。此外，雜誌等印刷品雖訂有基本的排版方向，但是有時也會出現直排和橫排同時存在的情況。

▶ 直排

在流經法國和比利時邊境的馬士河畔，有個叫安特衛普的農村，龍龍是出生於當地的少年，阿忠則是產自法蘭德斯的大型犬。他們……

書籍和雜誌的內文多採用直排。這種閱讀方向與書寫中文的方向一致，所以閱讀起來特別自然、舒服。當內文包含數字時，原則上會改成中文的數字寫法。

▶ 橫排

在流經法國和比利時邊境的馬士河畔，有個叫安特衛普的農村，龍龍是出生於當地的少年，阿忠則是產自法蘭德斯的大型犬。他們……

透過電腦或手機閱讀的文章通常是橫排，所以近年不少年輕人認為橫排更易於閱讀。橫排的特徵是數字和英文字母可以直接走文，容易閱讀。

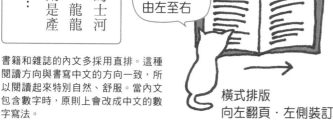

排版方向是由左至右

排版方向是由右至左

橫式排版
向左翻頁·左側裝訂

直式排版
向右翻頁·右側裝訂

文字排版的基本設計

　　於編排文章時，需要在兼顧內容、目標讀者和媒體格式的同時，對字體、文字大小、行長、行間、字間等進行精密計算，以打造出易於閱讀的文字排版為目標。讓我們先來瞭解新手容易混淆的字間與字距，以及行間與行距。文字的級數、字距、行距等設定和文章可讀性息息相關，因此有必要充分瞭解。

字間和字距

〔字距〕
亦稱作「字元間距」，為文字中心至下個文字中心的距離，單位以「齒」（H）來表示，1 齒＝ 0.25mm ＝ 1Q。

パ　ト　ラ　ッ　シ　ュ

*法蘭德斯犬阿忠

〔字間〕
文字和文字之間（字身和字身之間）的間隔。完全未對字間大小進行調整的文字排版方式稱為「密排」（solid setting）。

行間和行距

〔行間〕
行與行之間（字身和字身之間）的間隔。有部分文書處理軟體中的「行間」實為行距，請多加留意。

パトラッシュ、行こ
うよ。ね、行こう。

*阿忠，走吧。來嘛，跟我一起走吧。

〔行距〕
採用橫式排版時，各行頂部至下一行頂部的距離。單位為「齒」（H）或「％」。

行間的比較

最容易閱讀！

〔行間 100％〕
子親了一下。
他一邊這麼說，一邊環抱著阿忠的脖子
「阿忠，你不需要再擔心受怕囉～」

內文 11Q、行間 11H、行距 22H。「行間 100％」代表行間等於文字大小。

〔行間 75％〕
子親了一下。
他一邊這麼說，一邊環抱著阿忠的脖子
「阿忠，你不需要再擔心受怕囉～」

內文 11Q、行間 8.25H、行距 19.25H。「行間 75％」代表行間等於文字大小的 4 分之 3。

〔行間 50％〕
子親了一下。
他一邊這麼說，一邊環抱著阿忠的脖子
「阿忠，你不需要再擔心受怕囉～」

內文 11Q、行間 5.5H、行距 16.5H。「行間 50％」代表行間等於文字大小的 2 分之 1。

〔行間 25％〕
子親了一下。
他一邊這麼說，一邊環抱著阿忠的脖子
「阿忠，你不需要再擔心受怕囉～」

內文 11Q、行間 2.25H、行距 13.25H。「行間 25％」代表行間等於文字大小的 4 分之 1。

喵～　汪～　嘿～

文章的行距為文字大小的 150％時，亦即行間為 50％時，閱讀起來最輕鬆。

1 文字與排版
2 色彩與配色
3 影像
4 多頁印刷品的製作
5 廣告文宣品的製作
6 制式印刷品的製作
7 印刷和裝訂

文字與排版

2 色彩與配色

3 影像

4 多頁印刷品的製作

5 廣告文宣品的製作

6 制式印刷品的製作

7 印刷和裝訂

文字間距調整的類型

「文字間距調整」是文字排版的要點之一。如前文所述，每個文字的字面不盡相同，倘若只是單純地將整篇文章依序編排，就會導致字間大小不一的情況，假如採用密排法，在括號、標點符號前後，日文的拗音與促音前後，以及筆畫較少的平假名和片假名前後，尤其會出現字間過大的問題，使得整體看起來鬆散凌亂。文字間距調整即是為了避免此問題，除了能增進文章的易讀性，也能使整體感覺精煉俐落。文字間距大致可分為兩種，其一為字間固定的「等距緊排」，其二為配合前後文字調整字距的「比例緊排」（變動緊排），它們也分別稱作「字距調整」（tracking，將整篇文章的字距調整至相等）及「字距微調」（kerning，個別調整字間）。前者大多是利用排版軟體的自動字距功能，而後者則是利用「手動字距」功能。

〔密排〕

未進行文字間距調整，字間為 0。這是日文排版的基本做法，內文通常會採用密排的方式來排版。在排版軟體中進行字距設定時，預設值即是密排。

> 字身彼此緊鄰，中間既沒有間隙也不重疊。

肩並肩

銀河ステーション

＊銀河火車站

文字大小＝字距

〔比例緊排〕（字距微調）

根據相鄰文字選用適當的字間。對於文字偏大的標題，字間分歧的狀況總是特別醒目，因此，需藉由縮減標點符號和拗促音前後的多餘空隙來改善。此排版方式又稱為字距微調。

> 字身會根據文字以不同的寬度互相重疊。

緊密相連

銀河ステーション

文字大小＞字距

〔等距緊排〕（字距調整）

整篇文章的字距皆相等，且字距小於文字大小。由於字間緊縮，所以每行的長度比密排時短。以下範例是「緊縮 2 齒」（字距比文字級數小 2 齒）時的情況。此排版方式又稱為字距調整。

> 整篇文章的字身皆以同樣的寬度互相重疊。

貼緊緊

銀河ステーション

文字大小＞字距

〔等距疏排〕

所有字間皆相等且偏大的排版，因為字間固定，可謂是等距緊排的好朋友。另外，由於字距大於文字大小，因此每行的長度比密排時長。偏大的字間顯得游刃有餘，給人寬敞的印象。

> 整篇文章的字身皆以同樣的寬度分開。

距離之美

銀河ステーション

文字大小＜字距

> 假如不調整片假名、拗促音和標點符號的字距，字間就會顯得太過醒目喔～請小心！

> 輕盈～

> 一起研究易於閱讀的文字排版吧！

（日文的）拗促音

拗音指的是「キャ」（kya）、「シュ」（shu）、「チョ」（cho）等以兩個假名表示一個音節的東西；促音則是「きって」（kitte）、「立った」（tatta）等中間有短促停頓的發音，不論拗音或促音皆是使用小寫假名。

標點符號

指的是文字和數字以外的符號，例如逗號「，」、句號「。」、驚嘆號「！」、問號「？」、括號「（」「）」「〈」「〉」等等，需套用避頭尾規則。

行對齊的類型

行內的文字配置設定稱為「行對齊」。橫式排版通常是「靠左對齊」，直式排版通常是「頂端對齊」，兩者有時皆會被稱作「對齊行首」。此外，另有「靠右對齊」、「置中對齊」、「齊行」、「強制齊行」等類型。

在處理排版時，有時文章中會包含英文或數字，也可能因為避頭尾規則的影響（參考第 30 頁）而發生行首對齊、行尾不對齊的情形。為了避免此等情形，標準做法是利用齊行功能自動調整字間，使每一行的兩端皆對齊。齊行設定中，末行會靠左對齊，倘若末行兩端同樣對齊其他行的兩端，就屬於強制齊行。

採用橫式排版時的預設做法

〔靠左對齊〕

老師指向一面巨大雙凸透鏡，那個透鏡裡頭裝著大量的發光沙粒。「銀河鐵道之夜」

〔靠右對齊〕

老師指向一面巨大雙凸透鏡，那個透鏡裡頭裝著大量的發光沙粒。「銀河鐵道之夜」

〔置中對齊〕

老師指向一面巨大雙凸透鏡，那個透鏡裡頭裝著大量的發光沙粒。「銀河鐵道之夜」

〔齊行〕

老師指向一面巨大雙凸透鏡，那個透鏡裡頭裝著大量的發光沙粒。「銀河鐵道之夜」

——僅有末行靠左對齊

〔強制齊行〕

老師指向一面巨大雙凸透鏡，那個透鏡裡頭裝著大量的發光沙粒。「 銀 河 鐵 道 之 夜 」

〔混合式對齊〕

老師指向一面巨大雙凸透鏡，那個透鏡裡頭裝著大量的發光沙粒。「銀河鐵道之夜」

——齊行
——靠右對齊

1 文字與排版

2 色彩與配色

3 影像

4 多頁印刷品的製作

5 廣告文宣品的製作

6 制式印刷品的製作

7 印刷和裝訂

InDesign 的文字間距設定

於 InDesign 中，只要點選〔文字〕功能表的〔字元〕選項，即可進行文字設定。在字元面板內，可處理的設定包含字距微調、字距調整、比例間距、指定格點數等等。

除此之外，InDesign 還能夠藉由〔框架格點〕（frame grid）進行字距調整，以及透過視覺（optical）、標準（metrics）和等比公制字（proportional metrics）等功能來設定變動字距。變動字距是由軟體自動處理，所以，完成後務必確認結果是否完善。若有出現字間過小或過大等不適當的情形，請利用字距微調或字距調整功能手動調整。

〔字距微調〕

字距微調是將游標移至文字和文字之間，並以手動方式調整字間，其共有〔視覺〕、〔日文等幅〕、〔標準〕等選項可供設定。其中，〔視覺〕會視文字形狀調整字間；〔標準〕採用的是歐文字母的「字元組字距微調（pair kerning）資訊」；〔日文等幅〕則是將日文的字距微調設為 0，並把歐文字母設定至標準。所謂的「字元組字距微調」資訊，即為字距微調已經預先設定好規則的字元組，例如「當 A 和 B 並排時，自動套用 -30 的字間」等等。

〔比例間距〕

比例間距能夠針對所選取的複數文字，設定字面與字面間隔距離的增減。由於此設定根據的並非字身而是文字形狀，所以不同於字距調整。使用字距調整功能調整字距時，需將文字框改成框架格點，並利用〔框架格點〕設定對話框的〔字元空格〕來設定。

〔字距調整〕

字距調整能夠調整所選文字之間的距離，有別於字距微調是個別調整各文字的字間，此功能是一併調整所選取的所有文字。此外，字距微調和字距調整雖然也會對排版造成影響，然而，通常都是用於調整歐文字母間的間距。於調整中文文字間的距離時，使用的是〔比例間距〕及〔指定格點數〕，若是 OpenType 字體，則會使用〔等比公制字〕。

〔指定格點數〕

這個功能可以讓文字平均分散在所指定的格點數內。例如，若選取 3 個字，並將指定格點數設定為「5」，即可令該 3 個字等距排列在空間等同 5 個字的格點內。

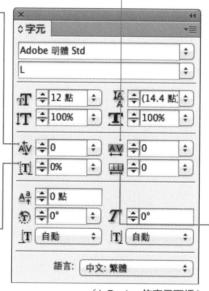

〔InDesign 的字元面板〕

等比公制字

在使用 OpenType 字體時，就能夠於字元面板的選項中，選擇套用〔Open Type 功能〕的〔等比公制字〕。〔等比公制字〕功能是利用 OpenType 字體內含之字距資訊來自動調整字間，不過，它在部分字體上無法完美呈現，請多加留意。

密排　スノーホワイトは美しい

＊白雪公主真是美若天仙

套用等比公制字後　スノーホワイトは美しい

文字排版的基本觀念，在金屬活字印刷和照相排版時代就已經大致成形。文字排版的基本形是以正方形的活字（字身）為基礎，稱為正體。

在照相排版推出後，更多了縱向縮小的窄體、橫向縮小的寬體，以及斜向變形的斜體等多種選擇，DTP 時代也繼續沿用窄體和寬體的說法。於照排時代，由於設備限制，文字變形率僅侷限於 10％、20％、30％、40％；DTP 軟體的精密度則有辦法達到小數點以下。然而，過度變形會導致閱讀困難，因此原則上應控制在 0～40％之間。

1 文字與排版
2 色彩與配色
3 影像
4 多頁印刷品的製作
5 廣告文宣品的製作
6 制式印刷品的製作
7 印刷和裝訂

〔正體〕

以正方形為基礎的字身，其多數字體（尤其是用於內文的字體）皆略小於字身，在採用橫式排版時需特別注意。

我是基本形！

〔窄體〕

苗條

於左右施加變形處理，形成窄長狀態。由於寬度變小，所以略有輕佻感，請留意畫面是否因而顯得零散。

〔寬體〕

有分量

於上下施加變形處理，形成寬矮狀態。此變形有分量而顯得穩重，報紙採用的字體即為其中的典型。

〔仿斜體 1〕

平行傾斜！

維持文字高度，並且水平傾斜。於 InDesign 的字元面板內設定傾斜角度，即可達到此效果。

〔仿斜體 2〕

不只斜，還要歪！

樣貌歪斜的傾斜變形。於 InDesign 中，透過字元面板的選項顯示〔斜體〕對話框，即可從中設定傾斜角度和放大比例。

InDesign 的文字變形

在 InDesign 進行變形設定時，需先從〔文字〕功能表開啟〔字元〕面板，並於〔垂直縮放〕、〔水平縮放〕和〔傾斜〕（仿斜體）等欄位輸入斜體的所需數值。各數值的精密度皆可達到小數點後兩位，若輸入至第 3 位就會自動四捨五入。

字元

Adobe 明體 Std
L

窄體　　　　寬體

80%　　　　80%

日文等幅　　0

0%

0 點

0°　　　　20°

自動　　　　自動

避頭尾規則

為了使版面美觀且易於閱讀，排版規定部分文字和符號不得置於行首與行尾。這個規定稱為「避頭尾規則」，需套用此規則的文字則稱作「避頭尾字元」，符號則稱為「標點符號」。需套用避頭尾規則的共有

（1）句號、逗號、右括號、拗促音等「不能置於行首的字元」、（2）左括號、左引號等「不能置於行尾的字元」，以及（3）刪節號、組合數字、連續數字、符號和單位等不得於行尾分離的「連續字元」。

避頭尾範例

> 未套用避頭尾規則

「芝麻，關門！」阿里巴巴大喊，暗門隨之關起，石頭上的痕跡也消失無蹤。

阿里巴巴回到家，他老婆一看到裝滿金幣的袋子，就露出極其悲傷且驚恐的表情，忍不住對著阿里巴巴哭了出來。

「你……這些該不會是……？」說到這裡，她悲從中來，再也無法繼續說下去。

> 套用避頭尾規則

「芝麻，關門！」阿里巴巴大喊，暗門隨之關起，石頭上的痕跡也消失無蹤。

阿里巴巴回到家，他老婆一看到裝滿金幣的袋子，就露出極其悲傷且驚恐的表情，忍不住對著阿里巴巴哭了出來。

「你……這些該不會是？……」說到這裡，她悲從中來，再也無法繼續說下去。

InDesign 等排版軟體雖然可以透過設定來自動套用避頭尾規則，但是有時候會發生錯誤，或是出現無法藉由設定妥善處理的情況，因此，請牢記避頭尾規則，如此才能夠在面對上述情形時，馬上發現異狀。

避頭尾規則的類型和需套用的對象

不能置於行首的字元

、	。	，	．	・	）	〕	］	｝	〉	》	」
』	｝	'	"	？	！	：	；	々	ヽ	ヾ	ゝ
ゞ	〃	あ	い	う	え	お	や	ゆ	よ	わ	ア
イ	ウ	エ	オ	ヤ	ユ	ヨ	ワ	カ	ケ		

▨ 表示有時可以排除在避頭尾規則之外

不能置於行尾的字元

| （ | 〔 | ［ | ｛ | 〈 | 《 | 「 | 『 | 【 | ' | " | |

連續字元（不得分成兩行的字元）

刪節號	3 倍兩點刪節號 （日文特有）	破折號	組合數字	連續數字	單位等	成組的假名標註
……	……	──	(045)	2,350	100kW	アメリカ 米国

避頭尾外懸與推入、推出

利用避頭尾規則處理不能置於行首的字元時，自活字排版時代開始，句號、逗號就有特別的設定方法，分別是「外懸」、「推入」和「推出」。

「外懸」是在句號、逗號出現在行首時，允許其超出版心的設定。於此情況下，該行的字數就會較其他行多 1 個字。同樣地，當句號、逗號出現在行首，若將前一行壓縮至多出 1 個字，以讓句號或逗號移到前行，就稱為「推入」；而藉由增加前一行字距來把該行最後 1 個字擠到下一行，好讓句號或逗號不會出現在第一個字的做法，則稱作「推出」。於 InDesign 中，從〔段落〕面板選單的〔避頭尾斷行模式〕選單內，即可選擇應套用推入設定或推出設定。

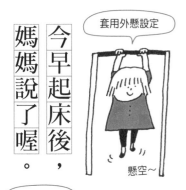

套用外懸設定

今早起床後，媽媽說了喔。

懸空～

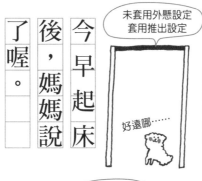

未套用外懸設定
套用推出設定

了喔。後，媽媽說今早起床

好遠哪……

左側為套用外懸設定的樣貌，右側則未套用。可以看出來兩者每行的字數各差一個字，採用外懸設定的行尾看起來比較整齊。

先推入

「芝麻，開門！」他使盡全力大聲喊了出來◎這麼做，會發生什麼事呢？

↓

「芝麻，開門！」他使盡全力大聲喊了出來。這麼做，會發生什麼事呢？

「。」（句號）出現在行首了。若套用〔先推入〕的避頭尾斷行模式，就會自動調整前一行的標點符號間距，使句號移到前一行。

先推出

哥哥的名字叫作卡西姆，弟弟則叫作阿里◎巴巴。

↓

哥哥的名字叫作卡西姆，弟弟則叫作阿里‧巴巴。

「‧」（音界號）出現在行首了。對於不能置於行首的字元，避頭尾規則會將前一行整體的間距調寬，讓「里」移到下一行。

InDesign 的避頭尾規則

可透過〔文字〕功能表的〔段落〕來顯示段落面板，進行避頭尾設定，選項有〔無避頭尾〕、〔繁體中文避頭尾〕、〔日文嚴格避頭尾〕、〔日文彈性避頭尾〕等等。若是點選〔設定〕，即可顯示〔避頭尾規則組合〕對話框以進行詳細設定，例如新增欲套用避頭尾規則的字元等等。

日文方面，「彈性避頭尾」所包含的字元類型少於「嚴格避頭尾」喵～

1 文字與排版
2 色彩與配色
3 影像
4 多頁印刷品的製作
5 廣告文宣品的製作
6 制式印刷品的製作
7 印刷和裝訂

文字與排版

2 色彩與配色

3 影像

4 多頁印刷品的製作

5 廣告文宣品的製作

6 制式印刷品的製作

7 印刷和裝訂

日文注音的基本知識

日文注音是標示在發音較難之漢字旁的平假名或片假名。以孩童為對象的書籍和雜誌等刊物，有時甚至會將全數漢字標上假名，而附有注音的字元稱作「基礎字元」。假名注音是日文特有的文字排版方式，擁有獨特的規則，需率先牢記以下 4 個基本規則。此外，也希望讀者能記住注音標示的類型，以及當單一基礎字元有 3 個字元以上的注音時，需遵守的位置調整規則。

日文注音 4 大基本規則

〔規則 1〕
使用於日文注音的文字大小為內文的一半，通常不會使用拗促音，例如，「かっぱ」會標成「かつぱ」，「きゅうり」會標成「きゆうり」。

〔規則 2〕
日文注音究竟該使用平假名還是片假名，需視內文的主體而定。若主體為平假名，就使用平假名；若主體為片假名，就選用片假名。另外，外來語皆以片假名標註。

〔規則 3〕
注音使用的字體系列原則上應相同於內文，令其一致。

〔規則 4〕
在為兩個字以上的慣用語注音時，應當標示整個慣用語，而非僅標示難唸的字。

日文注音長度的調整

假如日文注音的長度超出基礎字元，注音就會延伸到其他字元。當單一基礎字元的注音超過 2 個字元時，若前後有「假名」或「標點符號」，那麼注音超出上緣或下緣也沒有關係，在這種情況下，採用置中對齊（請參見下頁）時應使上下平均排列；靠左對齊（請參見下頁）時則應以突出到下方文字為優先。然而，基礎字元的位置有時候也會如下述內容般，根據前後字元的形式來調整。

海を渡る隼の群
はやぶさ
＊渡海的鷹群

〔位於行首〕
即使採用置中對齊，注音仍然會突出至下個字；若為靠左對齊則一定是突出至下個字。當接下來的字元為「假名」或「標點符號」時，可以容許單一注音字元向下突出，假如超出兩個注音字元以上，就需要調整基礎字元和下個字之間的字間。

〔位於行中〕
前後字元為「假名」或「標點符號」時，注音可以各超出前後 1 個注音字元。

梟の棲む森
ふくろう
＊貓頭鷹棲息的森林

幸せを呼ぶ鸛
こうのとり
＊呼叫幸福的鸛鳥

〔基礎字元的前後皆為漢字〕
基礎字元的前後皆為漢字時，注音不得超出基礎字元，因此必須調整與前後文字的字間。

鶯鳴く春
うぐいす
＊鶯鳥鳴叫的春天

〔位於行尾〕
不論是置中對齊或靠右對齊，注音的最後一個字元皆需對齊行尾。假如上一個字元為「假名」或「標點符號」，可以容許單一注音字元向上突出，但若超出兩個注音字元以上，就需要調整基礎字元和上個字之間的字間。

不同的注音類型

單一字元注音

在為兩個字元以上的慣用語標注音時，每個字元個別標示的注音稱為「單一字元注音」。假如遇到注音無法拆解的慣用語，就沒辦法使用此方式，因而需要改採「群組注音」。

群組注音

在為兩個字元以上的慣用語標注音時，平均分配至整個慣用語的注音稱為「群組注音」。基礎字元和注音的字數差異，可能導致其中一方需要增加字間距離，此時，請如上述範例般，以 1：2：1 的方式來分配。

靠左對齊

注音對齊基礎字元頂端或前方的方式。

置中對齊

注音對齊基礎字元中央的標註方式。於橫式排版中，僅會採用置中對齊。

於橫式排版中，通常都是採用置中對齊唷～

InDesign 的日文注音設定

在利用 InDesign 標注音時，首先需以文字工具選取欲標注音的字元，然後再自字元面板的選單中點選〔注音〕，藉此叫出〔注音〕對話框，如此就能在其中進行詳細的注音設定。

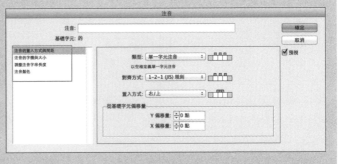

〔注音的置入方式與間距〕用於設定注音類型和標註方式，〔注音的字體與大小〕用於指定注音字體和大小，〔調整注音字串長度〕用於設定注音長度超過基礎字元時的處理方法，〔注音顏色〕用於指定注音的色彩。

1 文字與排版
2 色彩與配色
3 影像
4 多頁印刷品的製作
5 廣告文宣品的製作
6 制式印刷品的製作
7 印刷和裝訂

字體和文字排版
會影響內文觀感及易讀性

排除序、目錄、附錄、註釋等部分，作為書籍和雜誌主體的文章部分稱為內文。本單元將介紹關於內文字體和文字大小的思考與選擇方式。

1 文字與排版

2 色彩與配色

3 影像

4 多頁印刷品的製作

5 廣告文宣品的製作

6 制式印刷品的製作

7 印刷和裝訂

內文字體和文字大小的決定方法

內文字體原則上會使用筆畫較細的明體或黑體，因為這兩種字體即使文字量大也不會對眼睛造成負擔，能夠長時間閱讀。

明體的直畫比橫畫粗，所以日文漢字和假名無論在大小或長寬比例上都有所差異。它會在字串中形成強弱節奏及動線，較適合日文原有的直式排版。

另一方面，黑體的直畫與橫畫粗細幾乎相同，所以直式排版、橫式排版皆適用，不過也因為這樣，它比較沒有節奏感，適合扮演類似設計元素的角色。所以比起文字量大的書籍，它更常被用在以圖片為主體且讀者群年輕的雜誌內文及標題。由於黑體感覺簡潔明快，也很適合用於工具書和商業書籍。

直式排版的明體、黑體比較

明體

黑體

【Ryumin R 10Q 密排】
ヘンゼルは、でもグレーテルをなだめて、「なあに、しばらくお待ち。お月さまが出てくるからね。そうすればすぐと路がみつかるよ。」と、いいました。

【秀英體 10Q 密排】
ヘンゼルは、でもグレーテルをなだめて、「なあに、しばらくお待ち。お月さまが出てくるからね。そうすればすぐと路がみつかるよ。」と、いいました。

【Gothic Medium 10Q 密排】
ヘンゼルは、でもグレーテルをなだめて、「なあに、しばらくお待ち。お月さまが出てくるからね。そうすればすぐと路がみつかるよ。」と、いいました。

【Shin Go R 10Q 密排】
ヘンゼルは、でもグレーテルをなだめて、「なあに、しばらくお待ち。お月さまが出てくるからね。そうすればすぐと路がみつかるよ。」と、いいました。

*漢賽爾輕聲哄著葛麗特：「怎麼這麼說呢，我們再等一下下喔～月亮快要出來了，等到月亮出來，我們馬上就能找到回家的路唷～」

明體系列的內文標準字體，各元素強弱分明，力與美兼具。

以活字為基礎的字體，假名偏小，能夠為字串增添節奏感。

黑體系列的內文標準字體，儘管擁有不錯的整體感，但是在密排時會顯得零散。

此字體的字面幾乎填滿字身，所以不僅擁有整體感，可讀性也十分出色。

橫式排版的明體、黑體、比例間距差異比較

明體

〔 Ryumin R 10Q 密排 〕

ヘンゼルは、でもグレーテルをなだめて、「なあに、しばらくお待ち。お月さまが出てくるからね。そうすればすぐと路がみつかるよ。」と、いいました。

> 改為橫式排版後，版面顯得零散，必須調整行間距離或比例間距。

〔 Ryumin R 10Q 套用比例間距 〕

ヘンゼルは、でもグレーテルをなだめて、「なあに、しばらくお待ち。お月さまが出てくるからね。そうすればすぐと路がみつかるよ。」と、いいました。

> 比例間距經過調整的範例。漢字與假名的寬度不一，因而感覺有點過於擁擠。

黑體

〔 Gothic Medium 10Q 密排 〕

ヘンゼルは、でもグレーテルをなだめて、「なあに、しばらくお待ち。お月さまが出てくるからね。そうすればすぐと路がみつかるよ。」と、いいました。

> 雖然 Gothic 體適合橫式排列，但是在密排的情況下，卻有缺乏整體性的感覺。

〔 Gothic Medium 10Q 套用比例間距 〕

ヘンゼルは、でもグレーテルをなだめて、「なあに、しばらくお待ち。お月さまが出てくるからね。そうすればすぐと路がみつかるよ。」と、いいました。

> 調整比例間距後，不僅版面清爽，也呈現出整體感，而且可讀性佳、強弱分明。

〔 Shin Go R 10Q 密排 〕

ヘンゼルは、でもグレーテルをなだめて、「なあに、しばらくお待ち。お月さまが出てくるからね。そうすればすぐと路がみつかるよ。」と、いいました。

> 即使改為橫式排版，維持密排格式就已足夠。版面散發出柔和且明亮的氣氛。

原來如此

文字大小給人的印象也不同

內文的文字基本大小介於 11Q 到 14Q（7.5 ～ 10 點）之間，太小會喪失可讀性，太大則會顯得笨重，讀起來很累。一般而言，年輕人取向的內文字較小、資訊量偏多，中老年人取向的字較大，資訊量較適中。通常，若是以小學生為對象的讀物，文字大小大約在 13Q 到 16Q 之間，幼兒取向的則應在 20Q 以上。

11Q	13Q	16Q	18Q
葛麗特，乖乖等著喔～要等到月亮出來才可以～	葛麗特，乖乖等著喔～要等到月亮出來才可以～	葛麗特，乖乖等著喔～要等到月亮出來才可以～	葛麗特，乖乖等著喔～要等到月亮出來才可以～

> 文字大小所適用的對象讀者、頁面內容等，大多有一定的規則，因此，在決定文字大小時，請將其放在心上。

1 文字與排版
2 色彩與配色
3 影像
4 多頁印刷品的製作
5 廣告文宣品的製作
6 制式印刷品的製作
7 印刷和裝訂

不良文字排版範例

嗯～　嗯～　嗯～　真氣餒…

1 文字與排版
2 色彩與配色
3 影像
4 多頁印刷品的製作
5 廣告文宣品的製作
6 制式印刷品的製作
7 印刷和裝訂

字間過大

字間過大時，不僅文字間的間隙會導致分心，從設計的角度看，整體也顯得散漫。假如是想加寬字間，請將字體放大，同時增加行間距離。

在 距 離 中 山 有 點 遠 的 山 上 ， 有 隻 叫 做「 阿 權 」 的 小 狐 狸 。 阿 權 沒 有 親 人 ， 隻 身 在 長 滿 蕨 類 的 森 林 中 ， 挖 了 個 洞 穴 當 家 。

字間過小

字間過小時，從設計的角度來看或許可以說是增進整體感，但是文字相嵌在一起，文字量一大就會變得非常難以閱讀。排版軟體的字距設定有時會造成此情形。

在距離中山有點遠的山上，有隻叫做「阿權」的小狐狸。阿權沒有親人，隻身在長滿蕨類的森林中，挖了個洞穴當家。

行間過大

行間過大時，同一段落無法產生整體感，文章也會變得不易閱讀。同樣地，從設計的角度來看，由於整體喪失緊湊感，所以會給人零散的印象。

在距離中山有點遠的山上，有隻叫做「阿權」的

小狐狸。阿權沒有親人，隻身在長滿蕨類的森林

中，挖了個洞穴當家。

行間過小

行間過小時，從設計的角度看或許可以說是增進整體感，但是閱讀起來極其困難。在行間狹小的情況下，記得稍微縮小字間，藉此突顯行間的空白。

在距離中山有點遠的山上，有隻叫做「阿權」的小狐狸。阿權沒有親人，隻身在長滿蕨類的森林中，挖了個洞穴當家。

欄寬過長

欄寬過長會造成視覺動線混亂，閱讀起來很是辛苦。此時，請透過分欄設定將欄寬調整至易於閱讀的長度。

　　在距離中山有點遠的山上，有隻叫做「阿權」的小狐狸。阿權沒有親人，隻身在長滿蕨類的森林中，挖了個洞穴當家。

優良文字排版

字間調整後

字間最適當的選定方法會因為字體、文字大小、行間、行長、段落間距、排版方向、背景，以及周圍留白等因素而改變，所以每次都需要進行精密的調整。原則上，直式排版應採用等距緊排，橫式排版則採用比例緊排。

在距離中山有點遠的山上，有隻叫做「阿權」的小狐狸。阿權沒有親人，隻身在長滿蕨類的森林中，挖了個洞穴當家。

〔華康明體 w5、11.5Q、字距 -1H 透過框架格點設定為等距緊排、行間 7.5H〕

在距離中山有點遠的山上，有隻叫做「阿權」的小狐狸。阿權沒有親人，隻身在長滿蕨類的森林中，挖了個洞穴當家。

〔華康明體 w5、11.5Q、透過等比公制字設定為比例間距、行間 7.5H〕

行間調整後

相同於字間，行間最適當的選定方法也會因為字體、文字大小、行長、排版方向、背景，以及周圍留白等因素而改變，所以每次都需要進行精密的調整。原則上，距離應介於文字大小的 2 分之 1（半形）到文字大小（全形）之間。若是圖片或相片的說明文字，則設定至 4 分之 1（25％）到 2 分之 1 之間。

在距離中山有點遠的山上，有隻叫做「阿權」的小狐狸。阿權沒有親人，隻身在長滿蕨類的森林中，挖了個洞穴當家。

〔華康明體 w5、行間 5.75H（半形）〕

在距離中山有點遠的山上，有隻叫做「阿權」的小狐狸。阿權沒有親人，隻身在長滿蕨類的森林中，挖了個洞穴當家。

〔華康明體 w5、透過等比公制字設定為比例間距、行間 8.625H（75％）〕

透過分欄設定調整欄寬後

分成兩欄，藉此縮短欄寬。反之，欄寬過短同樣閱讀不易。

在距離中山有點遠的山上，有隻叫做「阿權」的小狐狸。阿權沒有親人，隻身

在長滿蕨類的森林中，挖了個洞穴當家。

1 文字與排版

2 色彩與配色

3 影像

4 多頁印刷品的製作

5 廣告文宣品的製作

6 制式印刷品的製作

7 印刷和裝訂

追求更加完美的文字排版
理解中、歐文字併用的方法

在同一篇文章中，中文和歐文字母使用不同字體的情形稱為「中歐文混排」。以下將說明「中歐文混排」的優點，以及排版軟體的〔複合字體〕（composite font）功能。

1 文字與排版
2 色彩與配色
3 影像
4 多頁印刷品的製作
5 廣告文宣品的製作
6 制式印刷品的製作
7 印刷和裝訂

中英文混排及複合字體

現在的文章常常出現中文和歐文字母混合的情況，考量到視覺變化與設計感、可讀性等因素，有時候會以歐文字體套用至歐文字母，而非全面使用中文字體，這種排版方式就稱為「中歐文混排」。不過，倘若是文字量龐大的文章，中歐文採用不同字體

的作業將非常耗時費力，因此，InDesign 和 Illustrator 等應用程式皆提供〔複合字體〕功能，大大簡化了「中歐文混排」的設定。不僅是歐文字母（羅馬字）和中文，就連符號等標點符號，以及日文假名和漢字等的字體組合，都能夠透過此功能來變更。

中歐字體的組合範例

〔僅使用日文字體 A-OTF Ryumin Pro〕

Aliceは10歳

這是僅套用日文字體 A-OTF Ryumin Pro 的中英數共存句子。相較於假名和漢字，英文和數字尺寸略小，導致存在感低落，假如用在標題，會有不夠明顯的問題。

〔變更至歐文字體 Times Regular〕

Aliceは10歳

〔歐文字母尺寸較小〕　　　〔偏離基線〕

這是將英文和數字變更至歐文字體 Times Regular 的情形。儘管字體與 Ryumin 十分相配，但是英數字偏小和基線未對齊等地方還是無法令人滿意。

〔調整歐文字體的大小和基線〕

Aliceは10歳

〔歐文字體放大至 115%〕　　〔基線下移 1%〕

這是把英數字的大小放大至 115% 且基線下移 1% 的結果。如此一來，英數字同樣存在感十足，出色的文字排版就此完成！

> 由於歐文字體看起來較小，所以稍微放大。

> 由於原本的基線未對齊，所以針對歐文字體的基線進行調整。

> 於組合不同字體時，通常會挑選設計和筆畫粗細相近的字體喔！

＊ Alice 現在 10 歲

混排

於排版時，漢字和歐文字字母各自使用不同字體的做法。從廣義來看，漢字、平假名和片假名共同存在的情形也算是一種混排。

字體集（font set）

共同設定日文和歐文的複合字體又稱為字體集。雜誌和書籍等可能各自有其專用的字體集。

1 文字與排版

2 色彩與配色

3 影像

4 多頁印刷品的製作

5 廣告文宣品的製作

6 制式印刷品的製作

7 印刷和裝訂

複合字體

　　InDesign 和 Illustrator 中，在需要混排的時候，皆是使用〔複合字體〕功能。點按〔文字〕功能表的〔複合字體〕，即可開啟〔複合字體編輯器〕對話框並進行設定。

字體大小是以%或級數指定（根據環境設定，也可能是點）。

點按〔新增〕後，就能夠顯示新增複合字體對話框，用以選擇作為依據的複合字體集，以及為即將新增的複合字體命名。

從一覽表中點選欲設定的文字類型，並自該項目的字體下拉式選單和大小欄位設定所需數值。

字體和大小從這裡調整！

只要善用複合字體，就能迅速套用至各式各樣的文字排版呢！

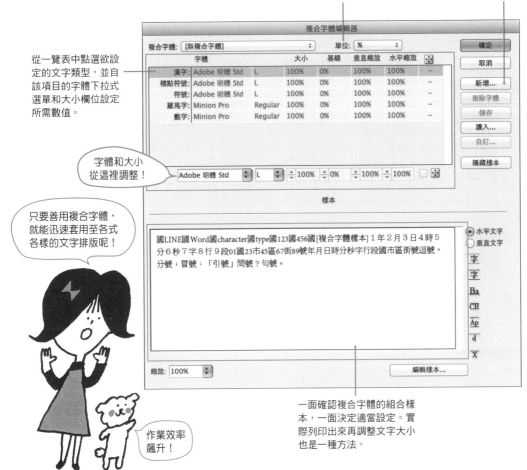

一面確認複合字體的組合樣本，一面決定適當設定。實際列印出來再調整文字大小也是一種方法。

作業效率飆升！

渡辺、渡邊及渡邉……
認識異體字

「請將渡辺先生的辺改成邊。」在處理文字的過程中，有時或許會收到這樣的指示。
明明唸法和意思都相同，卻和平時常用的字不太一樣，這就是「異體字」。

1 文字與排版
2 色彩與配色
3 影像
4 多頁印刷品的製作
5 廣告文宣品的製作
6 制式印刷品的製作
7 印刷和裝訂

何謂異體字？

「字形」是呈現直畫和橫畫組合的抽象概念，而實際用筆等工具寫下的字，即稱為「字符」。字形是文字的骨架，作為標準使用的字符稱為「正體字」，與其相異的則稱為「異體字」。以日文為例，對於廣泛使用的「斉」來說，「齊、齊」就屬於異體字。異體字中，還包含舊字體、簡字、俗字等不

同分類，所以，擁有多個異體字的文字不在少數。另外，於 DTP 中，所使用之字體依據的 JIS 字元集（character set）不同，被視為正體字的文字也會不同，即使是同一個字體，也可能因為版本差異而出現正體字相異的情形。

異體字範例

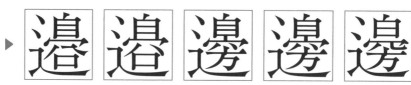

基準字　辺 ▶ 邊　邉　邊　邊　邊

 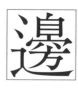

基準字　斉 ▶ 齊　齊

基準字　吉 ▶ 吉

基準字　浜 ▶ 濱　濵

基準字　高 ▶ 髙

OpenType 字體的異體字輸入方法

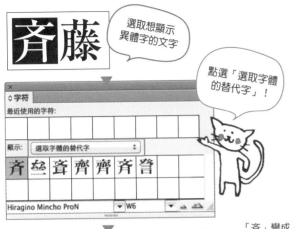

選取想顯示異體字的文字

點選「選取字體的替代字」！

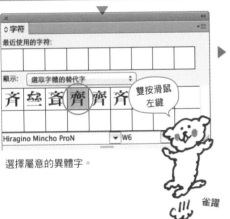

選擇屬意的異體字。

於 InDesign 和 Illustrator（CS 以後的版本）等應用程式中，透過〔字符〕面板，即可將選取文字切換至異體字。在選取所輸入的文字後，開啟字符面板，並點選〔選取字體的替代字〕以顯示該字的異體字。接著，在屬意的字上雙按滑鼠左鍵，就能夠將該字替換成異體字。

「斉」變成「齊」了。

雙按滑鼠左鍵

完成！

雀躍

OpenType 字體是現在漸成主流的電腦字體標準。在每個字對應的字符數量方面，OpenType 字體和舊標準 CID 字體有著大幅差異，CID 字體收錄的字符數約 800 字，而 OpenType Pro 字體目前已經達到 15,000 ～ 20,000 字之多。

什麼是通用設計字體（universal design font）？

「通用設計」（universal design，簡稱 UD）是力求讓大家都能正確使用的設計理念，而通用設計字體即是基於此概念所創造出的字體，它的形狀在設計上不僅辨識度高，閱讀起來也不易感到疲累。例如，確保濁點和半濁點*的空隙以提升易讀性，加大字懷部分以增進可辨識度，還有為點對稱的文字和容易混淆的文字打造獨立輪廓等等。

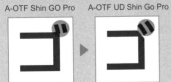

A-OTF Shin GO Pro　A-OTF UD Shin Go Pro

ゴ ▶ ゴ

濁點部分擁有足夠的間隙，以提升易讀性。

A-OTF Shin Go Pro　A-OTF UD Shin Go Pro

S3 ▶ S3

加大字懷開口大小，增進可辨識度。

連我們都能輕鬆閱讀呢！

老年人沒問題

外國人也 OK

*譯註：濁點為「ゴ、ぶ」等日文濁音右上角的符號，半濁點則為「パ、ぶ」等日文半濁音右上角的符號。

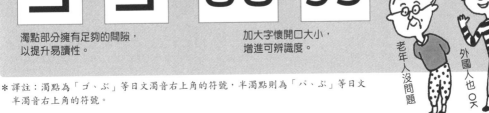

1 文字與排版
2 色彩與配色
3 影像
4 多頁印刷品的製作
5 廣告文宣品的製作
6 制式印刷品的製作
7 印刷和裝訂

「細線」、「粗線」？
線條的樣式名稱

設計上經常會運用到線條，本單元將介紹它們的類型、名稱、粗細、圓角樣式，以及在應用程式中的設定方法。

1 文字與排版

2 色彩與配色

3 影像

4 多頁印刷品的製作

5 廣告文宣品的製作

6 制式印刷品的製作

7 印刷和裝訂

線條的類型與名稱

於設計上，線條經常用於劃分內容、區分群組，以及框出欲強調的部分。自活字排版時代沿用至今的線條名稱如下圖所示，

而線條粗細方面，雖然也有「細線」、「粗線」的說法，但是現今大多是以「mm」和「點」來表示。

線條類型的名稱

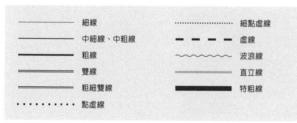

細線一般是指印刷所能呈現的最細線，中細線、中粗線為粗細介於細線和粗線之間的線條。圓點比點虛線更小的線條稱為細點虛線。特粗線通常是與內文文字大小等寬（等高）的粗線。

線條粗細比較

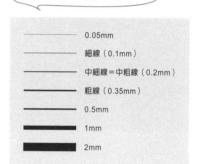

種類多元的圓角樣式

若將框線等四方形的角改為圓弧，即可營造出柔和與鮮明的形象。呈圓弧的角稱為「圓角」。此外，裝訂時，將書口側的角裁

切成圓弧狀也稱作圓角。圓角的圓弧大小是以連接之圓形的半徑來指定，半徑越長，圓弧就越大。

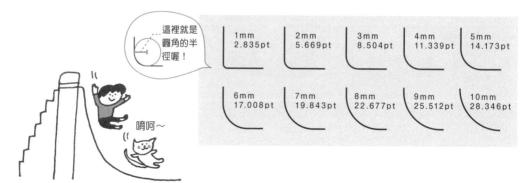

劃線

　　InDesign 和 Illustrator 都是利用工具箱的〔鋼筆工具〕和〔直線工具〕來劃線，如欲繪製四方形的框線，則是使用〔矩形工具〕。需進行線條設定時，於 InDesign 請先點選〔視窗〕功能表的〔線條〕，以開啟〔線條〕面板；於 Illustrator 請先點選〔視窗〕功能表的〔筆畫〕，以開啟〔筆畫〕面板。

InDesign 的線條

線寬、端點形狀、尖角形狀可以此處進行設定。

線條位置，亦即設定錨點（用於操作線條的點）相對於線寬的位置。

線條類型、特殊起終點樣式可於此處挑選。可供設定的線條類型及起終點樣式如右表所示。

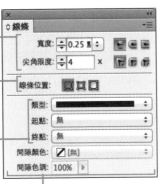

〔間隙顏色〕可設定線段、點、多重線條之間的顏色。在有設定〔間隙顏色〕的情況下，即可透過〔間隙色調〕設定顏色的深淺。

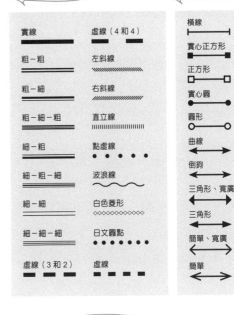

線條類型

實線	虛線（4和4）
粗－粗	左斜線
粗－細	右斜線
粗－細－粗	直立線
細－粗	點虛線
細－粗－細	波浪線
細－細	白色菱形
細－細－細	日文圓點
虛線（3和2）	虛線

起始處／結束處樣式

橫線
實心正方形
正方形
實心圓
圓形
曲線
倒鉤
三角形、寬廣
三角形
簡單、寬廣
簡單

Illustrator 的線條

相同於 InDesign，這裡可以設定線的寬度、端點形狀、尖角形狀及線條位置（對齊筆畫）。

箭頭可於此處設定。設定箭頭起點和終點的形狀時，共有〔無〕以及右表內的 39 種可供選用。箭頭大小可以透過〔縮放〕欄位來調整。〔對齊〕選項設定的是箭頭尖端的位置。

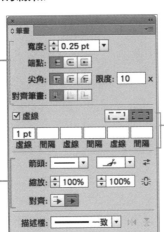

這裡可供設定虛線，用以設定線段中的實線長度與間隔大小。

箭頭樣式

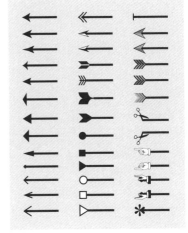

種類繁多的符號
各種符號的名稱和用法

除了國字、歐文字母、數字之外，文章內會使用到的符號出乎意料地多。本單元將介紹經常會用到的符號種類和名稱。

1 文字與排版
2 色彩與配色
3 影像
4 多頁印刷品的製作
5 廣告文宣品的製作
6 制式印刷品的製作
7 印刷和裝訂

各式各樣的標點符號

在處理文章的版面配置時，可以說一定會遇到符號。有些符號屬於標點符號，大致可以區分成表示文章斷句的「。」和「，」等斷句符號，夾在文章中的會話、引用、欲強調之語句兩端的「」""等括弧類，以及文章省略處和表示未完待續的「…」等連接符號。以下是常用代表性符號的介紹。

首先……奉上符號輸入的方法

無法藉由鍵盤和變更候選字輸入的符號，可以透過〔字元檢視器〕和〔字符面板〕來輸入。

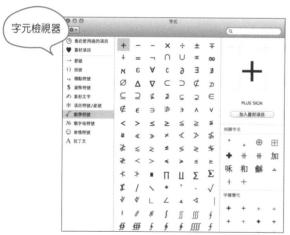

字元檢視器

在使用 Mac 標準輸入法時，從上方選單列的輸入法選單中，點選〔顯示字元檢視器〕，即可開啟。〔字元〕檢視器的左欄列有標點符號、括弧、箭頭等分類，點選分類後，右欄會顯示該分類的特殊符號與字元，從中點按欲使用的字元，就能夠將之輸入至文字檔案。

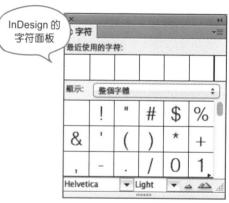

InDesign 的字符面板

點選〔文字〕功能表的〔字符〕，即可顯示〔字符面板〕。請先選擇可用的其他字體和字體樣式，再點選〔顯示〕下拉式選單中的〔整個字體〕，就能看到大量可供選用的字元。於欲使用的符號上雙按滑鼠左鍵，即可將之輸入至文字檔案。

有些符號可以透過輸入「記號」再變更候選字來輸入喔～

代表性符號及其使用方法

斷句符號

符號	名稱	用法
、	頓號	用於並列連用的詞、語之間，或標示條列次序的文字之後。
。	句號	用於一個語義完整的句末，不用於疑問句、感嘆句。儘管有逗號就應該有句號，但是，用在標題時，可能視情況省略句號。
，	逗號	用於隔開複句內各分句，或標示句子內語氣的停頓。全形逗號使用於中文，半形逗點使用於歐文。半形逗點也可用於將數字每隔 3 位區隔開來，或是在歐文當作頓號使用。
.	句點	歐文橫式排版時，和半形逗點一起使用，用法等同句號。
•	音界號	用於以國字表示數字時的小數點，用於原住民命名習慣之間隔，以及用於翻譯外國人的名字與姓氏之間。
：	冒號	用於總起下文，或舉例說明上文。
；	分號	用於分開複句中平列的句子。
'	撇號	主要使用於歐文的符號，用以表示名詞所有格和語句的省略。也可以使用在年代的省略（1960 → '60）。
！	驚嘆號	用於感嘆語氣及加重語氣的詞、語、句之後。
？	問號	用於疑問句之後，或是用於歷史人物生死或事件始末之時間不詳。
？！	驚嘆問號	用於同時表達疑問與驚訝的句末。
‽	斜驚嘆號	用法相同於驚嘆號，但是主要用在日文。

括弧類

符號	名稱	用法
（ ）	圓括號、小括號	用於行文中需要注釋或補充說明，以及用於數字編號等需要與其他句子區分的情形。也會使用在數學算式上。
（（ ））	雙圓括號	用於在圓括號夾註的句子中，另有使用圓括號需求的情形。
「 」	引號	用於標示說話、引語、特別指稱或強調的詞語。一般引文的句尾符號標在引號之內。引文用作全句結構中的一部分，其下引號之前，通常不加標點符號。
『 』	雙引號	用於標示說話、引語、特別指稱或強調的詞語。如果有需要，單引號內再用雙引號，依此類推。
〔 〕	六角括號	用於圓括號內有使用另一層圓括號的需求時，以及用於標示解說、註記。主要使用在直式排版。
［ ］	方括號、中括號	用於標示發音、註釋等語句，也會用在數學算式。
{ }	大括號、花括號	用於涵蓋、統整兩個以上的項目，也會用在數學算式。
〈 〉	角括號、書名號	用於篇名、歌曲名、文件名、字畫名等。
《 》	雙角括號、雙書名號	用於書名、影劇名。
【 】	黑括號、實心方頭括號	用於標示特別想強調的語句或標題。
' '	引號	相當於中文的圓括號和引號，用於歐文。美語是先雙引號再單引號，英語是先單引號再雙引號。
" "	雙引號	相當於中文的雙引號，用於歐文或日文橫式排版。美語是先雙引號再單引號，英語是先單引號再雙引號。
〃	強調符號	於直式排版時，用於標示欲強調的語句或引文。在某些情況下，也會拿來取代歐文的雙引號。

1 文字與排版
2 色彩與配色
3 影像
4 多頁印刷品的製作
5 廣告文宣品的製作
6 制式印刷品的製作
7 印刷和裝訂

符號	名稱	符號	名稱
※	米字號	◆	黑菱形
＊	星號	◇	白菱形
＊＊	三星號	〒	郵政符號
★	黑星星	＃	井字號
☆	白星星	†	短劍符號
○	圓	‡	雙短劍符號
◯	粗圓	§	章節號
◎	雙圓	‖	雙直線
◉	魚眼符號（大）	¶	段落號
⊙	魚眼符號（小）	°	度
●	黑圓	′	單撇號
■	黑方形	″	雙撇號
□	白方形	✓	勾號
▲	黑三角	〓	木屐符號*
△	白三角	♪	音符

符號	名稱	符號	名稱
m	米、公尺	s	秒
m^2	平方米、平方公尺	Hz	赫茲
m^3	立方米、立方公尺	p	皮（pico = 1/1,000,000,000,000）
g	公克	n	奈（nano = 1/1,000,000,000）
t	公噸	μ	微（micro = 1/1,000,000）
l	公升	d	分（deci = 1/10）
a	公畝	da	十（deca = 10 倍）
A	安培	h	百（hecto = 100 倍）
W	瓦特	k	千（kilo = 1000 倍）
V	伏特	M	百萬（mega = 1,000,000 倍）
cal	卡路里	G	吉（giga = 1,000,000,000 倍）
h	小時	T	兆（tera = 1,000,000,000,000 倍）
min	分		

＊譯註：木屐符號多用於日文排版，用以替代無法顯示或未知的漢字。

希臘字母

符號	名稱
A・α	Alpha
B・β	Beta
Γ・γ	Gamma
Δ・δ	Delta
E・ε	Epsilon
Z・ζ	Zeta
H・η	Eta
Θ・θ	Theta
I・ι	Iota
K・κ	Kappa
Λ・λ	Lambda
M・μ	Mu

符號	名稱
N・ν	Nu
Ξ・ξ	Xi
O・ο	Omicron
Π・π	Pi
P・ρ	Rho
Σ・σ	Sigma
T・τ	Tau
Y・υ	Upsilon
X・χ	Chi
Ψ・ψ	Psi
Ω・ω	Omega

重音符號

符號	名稱
á	高音符號
à	低音符號

符號	名稱
â	長音符號
ã	顎化符號

符號	名稱
ǎ	短音符號
ä	分音符號

重音符號輸入

於 Mac OS 中，只要開啟〔模擬鍵盤〕，即可確認各重音符號的輸入鍵位置。如欲開啟〔模擬鍵盤〕，請先到從上方選單列的輸入法選單中，點選〔打開語言與文字偏好設定〕，並至〔輸入來源〕選單勾選〔鍵盤與字元檢視器〕，然後再點選輸入法選單的〔顯示模擬鍵盤〕。在英文模式顯示模擬鍵盤再按下 option 鍵，就能夠確認可套用重音符號的字母有哪些。輸入時，請於按住 option 鍵的同時選擇重音符號，接著放開 option 鍵再按下想要的字母鍵，如此一來，該字母就會以附帶重音的形式輸入。

於英文模式按下 option 鍵，即可確認哪些字元能夠套用重音符號。

〔模擬鍵盤〕

1 文字與排版
2 色彩與配色
3 影像
4 多頁印刷品的製作
5 廣告文宣品的製作
6 制式印刷品的製作
7 印刷和裝訂

連接符號

符號	名稱	用法
-	連字號	主要用於歐文，當有多個句子連在一起時，插入其間的符號。有時也會用於連接行尾遭斷字處理的單字。
–	連接號	用於連接時空的起止或數量的多寡等。
—	破折號	用於語意的轉變、聲音的延續，或在行文中為補充說明某詞語之處，而此說明後文氣需要停頓。
——	全形破折號	用於語意的轉變、聲音的延續，或在行文中為補充說明某詞語之處，而此說明後文氣需要停頓。中文（日文）多使用全形破折號。
~	波浪狀連接號	用於連接時空的起止或數量的多寡等。有時用法等同破折號，但會用於文意較緩和的場合。此外，也會用於會話的句尾，藉此表達情緒。
⋯	三點刪節號	用於節略原文、語句未完、意思未盡，或表示語句斷斷續續等。原則上會兩個一起使用（共6點）。
‥	兩點刪節號	意思相同於三點刪節號，日文特有。現今幾乎不再使用。

數學符號

符號	名稱		符號	名稱
$+$	加號		\equiv	同餘
$-$	減號		π	圓周率
\times	乘號		$\sqrt{}$	根號
\div	除號		Σ	求和符號
$=$	等號		\int	積分號
\neq	不等號		∞	無窮
$<$	嚴格不等號（小於）		\therefore	所以
$>$	嚴格不等號（大於）		\because	因為

其他符號

符號	名稱		符號	名稱
℃	攝氏度		TM	商標
%	百分比		©	版權、著作權
‰	千分比		I Ⅱ	羅馬數字（大寫）
@	小老鼠（at）		i ii	羅馬數字（小寫）
¥	日圓		①②	圓框文字
$	美元		(1)(2)	括號數字
¢	分		(a)(b)	括號字母
£	英鎊		♥ ♠	撲克牌符號
€	歐元		㈱㈲	省略符號
®	註冊商標			

色彩與配色

瞭解色彩理論、色彩的作用和觀感等設計
必備的色彩與配色知識。

何謂三原色
瞭解色彩的基礎知識

在設計上，與文字排版同樣重要的，就是色彩。儘管色彩沒有絕對規則，但若能熟記以下基礎知識，必定可以對設計創作有所幫助。

何謂三原色？

透過混合不同顏色，即可調配出各式各樣的色彩。然而，有些顏色無法憑藉混色創造出來，這些顏色就稱為「原色」。「原色」可以分為「色光三原色」和「色料三原色」兩種。「色光三原色」為紅（red）、綠（green）和藍（blue），亦即電視和電腦在顯示色彩時的基本光色；另一方面，「色料三原色」為青（cyan）、洋紅（magenta）、黃（yellow），亦即印刷油墨之基本色料的顏色。

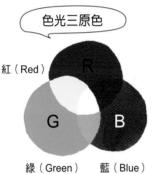

色光三原色

紅（Red）
綠（Green）　藍（Blue）

「色光三原色」混合後明度會提高，屬於「加色法」（additive color）。假如混合時，R、G、B三原色皆達到100%，就會形成白色。

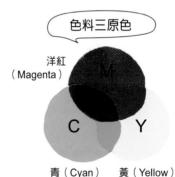

色料三原色

洋紅（Magenta）
青（Cyan）　黃（Yellow）

「色料三原色」混合後，顏色會變深且變濁，稱為「減色法」（subtractive color）。假如混合時，C、M、Y三原色皆達到100%，就會形成黑灰色。

色彩三要素

「紅色」可以是「鮮紅色」、「暗紅色」及「朱紅色」等等千變萬化的紅。色彩的呈現可以透過「色相」（hue）、「明度」（value）、「飽和度」（saturation）等「色彩三要素」來定義。其中，「色相」即為色彩、顏色，「明度」為色彩的亮度，「飽和度」則為色彩的鮮豔程度。右側的立體圖稱作「色立體」（color solid），用以說明「色相」、「明度」、「飽和度」之間的關係。

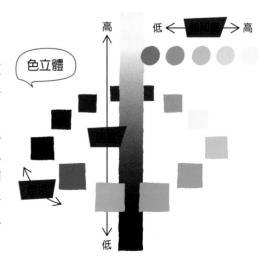

高　低 ←→ 高

色立體

低

色相

色相指的是紅、藍、綠等顏色、色彩。將物體色（object color）製成具循環性的環，就稱為「色環」（color wheel），一般而言，會如右圖般以 12 色來表示，或是以 24 色來呈現，不過，色環不只一種，色名或色相的位置都可能不盡相同。

請熟記各色相鄰的色彩和相對的色彩，以作為日後配色的參考。

12 色環

汪汪！

（色環圖）橘紅、橘、黃、黃綠、綠、藍綠、青、藍、藍紫、洋紅、紅

明度

除了色相之外，色彩的明度也會有所差異。明亮、黯淡等色彩明亮程度就稱為明度。透過以消色（achromatic color，無彩色）製成之由白到黑的明度表，即可瞭解明度的等級，白色明度最高，黑色明度最低。彩色方面，同樣是越接近白色明度越高，越接近黑色明度越低。

飽和度

飽和度即是色彩的鮮豔程度。飽和度很容易與明度混淆，不過，有別於明度表示的是由白到黑的明亮程度，飽和度表示的是色彩的鮮豔程度（顯色強度）。例如，色相所呈現出的紅、藍、黃等顏色中，最鮮豔的紅、最鮮豔的藍和最鮮豔的黃即是高飽和度的顏色，這些色彩就稱為「純色」。

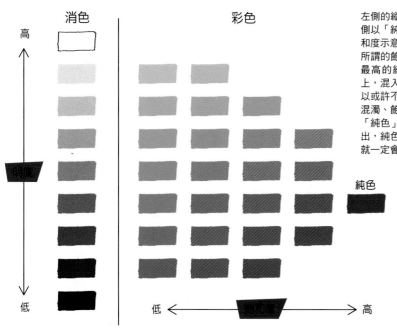

消色 　　　 彩色

高　→　明度　→　低

低　←　飽和度　→　高

純色

左側的縱軸為由白到黑的明度表，右側以「純色」為頂點的三角形則是飽和度示意圖。
所謂的飽和度降低，就是該色相純度最高的純色混入了其他色彩。感覺上，混入白色似會使顏色變亮，所以或許不這麼容易認知到它其實是變混濁、飽和度下降了。不過，只要從「純色」的角度來看，就可以清楚看出，純色一旦混入其他色彩，飽和度就一定會下降，無關乎明暗。

一般而言，高飽和度且明度也高的「黃色」可謂最為顯眼的華麗色彩。

1 文字與排版
2 色彩與配色
3 影像
4 多頁印刷品的製作
5 廣告文宣品的製作
6 制式印刷品的製作
7 印刷和裝訂

彩色與消色

色彩有「彩色」和「消色」之分。「消色」包含白色、黑色，以及兩者混合所產生的各種灰色。消色雖然擁有呈現明暗的明度屬性，卻沒有「色相」和「飽和度」的差別。「彩色」是指消色以外的所有顏色，其色相、明度和飽和度等 3 大要素一應俱全。

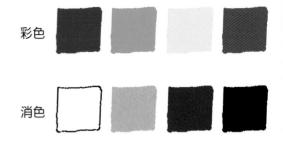

何謂色調（tone）？

色彩的調性稱為「色調」，其與色彩三要素中的明度和飽和度密不可分。如下圖所示，色調共可分為 5 種消色及 12 種彩色，名稱分別是「pale」（淡）、「dull」（鈍）、「vivid」（鮮）等等。同色調的顏色搭配起來特別容易。

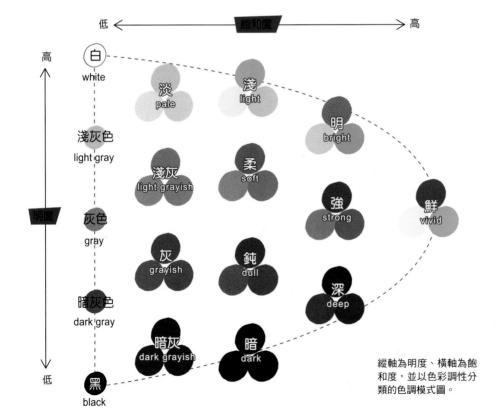

縱軸為明度、橫軸為飽和度，並以色彩調性分類的色調模式圖。

互補色和相近色

在色環上位置相對的色彩關係稱為「互補色」。於使用油墨等色料的情況下，互為互補色的兩色混合後，會抵銷彼此的色相，變成深灰色。此外，互補色兩旁的色彩稱為「對比色」。另一方面，於色環上位置相鄰或相近的色彩則稱作「相近色」。

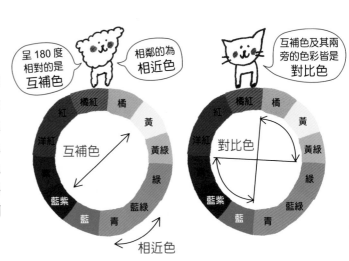

呈 180 度相對的是**互補色**

相鄰的為**相近色**

互補色及其兩旁的色彩皆是**對比色**

紅　橘紅　橘　黃
洋紅　　　　　黃綠
互補色　　　　綠
藍紫　　　　　藍綠
藍　青

對比色

相近色

暖色和冷色

若是從色彩給人的觀感來分類，色環中的紅、橘、黃色系屬於「暖色」，藍、藍紫、藍綠色系屬於「冷色」。另外，介於暖色和冷色之間的紫和黃綠色等則稱為中性色。「暖色」給人溫暖、歡樂、狂熱等印象；「冷色」則擁有沉靜、認真、清涼等形象。

暖色

冷色

中間色

色彩至關重要！

色彩不同，形象也大不同！

1 文字與排版

2 色彩與配色

3 影像

4 多頁印刷品的製作

5 廣告文宣品的製作

6 制式印刷品的製作

7 印刷和裝訂

認識色彩給人的感覺
瞭解色彩運用在設計上的效果

色彩具有引發聯想、煽動情緒的作用。只要理解相關知識並運用在設計上，作品的可能性也將更加寬廣。以下是關於色彩印象及其作用的介紹。

色彩的印象

從顏色感受到的情感和印象因人而異，國家、文化和宗教的不同，色彩代表的意義也會有所差異。此外，每個色彩大多同時擁有正面和負面等雙面形象。瞭解各色彩予人的印象並運用在設計上，等於是在無形中增加創意百寶箱內的寶藏。不過，也請記住，色彩充滿無限可能性，沒有所謂的絕對規則。

下述顏色單獨存在時，普遍能引發的聯想。

色	聯想
紅	太陽、夕陽、炙熱、愛情、熱情、鬥爭、郵筒、血、火焰
橙	秋天、光明、活力、熱鬧、焦躁、嫉妒、成熟、柑橘類
黃	陽光、光、灼熱、月亮、希望、快樂、健康、輕浮、黃金、檸檬
黃綠	嫩葉、新芽、草地、春天、新鮮、明朗、未成熟、軍隊、哈密瓜、綠茶
綠	新綠、嫩芽、草木、安息、永遠、安逸、初夏、森林、草原

色	聯想
藍	晴天、水、海、天空、青春、清涼、悲傷、冷淡、平靜、陶器
紫	優雅、神秘、高貴、古典、不安、孤獨、菖蒲、葡萄、茄子
白	雲、雪、光、冬天、純真、潔淨、空虛、信仰、醫院、白兔
灰	陰天、夜晚、下雪天、沉穩、中立、沉默、水泥、煙
黑	夜空、宇宙、嚴肅、厚重、陰森、不吉利、烏鴉、黑髮、禮服

色彩的效果

同時看兩種以上的色彩，感覺不同於只看單色，這種現象稱為色彩對比。另外，色彩還擁有前進性、後退性、膨脹性、收縮性等性質，儘管如前面所提及，色彩沒有絕對規則，但是一般來說，人類會從色彩接受到某特定情緒，以下內容將介紹色彩的各種效果。

〔輕與重〕

相同的皮箱圖案，左邊看起來重，右邊看起來輕。明度低的色彩會給人沉重的印象，明度高的色彩則顯得較輕盈。

〔前進與後退〕

左圖的中央感覺突出，右圖中央感覺內凹。暖色系（紅、橙、黃）具有前進性，而冷色系（藍、藍紫、紫）具有後退性。

〔興奮與沉靜〕

左右兩顆草莓看起來都很美味，然而，紅、紫紅、橘紅等高飽和度的色彩能夠傳達出生氣勃勃的興奮感，而藍、藍綠和藍紫等低明度、低飽和度的顏色則是散發著沉靜感。

〔膨脹與收縮〕

同一張小狗插圖，左圖中的狗看起來又小又遠，右圖中的又大又近。冷色系的低明度色具有收縮性，暖色系的高明度色則具有膨脹性。

〔明度對比〕

即使是同樣的黃色星星，左圖卻顯得較為明亮，這是因為左圖的黑色底色與黃色之間的明度差異較大所致。形成對比的兩個顏色彼此明度差距越大，會讓原本較亮的那一方顯得更亮，較暗的一方顯得更暗。

〔色相對比〕

這兩張圖的花色一樣，底色也一樣，不過，右圖的底色看起來卻像是不同左圖底色的灰。因為，如右圖般，當彩色與消色對比時，會令人感覺消色透出一點彩色的互補色。

1 文字與排版

2 色彩與配色

3 影像

4 多頁印刷品的製作

5 廣告文宣品的製作

6 制式印刷品的製作

7 印刷和設計

16 熟記配色基本規則

兩色以上的組合就稱為配色，協調的配色能夠令觀賞者感到賞心悅目。以下是基本配色理論的介紹。

1 文字與排版
2 色彩與配色
3 影像
4 多頁印刷品的製作
5 廣告文宣品的製作
6 制式印刷品的製作
7 印刷和裝訂

基本配色理論

相同於色彩予人的印象，配色協調與否的標準也沒有絕對定律。不僅如此，有時候我們也會想追求不協調配色，未必要顯得和諧。然而，於思考設計樣貌的時候，若能預先掌握配色理論，將有助於在無數色彩組合中，找到最適合當下的配色。

善用類似元素的配色

色相一致。採用色環上之相近色的配色。

```
CMYK: 50-80-0-0   10-30-0-0    30-60-0-0    70-100-40-0
RGB:  146-72-152   229-194-219  186-121-177  108-36-99
```

色調一致。採用同色調色彩的配色。

```
20-0-20-0     0-20-10-0     10-20-0-0     20-0-10-0
213-234-216   250-219-218   231-213-232   212-236-234
```

善用消色的配色

比起彩色，採用同屬消色的色彩，搭配起來更容易協調。

```
0-0-0-100   0-0-0-50      0-0-0-20      0-0-0-80
0-0-0       159-160-160   220-221-221   89-87-87
```

令消色面積大於彩色面積。此配色能讓其中的彩色更顯眼。

```
0-50-0-0    0-0-0-50      0-0-0-20      0-0-0-80
241-158-194 159-160-160   220-221-221   89-87-87
```

使用主色（dominant color）的配色

面積小的區塊有多種顏色，面積大的則僅使用單色以作為主色，藉此達到色彩協調。

```
0-0-60-0      0-50-50-0     0-80-0-0      40-0-100-0
255-246-127   242-155-118   232-82-152    171-205-3
```

於擁有多種顏色的版面上方，如濾鏡般疊上一層單色，使整體獲得和諧的效果。該單色即是主色。

```
0-0-60-0      0-50-50-0     0-80-0-0      0-30-100-0
255-246-127   242-155-118   232-82-152    250-190-0
```

40-0-100-0 171-205-3 透明度50%

使用強調色（accent color）的配色

於暖色系的配色中，增添小面積的高飽和度冷色。該冷色扮演的即是強調色。

```
0-100-100-0   0-60-60-0     100-0-100-0   0-90-50-0
230-0-18      239-132-92    0-153-68      231-54-86
```

於鈍色調的配色中，增添小面積的鮮色調色彩。該鮮色扮演的即是強調色。

```
30-70-80-50   50-90-70-50   100-0-0-0     40-60-90-10
129-49-42     93-27-39      0-160-233     159-108-47
```

漸層配色

色彩一點一點地逐漸變成另一個顏色的配色，就稱為漸層配色。除了能利用色相、飽和度和明度等元素打造漸層之外，也能同時運用兩種元素來產生漸層，例如色相搭配明度等等。

左圖是透過明亮程度變化所產生的漸層，改變的只有明度。右圖則是明亮程度和顏色同時變化的漸層，改變的除了明度還有色相。

這是早上的天空

這是晚霞

文字色彩與易讀性

文字的易讀性會因為文字色彩和底色的對比而改變。文字色彩和底色明度差異大，易讀性就高，譬如以下的 A 例和 B 例。反之，文字色彩和底色的明度皆高，或是兩者明度都低，易讀性就低，譬如以下的 C 例和 D 例。此外，如 E 例般，當文字色彩和底色為互補色關係的時候，感覺會非常刺眼，導致閱讀困難。不過，若是如 F 例那樣，雖是互補色關係，但是明度差異大，多少能改善易讀性。

A. 寫給設計師的印刷基礎知識

〇 明度差異大。文字色彩的明度高，底色明度低。

B. 寫給設計師的印刷基礎知識

〇 明度差異大。文字色彩的明度低，底色明度高。

C. 寫給設計師的印刷基礎知識

✕ 明度差異小。文字色彩和底色的明度皆高。

D. 寫給設計師的印刷基礎知識

✕ 明度差異小。文字色彩和底色的明度皆低。

E. 寫給設計師的印刷基礎知識

✕ 文字色彩和底色為互補色關係。

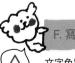

F. 寫給設計師的印刷基礎知識

△ 文字色彩和底色為互補色關係，但是明度差異大。

1 文字與排版

2 色彩與配色

3 影像

4 多頁印刷品的製作

5 廣告文宣品的製作

6 制式印刷品的製作

7 印刷和裝訂

17 認識彩色印刷

色料透過 Cyan ＝青、Magenta ＝洋紅、Yellow ＝黃這三原色的混合，即可調配出各式各樣的色彩。本單元將說明彩色印刷的色彩重現原理。

何謂 CMYK

於工作上設計的作品，最終大多會經過印刷製程而成為產品。利用電腦製作的設計，在螢幕上是以 R（紅）、G（綠）、B（藍）等 3 色光的混合來呈現，另一方面，彩色印刷品則是憑藉 C（青）、M（洋紅）、Y（黃）、K（黑）等 4 色油墨混合而成。因此，由於色彩的重現方式不同，印刷品的顏色幾乎不可能百分之百符合螢幕顯示的顏色。接下來是彩色印刷的色彩重現原理。

基於減色法理論，以青、洋紅、黃 3 色各為 100％的比例混合，會形成極其接近黑色的黑灰色。然而，實際用於印刷的 CMY 油墨即使相互混合，也無法產出黑色，只會變成接近深褐色的色彩，所以，為了重現理想的黑色，必須使用黑色油墨。這 4 個顏色就稱為印刷色（process color），而以此 4 色進行的印刷也稱作全彩印刷（process printing 或 process color printing）。

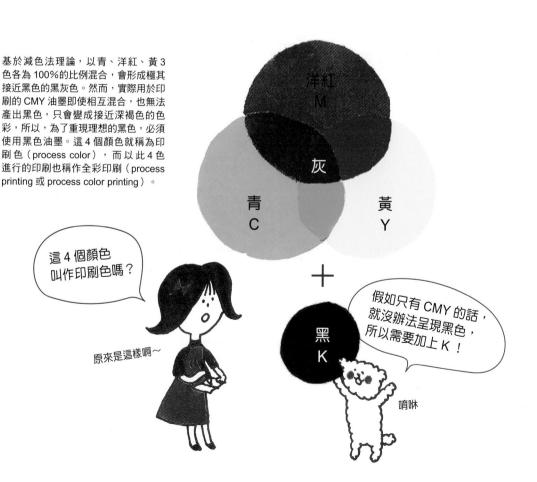

洋紅 M

灰

青 C

黃 Y

這 4 個顏色叫作印刷色嗎？

原來是這樣啊～

＋

黑 K

假如只有 CMY 的話，就沒辦法呈現黑色，所以需要加上 K！

唔咻

左側邊欄：
1 文字與排版
2 色彩與配色
3 影像
4 多頁印刷品的製作
5 廣告文宣品的製作
6 制式印刷品的製作
7 印刷和裝訂

彩色印刷的色彩重現方法

在印刷彩色影像的時候，首先會將之分解成 CMYK 共 4 個色版。於色版上，各色彩的階調會轉換成肉眼看不見的細點，稱為「網點」，而色彩的深淺即是透過這些點的大小及分布密度來呈現。將分別塗上 C、M、Y、K 油墨的網點色版重疊印刷，就能夠產出重現設計色彩的印刷品。

〔原影像〕

〔印刷品〕

倘若放大彩色印刷品，就可以看出色彩是由 CMYK 各色的點混合交錯而成。

哇～好多點啊！

分解成 4 個色版，並轉換成網點。

重疊刷上 4 個色版，即可獲得彩色印刷品。

轉換為 CMYK 4 個版的彩色影像，亦即將其分解成 4 色。影像內含的階調資訊可以被轉換成各版上的網點。

〔C 版〕　〔M 版〕　〔Y 版〕　〔K 版〕

1 文字與排版

2 色彩與配色

3 影像

4 多頁印刷品的製作

5 廣告宣傳品的製作

6 制式印刷品的製作

7 印刷和裝訂

網站的色彩

網站的色彩是透過螢幕觀看，因此是以 RGB 等色光三原色的加總來顯示。以下是適用於網路的 5 種基本色彩指定方法。

在網頁上如何顯示白色、黑色和紅色呢？

White　Black　Red

1 指定色彩名稱（英文名）。

#FFFFFF　#000000　#FF0000

2 藉由在 RGB 色彩的 16 進位 00～ff 代碼前方加上 #（井字號）來指定，該代碼共 6 位數。

#FFF　#000　#F00

3 藉由在 RGB 色彩的 16 進位 0～f 代碼前方加上 #（井字號）來指定，該代碼共 3 位數。相較於方法 2 的 6 位數，此方法能指定的色彩較少。

rgb (255,255,255)　rgb (0,0,0)　rgb (255,0,0)

4 以 10 進位的 0～255 數值來指定。

rgb (100%,100%,100%)　rgb (0%,0%,0%)　rgb (100%,0%,0%)

5 以 0～100 的百分比來指定 RGB 的值。

利用應用程式調配色彩

以 InDesign 和 Illustrator 繪製物件（圖形、線條）時，若要指定其線條或填色的色彩，可至〔視窗〕功能表的〔顏色〕，並點選其中的〔顏色〕選項，以開啟對應面板。顏色面板的選單中有數種色彩模式可供選用，如欲製作印刷用的檔案，請選擇〔CMYK〕。設定時，除了能直接於右側欄位輸入 CMYK 的百分比，也可以藉由拉動滑桿來更改數值。除此之外，還能憑直覺從位於下方的光譜中點選想要的色彩。

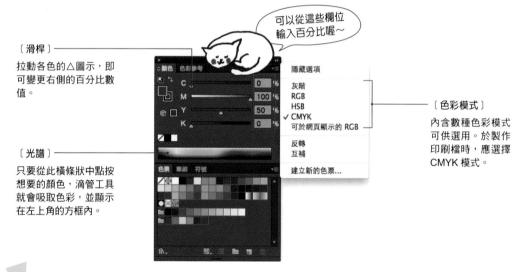

可以從這些欄位輸入百分比喔～

〔滑桿〕
拉動各色的△圖示，即可變更右側的百分比數值。

〔光譜〕
只要從此橫條狀中點按想要的顏色，滴管工具就會吸取色彩，並顯示在左上角的方框內。

隱藏選項
灰階
RGB
HSB
✓ CMYK
可於網頁顯示的 RGB
反轉
互補
建立新的色票…

〔色彩模式〕
內含數種色彩模式可供選用。於製作印刷檔時，應選擇 CMYK 模式。

新增色彩至色票

若想將調配出來的顏色新增至色票，可點按顏色面板選單內的〔新增至色票〕。對於經常使用的色彩，只要將之新增至色票，就無需再度重新調配，很是便利。如果要開啟色票面板，請點按〔視窗〕功能表的〔顏色〕，再點選其中的〔色票〕。於色票面板內，點選已建立的色票並雙按滑鼠左鍵，即可開啟〔色票選項〕，還能為色票命名。

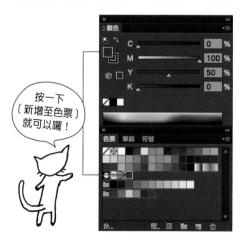

按一下〔新增至色票〕就可以囉！

記得取個淺顯易懂的名稱喔～

色彩深淺的表示方法

色彩的深淺是由 CMYK 各色的百分比數值來決定，比例低，顏色就淡；比例高，顏色就深。混色的時候也是一樣，如右圖所示，C70、Y70 呈現的色彩較 C50、Y50 深，C100、Y100 也較 C70、Y70 深。倘若再加上 K（黑），就能調配出更深、更暗的色彩。

淺 ← 基準色相 → 深

C 50	C 70	C 100	C 100	C 100
Y 50	Y 70	Y 100	Y 100	Y 100
			K 30	K 50

澄澈與混濁

印刷油墨 CMYK 的混合屬於減色法，所以混合的色彩數量越多，顏色就變得越濁、越暗。若想呈現澄澈明亮的顏色，請盡量減少混合的色彩數量，同時避免各色的百分比總和過大。

澄澈明亮 ← → 混濁黯淡

50%	60%	70%	80%
C 0	C 0	C 20	C 20
M 0	M 30	M 20	M 20
Y 50	Y 30	Y 30	Y 20
K 0	K 0	K 0	K 20

色彩的混合方法

以下介紹 12 色環的製作方法，我們將以 CMY 3 色為基礎，並透過 C 和 M、M 和 Y、M 和 C 等雙色組合百分比的增減，來調配色環上的色彩。熟記此色彩混合法的方針，必能對日後有所幫助。

3 原色

C100　M100　Y 100

首先調製作為基礎的原色（primary color）C 100%（青）、M 100%（洋紅）和 Y 100%（黃）。

中間色

C100 M100　M100 Y100　C100 Y100

以 100% 的比例混合 C 和 M、M 和 Y、C 和 Y，藉此調配間色（secondary color）。

複色

C100 M50　C50 M100　M100 Y50　M50 Y100　C100 Y50　C50 Y100

將上列中間色的其中一個數值降至 50%，形成複色（tertiary color）。

±50

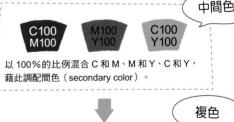

調整雙色組合的百分比，就能打造出各種不同的顏色唷～

嗯嗯～

1 文字與排版

2 色彩與配色

3 影像

4 多頁印刷品的製作

5 廣告文宣品的製作

6 制式印刷品的製作

7 印刷和裝訂

1 文字與排版

2 色彩與配色

3 影像

4 多頁印刷品的製作

5 廣告文宣品的製作

6 制式印刷品的製作

7 印刷和裝訂

印刷色的混合

前面篇章曾提及，以不同比例調配CMYK 等印刷色，即可呈現出無以數計的色彩。下圖是 CMYK 之濃度各自以 10％等距變化的圖表。從下頁開始的圖表，則是讓C 加 M、C 加 Y、M 加 Y、C 加 M 加 Y（Y 值固定為 50％）的比例以 10％等距變化。若心中對想要的顏色已經有想法，不妨從圖表中找到相近色彩，並參考其百分比的數值。

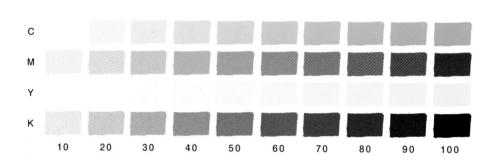

	10	20	30	40	50	60	70	80	90	100
C										
M										
Y										
K										

何謂複色黑（rich black）

印刷上，乃以 K100％來呈現黑色。然而，如欲表現更加美麗而深邃的黑，我們使用的就不只是 K，還會添入 CMY，而這樣的黑色就稱作「複色黑」。除了同時混合CMYK 等 4 色之外，有時也會僅以K 搭配另一色，下列圖表為複色黑的混合範例。此外，假使 CMYK 皆以 100％的比例混合，可能會因為使用大量油墨，導致不易乾燥造成反印（offset）情形，請務必小心。

打造更濃厚的黑！

合體！

烏溜溜的唷~

複色黑									
C 10 M 10 Y 10 K 100	C 20 M 20 Y 20 K 100	C 50 M 50 Y 50 K 100	C 50 M 50 K 100	C 50 K 100	M 50 K 100	Y 50 K 100	C 100 K 100	M 100 K 100	Y 100 K 100

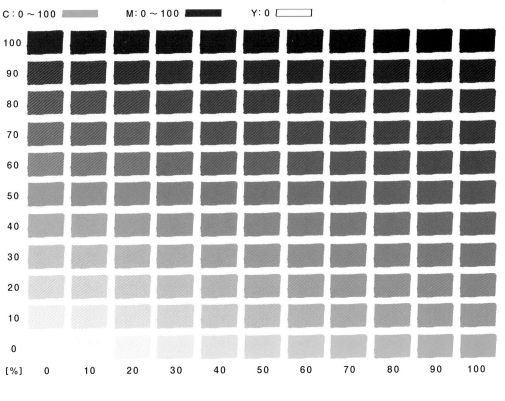

C : 0 ～ 100　　　M : 0 ～ 100　　　Y : 0

	0	10	20	30	40	50	60	70	80	90	100
100											
90											
80											
70											
60											
50											
40											
30											
20											
10											
0											

[%]　　0　　10　　20　　30　　40　　50　　60　　70　　80　　90　　100

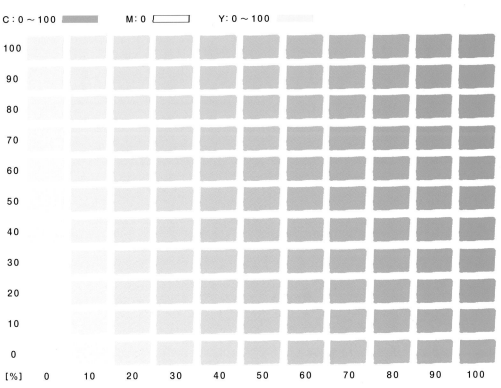

C : 0 ～ 100　　　M : 0　　　Y : 0 ～ 100

[%]　　0　　10　　20　　30　　40　　50　　60　　70　　80　　90　　100

1 文字與排版

2 色彩與配色

3 影像

4 多頁印刷品的製作

5 廣告文宣品的製作

6 制式印刷品的製作

7 印刷和裝訂

文字與排版

2 色彩與配色

影像

多負印刷品的製作

廣告文宣品的製作

制式印刷品的製作

印刷和裝訂

C : 0 M : 0 ～ 100 Y : 0 ～ 100

[%]	0	10	20	30	40	50	60	70	80	90	100
100											
90											
80											
70											
60											
50											
40											
30											
20											
10											
0											

C : 0 ～ 100 M : 0 ～ 100 Y : 50

[%]	0	10	20	30	40	50	60	70	80	90	100
100											
90											
80											
70											
60											
50											
40											
30											
20											
10											
0											

影像

瞭解設計上必備的影像處理基礎知識、影像檔處理辦法，以及 PDF 基礎知識等。

點陣圖？向量圖？
數位影像的基礎知識

利用 DTP 進行設計時，有時也會需要處理大量的影像。接下來，讓我們一起認識數位影像的相關基礎知識，學會如何正確地處理素材。

1 文字與排版
2 色彩與配色
3 影像
4 多頁印刷品的製作
5 廣告文宣品的製作
6 制式印刷品的製作
7 印刷和裝訂

DTP 經手的影像類型

排版檔案中，除了文字之外，還包含大量其他元素，例如相片、插圖等視覺元素、底色或線條等輔助用途的裝飾性元素、表格、圖表等解說圖元素。純文字以外的部分皆屬「圖片」，其中，僅有少部分會直接在排版軟體上製作，其餘絕大部分是藉由匯入其他軟體製作的影像，再予以配置。處理影像的代表軟體共有以處理相片為主的 Photoshop，以及以處理圖形和插圖為主的 Illustrator。

點陣圖（bitmap）與向量圖（vector graphic）

關於數位影像，點陣圖與向量圖是首要牢記的分類。點陣圖是點的集合，十分適合用於階調表現，但是放大後畫質會變粗。另一方面，向量圖係利用電腦語言，將圖形視為數學「資訊」來描述，因此就算放大也不會失真。用以處理前者的代表軟體為 Photoshop，處理後者的代表軟體則是 Illustrator。

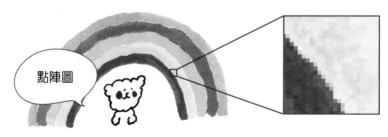

放大後粒子會變粗，乃利用方格集結而成的圖檔。點陣圖主要是藉由 Photoshop 等「點陣圖編輯器」（raster graphics editor）來處理。

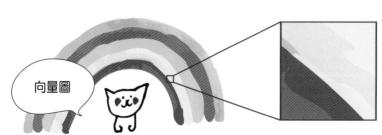

不論放大縮小都不會失真，可用於繪製插圖和圖形，主要是藉由 Illustrator 等「向量圖編輯器」（vector graphics editor）來處理。

點陣圖與向量圖的繪製原理

於向量圖中，圖形的形狀和位置是以「資訊」的形式儲存，即使大小改變，也能藉由參照「資訊」來重新產生圖形，因而可以描繪出不會失真且線條平滑的圖，檔案相對較小也是其特徵之一。另一方面，點陣圖是利用橫豎規則排列的正方形方格所組成，所以不擅於繪製曲線。如欲使曲線顯得流暢，就必須增加點的密度（提升解析度）。

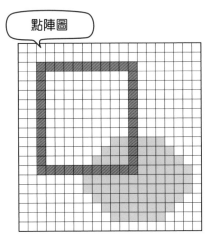

點陣圖

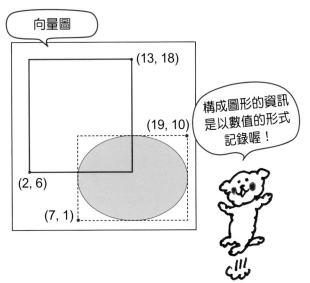

向量圖

(13, 18)

(19, 10)

(2, 6)

(7, 1)

構成圖形的資訊是以數值的形式記錄喔！

以兩種不同方式描繪相同的圖形。
左圖和右圖分別為點陣圖及向量圖的畫法。

何謂位元（bit）？

位元是用以表示資訊量的單位，存在於以二進位處理的電腦世界。單位元能處理「0（OFF）」和「1（ON）」等兩種資訊。在繪製影像方面，則可以進行「白」與「黑」之間的切換，也就是每個點僅能顯示白色或黑色，再藉由點的密度和排列方式來表現色彩深淺。單位元影像稱為「黑白（單色）」影像。8 位元為 2 的 8 次方，因此共有 256 筆資訊。色彩上，可分為以 256 色呈現黑白影像的「灰階模式」（gray scale mode），以及內含特定 256 色的「索引色模式」（indexed color mode）。在資訊量更加龐大的 24 位元影像中，RGB 各色皆擁有 256 個色階，因而得以重現全彩影像。

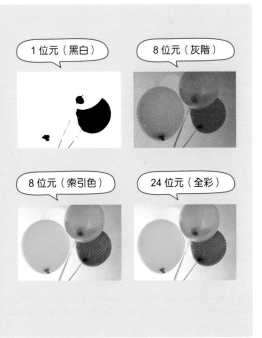

1 位元（黑白）

8 位元（灰階）

8 位元（索引色）

24 位元（全彩）

1 文字與排版
2 色彩與配色
3 影像
4 多頁印刷品的製作
5 廣告文宣品的製作
6 制式印刷品的製作
7 印刷和裝訂

1 文字與排版
2 色彩與配色
3 影像
4 多頁印刷品的製作
5 廣告文宣品的製作
6 制式印刷品的製作
7 印刷和裝訂

何謂影像解析度

對於處理影像的 DTP，「解析度」是經常使用到的單位。它指的是每英寸內含的點數（dot），因此單位為「dpi」（dot per inch，每英寸點數）。「點」和「像素」（pixel）基本上一樣，所以有時也會以「ppi」（pixel per inch，每英寸像素數）來表示解析度。如同第 67 頁對點陣圖的解說，解析度越高，點數和像素數的密度就越高，所呈現的畫質與線條也會更細膩且流暢。解析度能提升的範圍，需視影像的總像素和實際大小（列印大小）而定。相關設定可以透過 Photoshop 來進行（參考 70 頁）。

350dpi

對於印刷用的影像尺寸，「350dpi」是其中一個標準數值。此數值能夠印出幾乎看不見色點的細膩影像。

72dpi

對於以螢幕顯示的影像，「72dpi」是其中一個標準數值。倘若列印至紙上，就會看到明顯的色點，令人感覺粗糙、質感不佳。

〔350ppi 示意圖〕　1 英寸

〔72ppi 示意圖〕　1 英寸（25.4mm）

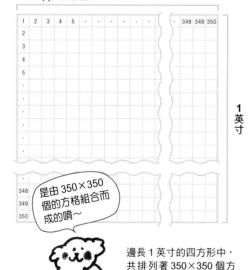

是由 350×350 個方格組合而成的唷～

這邊是由 72×72 個的方格組合而成的～

邊長 1 英寸的四方形中，共排列著 350×350 個方格。影像就描繪於這些方格上。= 350ppi

邊長 1 英寸的四方形中，共排列著 72×72 個方格。影像就描繪於這些方格上。= 72ppi。相較於 350ppi，其密度宛如天壤之別。

於印刷領域中,也會使用「網線數」這個類似解析度的單位,此單位表示的是每英寸內的網點數量,單位寫法為「lpi」(lines per inch,每英寸線數)。同樣的道理,網線數越高,印刷就越細膩;網線數越低,成品就越粗糙。在印刷上,所需的線數會因用途而異,通常,全彩印刷會設定在 175lpi(175 線)。不同於影像的「像素」,用以將色彩重現至印刷品的「網點」大小和形狀

皆無固定。不同色彩的網點排列方式也有所差異。1.5 ~ 2 個像素的資訊,大約可以轉換成 1 個網點。因此,在日本國內,對於構成網點不可或缺的像素量,一般會抓在網線數的兩倍。175 的兩倍即是 350,換言之,使用於全彩印刷版面的影像解析度,之所以大多是以「350dpi」為標準,就是因為此緣故。

85線　　　　133 線　　　　175線

網線數越高,成品就越精細;網線數越低,粗大的粒子就越明顯。全彩商業印刷一般係以 175 線為標準。

解析度計算方法

> 印刷需要的影像解析度(dpi)＝
> 印刷的網線數(lpi)×2

對於日本國內的印刷作業,影像解析度通常需要達到網線數的兩倍。因此,全彩印刷多將標準設定在 350dpi。倘若遇到線數不同的情況,請務必向印刷公司確認所需的影像解析度為何。

解析度、線數及用途之間的關係

印刷線數會隨著印刷媒體類型和紙張種類而改變,因此,所需的影像解析度也會不一樣。

線數	用途	用途	紙張種類
85 線	72dpi	報紙、週刊的黑白頁	新聞紙(newsprint paper)、磨木紙(woody paper)
100 線	90dpi	書籍、雜誌的黑白頁	道林紙(wood-free paper)
133 線	250dpi	書籍、雜誌的的黑白頁	道林紙
150 線	250dpi	書籍、雜誌的彩色頁	塗佈紙(coated paper)、輕量塗佈紙(lightweight coated paper)
175 線	350dpi	書籍、雜誌的彩色頁	塗佈紙、輕量塗佈紙、銅版紙(art paper)
200 線~	400dpi	畫冊、攝影集	銅版紙

1 文字與排版

2 色彩與配色

3 影像

4 多頁印刷品的製作

5 廣告文宣品的製作

6 制式印刷品的製作

7 印刷和裝訂

解析度的變更方法

在 Photoshop 的操作上，不論是影像解析度變更，或是與之密不可分的尺寸設定，皆可透過〔影像〕功能表內的〔影像尺寸〕來進行。該對話框會顯示影像的（像素）尺寸，因此能夠確認原始檔案的資訊量（像素量），或是更改至適用於印刷的解析度。設定的時候，雖然有能夠增補像素資訊的〔重新取樣〕功能可供利用，不過，在重視畫質的情況下，原則上不會勾選此項目。將「解析度」設定至 350 像素／英寸時，如果影像的實際大小不足，就得設法取得尺寸更大的檔案，或者也可以重新思考配置於版面的尺寸。

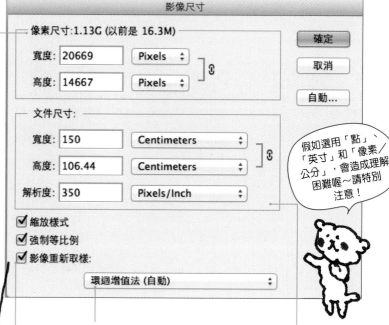

〔（像素）尺寸〕
這裡顯示的是影像的總像素。若取消勾選〔重新取樣〕，此處的數值就會呈現固定而無法變更的狀態。在製作適用於報章雜誌版面的印刷用圖檔時，這些數值沒有隨意更改的必要。

假如選用「點」、「英寸」和「像素／公分」，會造成理解困難喔～請特別注意！

這個選項基本上不會勾選！

〔重新取樣選項〕
於勾選〔重新取樣〕的情況下，這裡可以選擇增補像素時所採取的方法。對於一般相片原稿等，倘若必須借助像素增補來變更解析度時，建議選用較擅長呈現平滑細節的〔環迴增值法〕（Bicubic），而非〔最接近像素〕（Nearest Neighbor）或〔縱橫增值法〕（Bilinear）。

〔重新取樣〕
如欲製作高品質的印刷用影像，基本上不會勾選這個項目。操作時，先取消此處的勾選，並將〔解析度〕設定至 350 像素／英寸，接著確認實際影像大小是否足夠，必須在萬事俱全的情況下，才能開始著手創作，不過縮小尺寸過大的影像則屬於例外情形。此時，請勾選〔重新取樣〕，並於〔寬度〕和〔高度〕欄位輸入所需數值。

〔文件尺寸〕
此部分可用於確認影像是否符合排版所需的大小。以上圖為例，在解析度保持為 350dpi 的情況下，影像的實際大小最多可達寬 150mm、高 106mm。影像的尺寸雖然也可以在排版軟體中調整，但是，假如影像尺寸大幅超出實際所需大小，只會徒增檔案大小，因此，預先在這裡縮小至適當的尺寸非常重要。進行設定時，需先勾選〔重新取樣〕。另外，寬度、高度和解析度都能選用其他單位，所以確認尺寸時，建議切換成易於理解的「公釐」和「像素／英寸」。

1 文字與排版
2 色彩與配色
3 影像
4 多頁印刷品的製作
5 廣告文宣品的製作
6 制式印刷品的製作
7 印刷和裝訂

最接近像素法

複製相鄰像素的像素補增法。由於僅是進行單純的複製與刪除處理，所以速度較快，但是也因此不適合呈現平滑的漸層效果。

環迴增值法

參照相鄰之上下左右和 4 個角等 8 個像素的像素補增法。在最新版的 Photoshop 中，共有多種「環迴增值法」可供選用。

像素量和解析度

這一節屬於第 68 頁提及之影像解析度計算的應用。影像的總像素，可以透過解析度乘以影像尺寸（英寸）推算出來。而利用第 70 頁說明的 Photoshop〔影像尺寸〕對話框，就無需思考算法，只消輸入所需尺寸的數值，即可自動計算出總像素。製作印刷用的影像檔時，倘若總像素不足，就無法指定適當的解析度和尺寸，由此可知總像素的重要性。不過，總像素並非越多越好，一般印刷的解析度相對於實際大小應為 350dpi，超過「所需像素量」也只是多餘。有時候，為了減少檔案大小，也必須視情況使用「重新取樣」功能，並且改變尺寸，藉此調整總像素量。

〔總像素不同〕

總像素指的是整個影像所含的像素總數喔～

喵～

上圖為 20×20 共 400 像素的影像，下圖為 10×10 共 100 像素的影像。

〔總像素相同、解析度不同〕

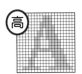

即使總像素相同，使用於大尺寸影像解析度就會變低，使用於小尺寸影像解析度就會變高。

鏘！

上下兩張圖皆是 20×20 共 400 像素的影像，改變其大小後，上圖雖然尺寸較大，像素密度卻低於下圖，亦即解析度較低。下圖雖然尺寸較小，但由於像素密度高於上圖，所以解析度亦較高。

1 文字與排版
2 色彩與配色
3 影像
4 多頁印刷品的製作
5 廣告文宣品的製作
6 制式印刷品的製作
7 印刷和裝訂

何時要交？工作職掌怎麼分？
影像的各種處理流程

檔案格式及色彩模式的變換、改變尺寸、色調修正……影像必須視需求進行處理。本章將著重在影像處理的工作流程。

影像檔的工作流程

關係到 DTP 工作流程的人員眾多，例如攝影師、編輯、設計師、排版人員、印刷公司等等。假如未明確規定每個人的職掌範圍，想必會問題百出。此外，對於色彩描述檔（color profile）倘若不具備正確的相關知識，很可能會發生不慎更改影像色相等麻煩。因此，請務必事先為整個工作流程訂妥明確規則，藉此打造出優良的作業環境，讓影像得以正確無誤地交接予後續工序。

攝影交稿流程範例

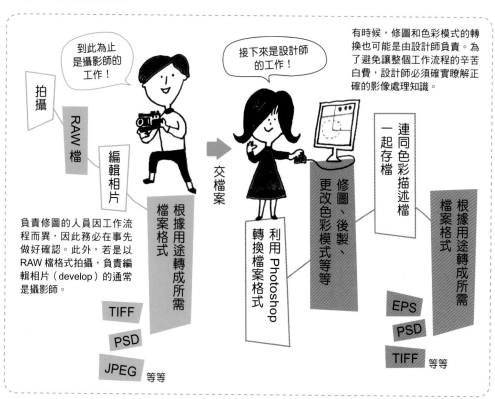

到此為止是攝影師的工作！

接下來是設計師的工作！

有時候，修圖和色彩模式的轉換也可能是由設計師負責。為了避免讓整個工作流程的辛苦白費，設計師必須確實瞭解正確的影像處理知識。

拍攝

RAW 檔

編輯相片

交檔案

負責修圖的人員因工作流程而異，因此務必在事先做好確認。此外，若是以 RAW 檔格式拍攝，負責編輯相片（develop）的通常是攝影師。

根據用途轉換成所需檔案格式

TIFF
PSD
JPEG　等等

利用 Photoshop 轉換檔案格式

修圖、後製、更改色彩模式等等

連同色彩描述檔一起存檔

根據用途轉換成所需檔案格式

EPS
PSD
TIFF　等等

數位相機的影像格式

數位相機能夠以RAW、JPEG、TIFF等格式記錄影像。假如於工作流程中負責修圖的不是攝影師，影像通常會直接以其中一個格式交給設計師，因此，視需求改變影像的儲存格式很重要。另外，RAW格式是日後能利用相片編輯軟體進行調整的優秀格式，因而在重視品質的專業工作現場十分被看重，不過在一般的數位相機中並不常見。

檔案格式	特徵
RAW	此格式的名稱「raw」，代表「未經加工」的意思。如欲開啟，必須使用各相機製造商的原廠軟體，或是Adobe Photoshop Lightroom、Aperture等專門軟體，不過，就如同底片的「顯影」步驟，RAW檔在拍攝後，也能夠隨心所欲地進行調整與輸出。
JPEG	廣泛使用的常見影像格式。通常，DTP很少將其當作最終檔案格式，當攝影師直接提供JPEG影像時，必須根據需求另存至其他檔案格式。
TIFF	由於能夠使用於各種不同的環境，所以在交付影像時十分方便。儲存時可以選擇壓縮格式，只要選擇JPEG以外的格式，就能在不失真的情況下反覆存檔。隨著以PSD原生格式交稿的做法越來越普及，TIFF不再那麼常見，不過它有時也會被當作印刷完稿的檔案格式。

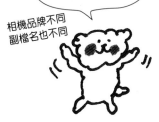

RAW檔的副檔名會因為數位相機的品牌而改變！

.crw／.cr2（CANON）
.nef（NIKON）
.arw（SONY）
.pef（PENTAX）
.orf（OLYMPUS）
.raf（FUJIFILM）

相機品牌不同
副檔名也不同

DTP經常使用的影像格式

以前，DTP在儲存影像的時候，絕大多數都是採用EPS格式。然而現在，隨著Adobe排版軟體InDesign的普及，DTP也開始支援同公司發行之Photoshop和Illustrator的原生格式，於製作印刷檔時，經常會讀入這些檔案格式的影像。不過，無論選擇使用哪個影像格式，都務必事先向印刷公司確認最終印刷檔該使用的格式。此外，影像檔名結尾的「.（點）」後方所連接的字串稱為「副檔名」。透過副檔名，即可辨別該影像的檔案格式。

PSD 副檔名為 .psd	**EPS** 副檔名為 .eps .epsf	**TIFF** 副檔名為 .tiff .tif	**AI** 副檔名為 .ai
Photoshop的原生格式。除了能保有透明特性和圖層等資訊之外，檔案也較小。如今，PSD已然成為取代EPS的新標準，使用十分廣泛。於使用上，請特別注意版本間的相容性。	EPS為Encapsulated PostScript的縮寫，屬於PostScript的一種延伸類型，非常適合DTP和印刷用途，眾人普遍認知「只要選擇此格式就萬無一失」，長久以來都是應用於DTP的標準格式。	於這裡列舉的4種格式中，TIFF對應的環境最廣。交付檔案時若不知對方使用何種作業環境，就是TIFF派上用場的時候了。儘管隨著PSD格式的普及，已較少人使用，但是它仍是常見的印刷檔格式。	Illustrator的原生格式。除了搭上排版軟體InDesign的順風車，其本身的便利性也讓它成為廣為使用的格式。如同PSD格式，在使用上請特別注意版間的相容性。

1 文字與排版
2 色彩與配色
3 影像
4 多頁印刷品的製作
5 廣告文宣品的製作
6 制式印刷品的製作
7 印刷和裝訂

1 文字與排版

2 色彩與配色

3 影像

4 多頁印刷品的製作

5 廣告文宣品的製作

6 制式印刷品的製作

7 印刷和裝訂

影像的色彩模式

數位影像擁有多種色彩模式，例如透過色光三原色顯色的 RGB 模式，以及利用色料三原色加上 K 來顯色的 CMYK 模式。一般而言，全彩印刷使用的圖檔必須為 CMYK 模式，所以，數位相機所拍攝的 RGB 圖檔等，必定得在某個階段轉換成 CMYK 模式。由印刷公司負責處理此項操作的情況頗為常見，不過有時也會交由設計師負責。

> 透過 XYZ 色彩系統觀察各色彩模式的色彩重現範圍

Adobe RGB

sRGB

Japan Color 2001 Coated
（印刷能夠重現的 CMYK 色域）

> 線框內的顏色才是能夠重現的色彩唷～

RGB 和 CMYK 能夠重現的色域（gamut）不同。不僅如此，Adobe RGB 和 sRGB 等，即使都屬於 RGB 模式，能夠重現的色域也會因描述檔而異。

主要色彩模式

於 Photoshop 中，可以透過〔影像〕功能表的〔模式〕選項切換至其他色彩模式，除了螢幕顯示用的 RGB 和適用於全彩印刷的 CMYK 之外，還包括灰階、點陣圖、Lab 色彩、索引色等許多模式。各模式的色域不盡相同，切換時會將新模式的色域套用至原本的色彩上，所以影像的色相也會出現差異，請務必將差異控制在最低限度。

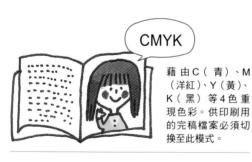

CMYK

藉由 C（青）、M（洋紅）、Y（黃）、K（黑）等 4 色重現色彩。供印刷用的完稿檔案必須切換至此模式。

RGB

藉由 R（紅）、G（綠）、B（藍）等 3 色重現色彩。網站設計等透過螢幕顯示的影像，即是採用此模式。

灰階

為單色影像的一種。一般是在 8 位元的範圍內（256 階），呈現白色到黑色之間的平滑色調漸層。

點陣圖（黑白）

此模式也是單色影像的一種。由於僅以 1 位元來呈現，亦即只有 0 或 1（白或黑），所以沒辦法呈現複雜且平滑的漸層。

sRGB

如同 RGB 和 CMYK，sRGB 也是呈現色彩的一種色彩模式。正式名稱為 CIE L*a*b。L* 的值代表明度，a*b* 的值則代表色相和飽和度。

Adobe RGB

由 Adobe Systems 公司定義，並於 1998 年發表的 RGB 色彩空間（color space）。相較於同屬 RGB 色彩空間的標準規格 sRGB，Adobe RGB 的色域更大。

影像素材的加工程序

於製作印刷用圖檔的過程中，需要經過諸多影像處理作業，其中也包含尺寸調整、CMYK 模式切換，以及修圖作業等等，倘若大部分的影像處理都是由設計師負責，對於該採取何種程序來進行，總是令人苦惱。雖然沒有所謂的標準答案，不過，通常會從尺寸調整開始著手。此時，假如發現圖檔尺寸太小，請向檔案提供者回報問題，並討論配套措施。轉換至 CMYK 的步驟原則上應在修圖完成後進行，然而，如果不習慣 RGB 模式下的操作方式，也可以在修圖前先行切換模式。另外，如欲套用〔遮色片銳利化調整〕的銳利化濾鏡，務必在修圖完成後才進行。最後，再以最適合的檔案格式儲存影像。

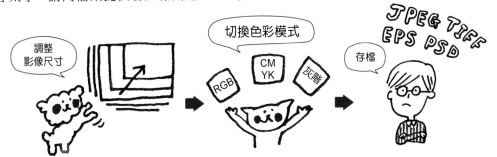

JPEG 存檔注意事項

以 JPEG 格式儲存影像時，有幾點應特別留意。JPEG 影像格式的資料壓縮比高，屬於失真壓縮（lossy compression），每次存檔都會有細節流失，所以難免會造成畫質下降。用 Photoshop 等軟體儲存檔案的時候，請於 JPEG 選項中挑選壓縮比。倘若「無論如何都必須以 JPEG 格式儲存」，請降低壓縮比，盡量維持畫質。

1 文字與排版
2 色彩與配色
3 影像
4 多自印刷品的製作
5 廣告文宣品的製作
6 制式印刷品的製作
7 印刷和裝訂

20 首先，學習應事先熟稔的基本修圖法

Photoshop 能夠進行各式各樣的調整，例如明度、色彩等等。「修圖」可以讓影像更加賞心悅目，對於印刷檔的製作不可或缺。

調整明度及對比

以數位相機拍攝的 JPEG 圖檔等未經編輯的數位影像，很少能夠直接用於印刷，通常都需要藉助 Photoshop 來進行適當的修飾。數位影像明度（亮度）和對比不足的情況尤其多見。然而，只是將其往反方向調整，並不足以打造出美輪美奐的畫面。Photoshop 雖擁有〔亮度／對比〕等簡單便利的調整功能，但是，反倒是〔曲線〕和〔色階〕運用起來特別容易。接下來，讓我們先掌握這兩個功能的使用方法吧！

曲線

利用輸入色階（原始明暗度）和輸出色階（新的明暗度）的圖形，即可針對影像之陰影（shadow）到亮部（highlight）之間的色調範圍，進行精密調整。

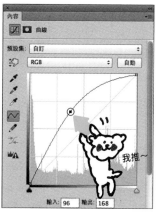

調整前為呈 45 度角的斜線。假如將直線中央部分往上推，整個影像都會變得明亮。

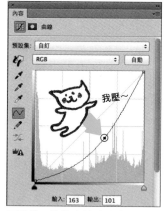

同樣地，若將直線中央部分往下拉，整個影像都會變得陰暗。在多數情況下，調整時都不會動到直線的兩端。

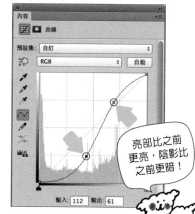

將直線上半段的中央部分往上推，下半段的中央部分往下拉，形成「S 曲線」，即可讓影像的亮部更亮，陰影更暗。

滑桿越往上越亮

滑桿越往下越暗

S 曲線明暗層次分明！

色階

透過此功能，即可一面參考呈現像素分布狀況的〔色階分佈圖〕，一面調整陰影、中間調和亮部的明暗度。相同於〔曲線〕，〔色階〕也能藉由分開調整各色版來修正顏色。如欲透過提升整體對比的來增進層次感，只要將〔輸入色階〕兩端的陰影和亮部滑桿往中央移動，就能達到出色的效果。

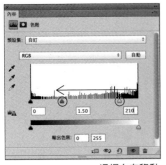

滑桿向左移動
會變亮

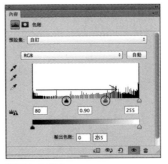

滑桿向右移動
會變暗

原始影像

← 變亮

變暗 →

便利的修圖小撇步

〔影像銳利化〕

此功能為〔遮色片銳利化調整〕濾鏡，能夠突顯影像輪廓並銳利化，藉此打造出適合印刷的影像。〔遮色片銳利化調整〕可透過〔總量〕、〔強度〕和〔臨界值〕來操控，對話框內有實際大小的預覽窗格，可供確認濾鏡效果。

〔去除礙眼或多餘元素〕

選用仿製印章
工具

去除影像中多餘元素的處理，通常稱為「後製」。Photoshop 提供大量如〔仿製印章工具〕等便利功能。專業修圖師也經常利用〔曲線〕的配色功能來處理。

1 文字與排版
2 色彩與配色
3 影像
4 多頁印刷品的製作
5 廣告文宣品的製作
6 制式印刷品的製作
7 印刷和裝訂

正片？負片？何謂 4×5 ？
傳統相片的基礎知識

儘管近年來以數位相機拍攝已成主流，但是以底片拍攝的相片至今仍十分活躍，尤其是在專業的工作現場。

1 文字與排版
2 色彩與配色
3 影像
4 多頁印刷品的製作
5 廣告文宣品的製作
6 制式印刷品的製作
7 印刷和裝訂

底片和影像原稿的種類

數位相機剛推出的時候，其重現能力比起底片相機宛如天壤之別。然而，隨著硬體進步飛速，數位相機的畫質也大幅提高，如今以數位攝影製作商業印刷品的情況已不在少數。不過儘管如此，底片特有的顆粒狀仍然深受喜愛，底片相機的退役之日尚未到來。底片中，除了分成黑白與彩色，還有正片（positive）和負片（negative）之分。以往，日常用來記錄生活點滴的多屬於負片，而印刷品製作方面，至今仍是以能夠從底片狀態確認成品效果的正片為主流。

正片

反轉顯影（reversal development）專用的底片，拍攝物體與底片上看起來一樣（正像）。顯色較負片佳。

負片

底片上的明暗與拍攝物體相反（負像）。若是彩色底片，連同色彩也會反轉。

反射原稿（reflection copy）與透射原稿（transparent copy）

反射原稿

包含將影像曬印至相紙的「紙本相片」在內，描繪於紙上的插圖、雜誌頁面等藉由光線反射成像的圖稿，皆稱為「反射原稿」。

透射原稿

正片和負片等使用透光材料的原稿，稱為「透射原稿」。以往如欲掃描「透射原稿」，必須使用底片專用掃描器或透射稿掃描組件（transparency unit），不過最近越來越多機種能直接掃描「透射原稿」。

掃描讀入以用於排版

不論是哪種原稿，都是透過掃描來轉換成數位資料。在以 DTP 為主流的現今，這項操作多由設計師負責。

反轉片
（reversal film）

反轉片是正片的別
稱。由於反轉片的
顯影程序包含反轉
工序，因而得到此
名稱。

透寫台

能從背面（下方）
透出光的平台，在
確認正片上十分方
便。又稱為光桌或
描圖板，於複寫原
稿時一大助力。

底片尺寸

　　根據相機大小，底片也有各種不同的尺寸。24×36mm 的「35mm 底片」（135 底片）是家用相機最常採用的尺寸。由於它是以 35mm 電影底片為基礎，所以也擁有用以捲動底片的齒孔（perforation）。35mm 底片共有 12 張、24 張、36 張等張數可供選擇，並且為膠捲形式。除此之外，另有中片幅相機（medium format camera）使用之縱 60mm（寬度因相機種類而異）的 120 底片，以及大片幅相機（large format camera）使用的頁式底片（sheet film），頁式底片的種類多元，包含 4×5、5×7、8×10 等等。

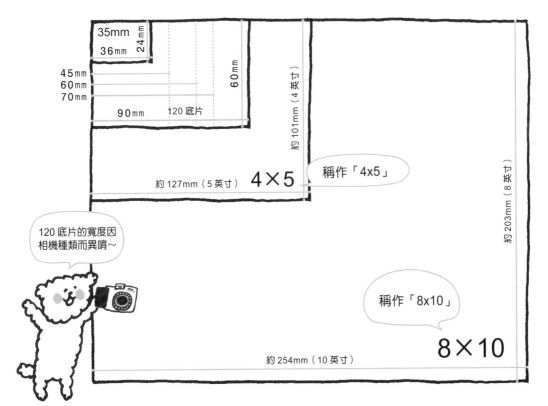

120 底片的寬度因
相機種類而異唷～

稱作「4x5」

稱作「8x10」

22

瞭解剪裁、去背、出血……
相片的活用方法

對於報章雜誌的版面而言，相片是非常重要的視覺元素，必須視情況進行適當處理，以下將介紹相片的配置方式及去背等各式加工。

用於排版的相片類型

有別於展示於廣大攝影展場的攝影作品，報章雜誌頁面的相片會因為空間分配而有諸多限制。報章雜誌除了相片之外，還塞滿文字、插圖等元素，而且開數固定。因此，影像很少會完全未經處理就刊載，通常都會藉由裁切等方式改變尺寸大小。首先，請牢記其中代表性的處理方式，並且視情況所需選用最適合的做法。

方形剪裁和去背

形狀和拍攝時大致相同的基本矩形影像，氣氛簡單穩重。

裁切成圓形的影像，效果介於方形剪裁和去背之間。

沿著拍攝主題輪廓裁切的影像，能增添變化或使影像更顯生動。

裁修（trimming）

使影像的矩形外框保持不變，並切除原始影像上下左右4個邊的處理方式就稱為「裁修」。有時候會只裁修單邊，有時會則會裁修2個邊以上。此手法可以用於調整影像長寬比和尺寸，或是突顯拍攝主題。

繞圖排文

文字繞著相片排列的版面配置就稱為繞圖排文。此手法能夠使文字和相片之間產生整體感，同時也可以增添變化。

白底相片

以白色背景拍攝的相片。此類相片在靜物攝影十分常見，雖然嚴格來講並不同於去背，不過由於背景會融入白色紙張，所以效果與去背類似。

出血（bleed）

將影像配置於頁面邊緣就稱為「出血」。印刷上為了防止套印失準的問題，會讓印刷檔比實際頁面尺寸多出 3mm。

方形剪裁

跨頁滿版出血

單頁滿版出血

裁修訣竅和變化

原始影像

裁修的功用不侷限於調整尺寸，它也能用於切除不需要的部分，進而使拍攝主題顯得更加醒目。經過裁修後，影像內的元素必然會減少，留下來的部分也會因而獲得特寫效果。藉由移動裁修的中心，即可改變拍攝主題在影像內的位置。

等比例裁修

特寫欲突顯的拍攝主題

具清新感的留白裁修法

23

直接交給印刷廠製版也沒問題！認識超級便利的 PDF

PDF 通常是應用在版面確認上，不過也可以當作印刷檔格式。只要確實瞭解其特性，就能更靈活地加以運用。

PDF 是什麼？

PDF 是檔案格式的一種，由 Adobe Systems 公司所開發、發表和提倡，目前 ISO（國際標準化組織）也是以它作為電子文件的標準規格。PDF 是「Portable Document Format」（可攜式文件格式）的縮寫，它支援字體嵌入，不會受到作業系統限制，無論在什麼作業系統都能以同樣的狀態重現，因而為公開資料廣泛採用。於 DTP 領域裡，PDF 經常代替紙本樣張等以往在排版後用於訂正確認的物品。近年來，也開始出現以 PDF 當作最終印刷檔格式的情形。

PDF 的各種應用

建立 PDF

包含 Adobe 發行的 InDesign 和 Illustrator 等眾多軟體，皆能夠將檔案儲存成 PDF 格式。

PDF 不受作業系統限制，在任何作業系統都能以同樣的狀態瀏覽。例如，在以 InDesign 原生格式交付排版檔案的情況下，倘若對方的電腦未安裝其中字體，設計就會走樣而無法如實呈現，而假如是支援內嵌字體的 PDF 格式，即使未安裝相同的字體，也能夠正確顯示。

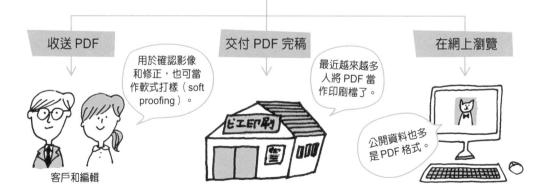

收送 PDF

用於確認影像和修正，也可當作軟式打樣（soft proofing）。

客戶和編輯

交付 PDF 完稿

最近越來越多人將 PDF 當作印刷檔了。

在網上瀏覽

公開資料也多是 PDF 格式。

PDF 的瀏覽及編輯

現今，許多應用程式都能夠瀏覽和編輯 PDF，不過，最常見的還是以 Adobe Systems 發行的軟體「Adobe Reader」及「Adobe Acrobat」為主。「Adobe Reader」能夠免費下載，僅具備瀏覽與列印功能。門市販賣的電腦也經常已內建「Adobe Reader」，使用者可能在沒有意識到的情況下，就已經開始使用了。Adobe Acrobat 還擁有 PDF 編輯功能，而且提供標準版（Standard）和專業版（Pro）等多元選擇，不同版本各有各的豐富功能。

〔Adobe Reader〕

可供免費下載的 PDF 閱讀器。假如只是要瀏覽 PDF 是沒有問題。倘若作為工作用途需要處理 DTP，則建議選用功能性更高的 Adobe Acrobat。

〔Adobe Acrobat〕

這是擁有豐富便利編輯功能的應用程式，例如，利用注釋工具新增註解，以相同於校對紙本樣張的做法，進行檔案交換和溝通等等。也經常應用在建立及確認 PDF 印刷稿上。

Adobe Acrobat 雖然需付費購買，但它提供了豐富的便利功能唷！

PDF 在 DTP 的主要應用

在 DTP 上，PDF 的主要用途，在於取代用以確認版面配置和內容的紙本樣張。如此一來，不僅可以減少紙張浪費，也因為是數位檔案所以不佔空間，而且還能利用網路輕鬆地傳送。透過 Acrobat 的注釋功能，就連以紅筆訂正等處理都可以直接在畫面上完成，因此有機會實現無紙環境。除此之外，PDF 檔也可以當作印刷完稿來使用。不過，雖然採用 PDF/X1-a 等標準格式的情況很多，但是支援狀況還是得視印刷公司情況而定，請務必於事前向對方商談及確認。

以無紙環境為目標！

使用注釋功能就能簡單地標註訂正內容唷！

若能藉由 Acrobat 的注釋功能建構徹底無紙的校對流程，那是最理想的狀態，然而從現狀來看，大多還是會在收到 PDF 後將之列印出來，接著標註校對內容，然後再掃描成數位檔案回寄，或者是以傳真的方式回覆等等。

在 PDF 中嵌入字體

在 DTP 上，PDF 最大的優勢就是能夠嵌入字體。自 Acrobat 4（PDF1.3）開始，連同 2 位元組*的字體都能夠嵌入，所以體裁不會因電腦字體的安裝狀態而改變，也不會發生亂碼情形。然而需要注意的是，所採用之字體必須具備能夠嵌入 PDF 的授權。

假如使用的是不支援 PDF 嵌入的字體，就會出現這樣的警告訊息。

PDF 的轉存與規格

現今形形色色的應用軟體都支援 PDF 檔的轉存，除了 DTP 的必備軟體：Adobe 發 行 的 InDesign、Illustrator、Photoshop 之外，連同 Microsoft 的 Office 產品，以及作業系統的預設功能等等皆有支援。然而並非名字裡有 PDF 就一定是「相同規格」、「相同版本」，而且它們之間的品質也大相逕庭，可謂良莠不齊。譬如，即使以同版本的 InDesign 將同樣的檔案轉存成 PDF 格式，也會因為轉存設定的不同而有多種不同形式，例如「不支援透明效果，會將透明部分分割、點陣化的 PDF」，以及「支援透明效果，完整保留透明部分的 PDF」等等。

左圖是 InDesign 轉存 PDF 檔的設定對話框。其中有非常詳細的設定項目，除此之外，還有多種預設集可供選用，例如根據用途區分的「最小檔案大小」、「印刷品質」，以及遵循 ISO 標準的「PDF/X-1a」等等。

*中文、日文等全形字體皆屬於 2 位元組。

從 InDesign 轉存成 PDF
的主要預設集介紹

〔最小檔案大小〕
想減少檔案大小就選它！
適用於網頁和電子郵件
附件。畫質並不好哦～

〔印刷品質〕
若是一般校對用途，
選它準沒錯！

〔PDF/X-1a〕
作為印刷稿的 PDF 檔
就是採用此規格唷！

3
影像

卡嚓

影像相關副檔名列表
認識各副檔名的特性並加以掌握！

數位影像有非常多的格式存在。我們將其中最常看到的項目整理成一覽表，並介紹各格式的特徵。

有備無患的副檔名知識

只要擁有之前章節介紹過的 PSD 等知識，應該就已經足以應付 DTP 的實際作業，然而，我們無從得知檔案提供者會採用何種格式，所以多瞭解一些檔案格式更安心。

在 Windows 中，
檔案沒有副檔名
就無法開啟，
要注意唷～

提醒一下…

副檔名	說明
.eps	「Encapsulated PostScript」的縮寫，意指經過壓縮的 PostScript 格式。在 PSD 格式和 AI 格式等原生檔案成為主流之前，EPS 格式一直是 DTP 製程中的主要影像格式。
.jpeg .jpg	由於壓縮比率高，能夠減少檔案大小，所以廣泛運用在數位相機拍攝的影像和網頁影像上。其通常為失真壓縮，所以畫質會隨著反覆存檔而降低，請務必注意。
.bmp	微軟公司開發的 Windows 標準影像格式之一，支援 24 位元色。它不能和相對於向量圖的「點陣圖」相提並論，它僅是其中一種格式，請注意不要混淆。
.tiff .tif	「Tagged Image File Format」（標籤影像檔案格式）的縮寫。使用廣泛，為多數應用程式和數位相機支援的影像格式之一，而且有多種壓縮方法，包含無壓縮、LZW、ZIP、JPEG 等等。
.pct	蘋果公司之「QuickDraw」的標準影像格式，曾經為 Mac 廣泛使用。不過，由於現今的 Mac 也開始採用以 PDF 為基礎的繪圖方式，已經不如以前常見。
.png	「Portable Network Graphics」（可攜網路圖像）的縮寫。為擴充 GIF 功能後的無失真壓縮點陣影像，能夠重現全彩影像。其檔案大小和呈現效果之間的平衡良好，經常運用在網頁上。
.pdf	PDF 為眾多應用程式所支援，由於也可以使用 InDesign 進行排版等作業，所以經常被當成「影像格式」使用。有些版本還具備透明功能等，是非常好用的格式。
.psd	Photoshop 的原生格式。理所當然地，它與作為標準影像軟體的 Photoshop 親和性佳，而且能夠在保持圖層等功能的情況下進行版面配置，成為 DTP 最新的影像格式標準。
.gif	它與 JPEG 和 PNG 都經常應用在網頁上。它屬於僅能支援 256 色的無失真壓縮格式，所以不適用於相片，不過卻極其適合用在圖示和簡單的插圖等等。

多頁印刷品的製作

從書籍和雜誌的組成元素和名稱，乃至校對符號等，讓我們一起牢記頁面設計的必備知識！

24

首先要牢記的知識
書籍的構成元素及其名稱

書籍除了內頁以外，還包括書名頁、書封、書衣等多種元素。此外，書本構造也會因裝訂種類不同而改變，設計時需注意的重點也不一樣。

構成書籍的各部位名稱

觀察手邊的書籍，
會發現樣式
包羅萬象喔～

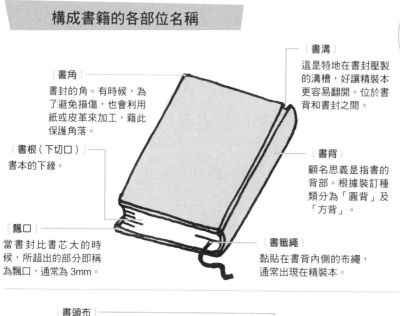

〔書角〕
書封的角。有時候，為了避免損傷，也會利用紙或皮革來加工，藉此保護角落。

〔書根（下切口）〕
書本的下緣。

〔飄口〕
當書封比書芯大的時候，所超出的部分即稱為飄口，通常為 3mm。

〔書溝〕
這是特地在書封壓製的溝槽，好讓精裝本更容易翻開。位於書背和書封之間。

〔書背〕
顧名思義是指書的背部。根據裝訂種類分為「圓背」及「方背」。

〔書籤繩〕
黏貼在書背內側的布繩，通常出現在精裝本。

〔書頭布〕
黏貼於書芯和書背之間的布，兼具補強功能和裝飾作用。平裝本的書首、書根和書口的書封與書芯切齊，所以不黏貼書頭布。

〔書首（上切口）〕
書本的上緣。多數書籍的書首會切齊，不過也有部分種類未切齊。

〔書口〕
廣義上，連同書首、書根都包含在內，不過通常是指翻書側。

〔扉頁〕
連結書封和書芯之間的紙，兼具裝飾功能。

〔裝訂線〕
書本背面裝訂的部分。書本的裝訂方式和書背形狀會影響其展開幅度。

〔書衣〕
包在書封外面的表皮，等同書本的門面。為了增加耐用度，通常會進行表面加工。

〔書腰〕
高度較書衣矮，用於印製大綱、宣傳用語等，亦稱作腰封。

書本的組成和順序

〔書名頁〕
目次之前的頁面，相當於一本書的入口。

〔目錄〕
條列所有章節標題並註明頁碼的頁面。作用宛如書籍的導航。

〔內頁〕
於書籍中，內頁是最主要的部分，並且由章、節、項目等構成。

〔索引〕
出現於內文之用語和關鍵字的一覽表，並提供出現頁面的頁碼。

〔襯頁／扉頁〕

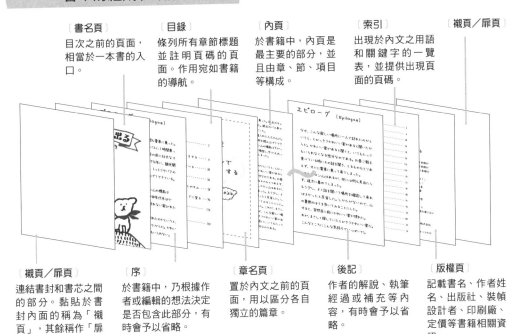

〔襯頁／扉頁〕
連結書封和書芯之間的部分。黏貼於書封內面的稱為「襯頁」，其餘稱作「扉頁」。

〔序〕
於書籍中，乃根據作者或編輯的想法決定是否包含此部分，有時會予以省略。

〔章名頁〕
置於內文之前的頁面，用以區分各自獨立的篇章。

〔後記〕
作者的解說、執筆經過或補充等內容，有時會予以省略。

〔版權頁〕
記載書名、作者姓名、出版社、裝幀設計者、印刷廠、定價等書籍相關資訊。

版面架構和組成

〔頁碼〕
標示頁面編號的位置。原則上每頁都有，但是書名頁等頁面可能會省略。

〔書眉〕
用以提供書名或章節標題的部分。可能位於天頭，也可能在地腳。

〔版心〕
配置內文和相片的主要區域。書眉和頁碼不包含在內。

〔相片、圖片、插圖〕
用以提供內文輔助說明的圖。有時會配合內容配置於頁面中央。

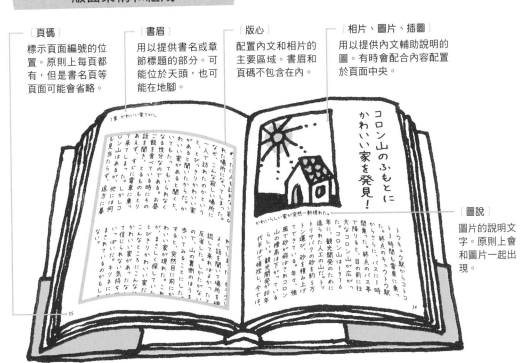

〔圖說〕
圖片的說明文字。原則上會和圖片一起出現。

書本裝訂的步驟是先將內頁部分的書帖（台，signature）整理配頁，再進行膠裝，然後包上書封，其中，若採用的是比書芯大一圈且內含厚紙板的特製書封，就稱為「硬皮精裝」，裱褙材質可能是紙也可能是布。

書封沒有包厚紙板，而是直接向內摺的「軟皮精裝」等，同樣屬於精裝本的一種。此外，若是先以書封包覆書芯，再裁切書首、書根、書口等 3 邊，即屬於「平裝」。

精裝本

通常會用在典藏版書籍、攝影集或美術書籍。

平裝本

平裝本是市面上最為常見的裝訂方式。

法式裝訂、軟皮精裝與摺書口

法式摺書口是僅在書芯外加上書封的裝訂法，且屬於毛邊本，書首、書根和書口皆未裁切，原本是供愛書人自行設計裝幀，閱讀時需要以拆信刀一一將頁面分開。書芯經過裁切，且摺書口部分有上膠固定的裝訂方式，則稱為軟皮精裝。除此之外，還有名為「摺書口」的裝訂方式，亦即以書封包覆書芯，並將書封書口端向內摺的平裝本。

軟皮精裝

精裝尺寸的書封沒有包厚紙板就直接向內摺，即「軟皮精裝」。

精裝書衣

以書衣包覆封面，書衣封面和封底部份的書口端會向內摺。

精裝本的種類

除了軟皮精裝及精裝書衣之外，精裝本還有幾種不同的書背加工方式。

〔方背〕
方形書背。結構較堅固耐用，但不適合頁數多的書本。

〔方背壓溝〕
方背的一種，為了使書封更容易翻開，於書封和書背之間壓製溝槽。

〔圓背〕
為了使內文頁面容易翻閱，書背部分不包厚紙板的裝訂方法。

〔圓背壓溝〕
書背與圓背一樣具備柔軟性，並且於書封和書背之間壓製溝槽。

〔法式裝訂〕
介於精裝本和平裝本之間的裝訂種類。書封與封底貼有厚紙板，且書背為另外包覆。

書本如何裝訂？

一大張紙在印上數頁內容並經過摺疊後，即稱為「書帖」（亦稱台），將其書帖集結起來並裝訂後，即是一本書。裝訂方式共有「穿線膠裝」、「無線膠裝」、「破脊膠裝」、「平釘」和「騎馬釘」等，各個方式的展開角度和耐用程度皆有所不同，內文頁數也會影響裝訂方式的選擇。穿線膠裝和平釘不僅耐久，也適合頁數多的書；騎馬釘則適用於需要攤平頁面的雜誌等等。

〔穿線膠裝〕
將書帖全數穿線縫製在一起的方法。

〔破脊膠裝〕
將書帖背側切出凹槽，再利用膠水黏著的方法。耐久性佳。

〔無線膠裝〕
在書帖背側打上切口，再利用膠水黏著的方法。

〔平釘〕
以鐵線穿訂所有書帖的方法，耐久性為第一優先時的最佳裝訂方式。

〔騎馬釘〕
以書帖背側朝同一方向疊合成冊，再利用鐵線穿訂。經常用於偏薄的雜誌。

裝訂方式不同，展開角度也不同喔～詳情請見第105頁。

4
多頁印刷品的製作

認識雜誌的組成元素及其名稱

雜誌是定期發行的刊物,每期都會沿襲版型相同的設計。雜誌與書籍乍看類似,其實不然,請瞭解雜誌特有的元素及其名稱吧!

雜誌的組成元素

雜誌的書封上,除了雜誌名稱和形象照或圖片之外,通常也會寫上特輯和連載單元的標題。另外,假如是月刊、雙月刊和季刊等定期發行的雜誌,還會在封面標記發行年月,並於封底註明發行商和經銷商。內頁裡,各單元第一頁的作用如同書籍的章名頁,內容通常有圖片、單元標題、引言、採訪者和攝影師姓名等。報導部分則必須包含中標、小標、內文、相片及引言。除此之外,還需要視圖片情況決定是否應當註明出處和著作權。原則上,所有頁面都有頁碼和書眉,僅廣告例外。

4

多頁印刷品的製作

書封元素

〔雜誌名稱〕
以雜誌名稱精心設計而成的 LOGO,每期的位置固定。

〔卷號、期號〕
創刊至今的卷號,或是期號。

〔雜誌編碼・條碼〕
銷售時需要的條碼印於封底。

〔發行資訊〕
記載發行日、月刊和雙月刊等的發行頻率、卷號和期號等資訊。由於是不顯眼也不要緊的內容,所以字通常非常小。

〔雜誌副標〕
以簡短文字傳達雜誌內容和概念的宣傳語。每期都會伴隨雜誌名稱一起出現,且通常是固定的語句。

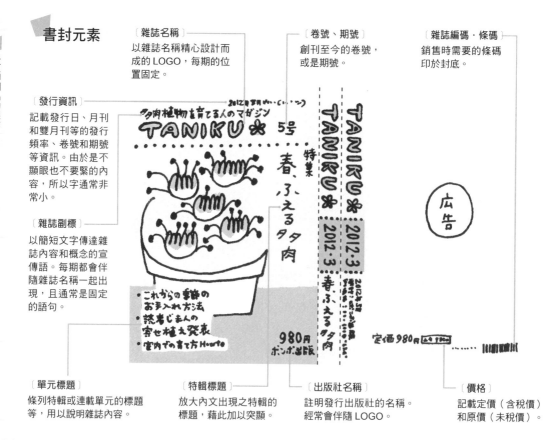

〔單元標題〕
條列特輯或連載單元的標題等,用以說明雜誌內容。

〔特輯標題〕
放大內文出現之特輯的標題,藉此加以突顯。

〔出版社名稱〕
註明發行出版社的名稱。經常會伴隨 LOGO。

〔價格〕
記載定價(含稅價)和原價(未稅價)。

內頁元素

〔欄〕
版心為版面設計的基礎，而欄即是構成版心的元素。雜誌的欄數以3～5欄最為常見。

〔裝訂線〕
位於左右兩頁中央的裝訂部分。倘若選用頁面展開角度小的裝訂方式，裝訂線必須保留足夠的留白。

〔大標〕
用以表示報導開始的文字，因此會採用最大級數的字體。

〔書眉〕
以偏小字體列出雜誌名稱或特輯標題等等。

〔索引標籤〕
用以標註特輯名稱或標題，藉此提供索引功能。

〔圖說〕
圖片和相片隨附的說明文字。文字尺寸小於內文，約在9Q左右。

〔書口〕
除裝訂線之外需裁切的3邊，不過通常是指左右兩端。

〔頁碼〕
頁面的編號。

〔圖片〕
插圖、地圖、說明圖，以及表格等皆包含在內。

〔引言〕
報導內容的大綱，或是內文欲傳達訊息的開場白。

〔內文〕
報導的文章部分，所選字體即使字數多也不會影響閱讀感受。

〔小標〕
概括內文的短句，可以用於表達內容，或是發揮強調作用。

無論如何陳列都容易找到的設計最棒！

店內的雜誌陳列方式

平放

將剛發行的雜誌擺放於「平台」。通常，書店傾向於讓冊數眾多或欲促銷的項目擺在較前方。

封面展示

距離發行日有一小段時間的雜誌，會移到能夠展示封面的專用書架重疊排列。排列時，需讓讀者得以確認雜誌名稱和封面相片。

書背展示

在下一期發行之前，剩下的雜誌會移至僅能看見書背的書架。此外，有時也會放置在過期雜誌區。

A 版、B 版、四六版、菊版……
包羅萬象的書刊大小和紙張規格

陳列於書店的書籍和雜誌大部分都是依循特定尺寸規格所製成。本單元將介紹紙張標準尺寸、全紙尺寸,以及主要的印刷媒體尺寸。

平面媒體尺寸和紙張大小

製作印刷品時,版面尺寸十分重要。一旦版面的開數改變,印刷用的紙張大小(全紙尺寸見右下角說明)也會改變,連帶影響到成本。紙張大小的標準已行之有年,共分為 A 版、B 版等尺寸。A 版中最大的是 A0,B 版最大的則是 B0,各尺寸長邊的一半,就是下個尺寸的短邊長度,以此類推。雜誌大小主要是 A4 或 A4 的變化。除了 A、B 版之外,還有名為四六版和菊版的紙張尺寸,大多為書籍所用。

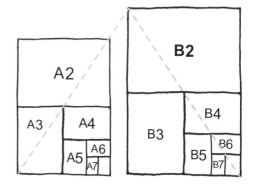

A 版、(JIS) B 版的尺寸

規格	尺寸(mm)	規格	尺寸(mm)
A0	841 × 1,189	B0	1,030 × 1,456
A1	594 × 841	B1	728 × 1,030
A2	420 × 594	B2	515 × 728
A3	297 × 420	B3	364 × 515
A4	210 × 297	B4	257 × 364
A5	148 × 210	B5	182 × 257
A6	105 × 148	B6	128 × 182
A7	74 × 105	B7	91 × 128
A8	52 × 74	B8	64 × 91
A9	37 × 52	B9	45 × 64
A10	26 × 37	B10	32 × 45
A11	18 × 26	B11	22 × 32
A12	13 × 18	B12	16 × 22

全紙尺寸

規格	尺寸(mm)
A 版	625 × 880
B 版	765 × 1,085
四六版	788 × 1,091
菊版	636 × 939
牛皮紙版	900 × 1,200
AB 版	880 × 1,085

順帶一提……

什麼是全紙尺寸?

於紙張尺寸中,JIS 制定的規格共分為兩種,其一為 A4、B5 等裁切完成的尺寸,其二為裁切後尺寸加上印刷機咬口和裁切線外留白的全紙尺寸。

平面媒體的尺寸比較

主要媒體	尺寸（mm）
A6（文庫版）	105 × 148
新書版	103 × 182
A5	148 × 210
B5	182 × 257
AB	210 × 257
A4	210 × 297
小報	273 × 406
大報	406 × 546

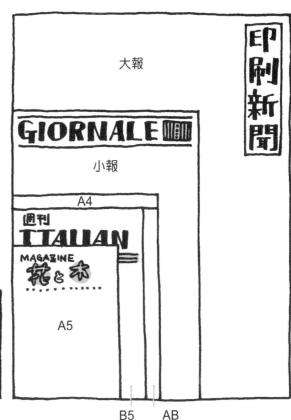

一般來說，印刷媒體中尺寸最大的是稱為「大報」的報紙尺寸，接下來依序是略小於大報的「小報」、雜誌經常使用的 A4 及 A5、多為書籍採用的四六版和菊版，以及文庫本使用的 A6 等等。

印刷媒體規格和全紙可供印出的頁數

規格	尺寸（mm）	適用於印刷全紙	紙張的絲向（grain）	1 張全紙可供印出的頁數（1 台的頁數）	經常使用的媒體
A4	210 × 297	A 版、菊版	橫絲紙	16	月刊
A5	148 × 210	A 版、菊版	縱絲紙	32	教科書
A6	105 × 148	A 版、四六版	橫絲紙	64	文庫本
B5	182 × 257	B 版、四六版	縱絲紙	32	週刊
B6	128 × 182	B 版、四六版	橫絲紙	64	單行本
B7	91 × 128	B 版、四六版	縱絲紙	128	筆記本
四六版	127 × 188	四六版	橫絲紙	64	單行本
菊版	152 × 218	菊版	縱絲紙	32	單行本
AB 版	210 × 257	AB 版	縱絲紙	32	女性雜誌
新書版	103 × 182	B 版	橫絲紙	80	新書

※ 菊版和四六版共有兩種尺寸，請多加留意。

27 装幀設計的必要元素 以及各部分的尺寸細節

書籍的裝幀極為重要，目的在於呈現書籍內容，藉此吸引書店讀者的目光。裝幀必須配合裝訂方式來設計書封、書背、書衣等。

裝幀究竟為何物？

裝幀必須包含書封、書背、書衣必備的書名、作者、出版社、售價等元素，並且挑選適合的圖片和字體，用以將書籍內容傳達予讀者。除了挑選能直接傳達書籍內容的圖片之外，有時也會只使用能夠引發聯想的圖樣、紋路，或是僅以文字構成。內頁設計大多會採用 InDesign 來製作，而裝幀由於在文件大小上比較不受限制，所以一般會使用 Illustrator。

書衣各部位的名稱

書衣包覆於書封外層，也稱為護封，其組成元素包含正面的「封面」，放置於書架上仍能辨識書名和作者的「書背」、註明價格和 ISBN 碼等資訊的「封底」，以及為了避免書衣鬆脫的「摺書口」。摺書口的寬度並沒有相關規定，但是太短容易鬆脫，太長則會增加紙張費用，甚至是發生機器無法組裝的情形。

[折口]
書衣向內摺以包覆書封的部分。有時會記載大綱或作者簡介等。

[封面]
版面上包含用以傳達書籍形象的圖片、書名、作者、出版社等資訊，陳列於書店時，可以說是賦予讀者第一印象的門面。

[折口線]

書封和書腰的各部位名稱

書籍的書封係由封面、封底和書背所構成，同時也是精裝本及平裝本在取下書衣後看到的部分。若是以摺書口的方式裝訂，書衣和書封就會合而為一。精裝本有時會在書背和書封之間壓製書溝。

精裝本的書封是否加上書溝等裝飾，取決於許多因素，例如書封和書芯大小的差距，亦即飄口，以及書背厚度和裝訂方式等。

［封面］　［書背］　［封底］

書腰通常以文字為主體，例如宣傳用語、推薦文和大綱等等。

避開 DTP 及印刷陷阱，完美呈現設計效果！
百萬暢銷系列新作

緊急再版

設計印刷品時絕對必備的基本知識全數網羅在本書中！以成為獨當一面的設計師而努力吧！

【本書特色】
・以大量一目瞭然的圖表和插畫講解，是一本實戰性百分之百的工具書。
・所有和平面設計印刷品相關的問題，都可以在這本小書中得到解答。

積木文化

積木文化

［折口］　　［封面］　［書背］　［封底］　　［折口］

［出版社・定價］
大多會標註在 ISBN 碼附近。

ISBN978-4-7562-4230-3
C3070 ¥1900E

9784756242303

発売元 ポポン出版
定価（本体 1,900 円＋税）

1923070019002

［出血］
於裁切印刷品時，避免失準所保留的安全邊界。相同於雜誌和書籍的內頁，書封的出血邊也是 3mm。

［書籍條碼］
國際標準書碼（簡稱 ISBN 碼）的條碼，以及記錄圖書分類和價格等資訊的條碼，並配置成上下兩層。台灣只有放 ISBN 條碼。

［書背］
書背上註明書名、作者、出版社等資料，即使是以書背朝外的方式陳列於書店，依然能看出是什麼書。

［封底］
除了 ISBN 碼和規定的留白區域以外，封底可以自由設計，不論是使用延伸自封面的圖案或全白都可以。

［中央十字線］　　　　　　　　　　　［折口］

書封相關尺寸

　　書封、書衣、書腰的寬度與高度，基本上略大於內頁。至於大多少，取決於書背厚度及裝訂方法。以下是各部位的尺寸介紹。

▼ **平裝本**

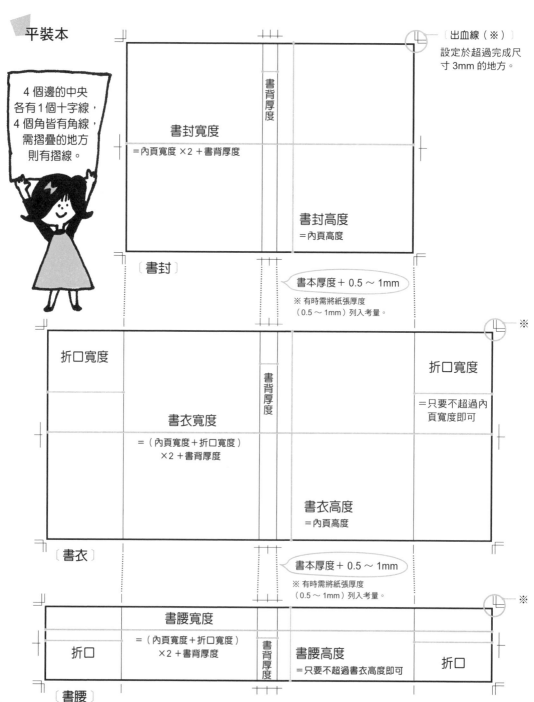

4 個邊的中央各有 1 個十字線，4 個角皆有角線，需摺疊的地方則有摺線。

〔出血線（※）〕
設定於超過完成尺寸 3mm 的地方。

書背厚度

書封寬度
＝內頁寬度 ×2 ＋書背厚度

書封高度
＝內頁高度

〔書封〕

書本厚度＋ 0.5 ～ 1mm
※ 有時需將紙張厚度
（0.5 ～ 1mm）列入考量。

折口寬度

折口寬度
＝只要不超過內頁寬度即可

書背厚度

書衣寬度
＝（內頁寬度＋折口寬度）
×2 ＋書背厚度

書衣高度
＝內頁高度

〔書衣〕

書本厚度＋ 0.5 ～ 1mm
※ 有時需將紙張厚度
（0.5 ～ 1mm）列入考量。

書腰寬度
＝（內頁寬度＋折口寬度）
×2 ＋書背厚度

折口

書背厚度

書腰高度
＝只要不超過書衣高度即可

折口

〔書腰〕

如欲找出適當的書背厚度，可以請印刷公司以確定的紙張和裝訂方式，提供空白的裝幀假書（dummy），直接測量。

精裝本

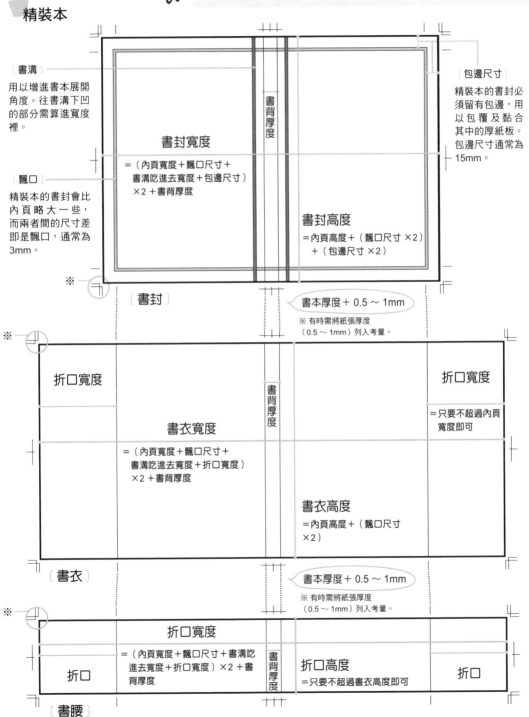

〔書溝〕
用以增進書本展開角度。往書溝下凹的部分需算進寬度裡。

〔飄口〕
精裝本的書封會比內頁略大一些，而兩者間的尺寸差即是飄口，通常為3mm。

書背厚度

書封寬度
=（內頁寬度＋飄口尺寸＋書溝吃進去寬度＋包邊尺寸）×2＋書背厚度

書封高度
=內頁高度＋（飄口尺寸×2）＋（包邊尺寸×2）

〔包邊尺寸〕
精裝本的書封必須留有包邊，用以包覆及黏合其中的厚紙板。包邊尺寸通常為15mm。

〔書封〕

書本厚度＋0.5～1mm

※ 有時需將紙張厚度（0.5～1mm）列入考量。

折口寬度

折口寬度

書背厚度

=只要不超過內頁寬度即可

書衣寬度
=（內頁寬度＋飄口尺寸＋書溝吃進去寬度＋折口寬度）×2＋書背厚度

書衣高度
=內頁高度＋（飄口尺寸×2）

〔書衣〕

書本厚度＋0.5～1mm

※ 有時需將紙張厚度（0.5～1mm）列入考量。

折口寬度
=（內頁寬度＋飄口尺寸＋書溝吃進寬度＋折口寬度）×2＋書背厚度

書背厚度

折口

折口高度
=只要不超過書衣高度即可

折口

〔書腰〕

28

設計完稿時一定要設定的
裁切線和出血

印刷品於印刷過後，需要經過裁切才會是成品的尺寸，而裁切線（裁切標記）即是標示裁切位置的記號。一般而言，裁切線標示在超過完成尺寸 3mm 的位置，該距離同時也是避免裁切失準的安全邊界。

為什麼需要裁切線？

印刷時，紙張遠比 A3 或 A4 等一般尺寸大得多，然後再透過印刷機在其上印製多頁圖文，並且裁切成指定尺寸。此時，用以指示裁切位置的就是裁切線，共分為位於角落的角線和各邊中央的中央十字線等兩種。通常會採用的雙角線，同時標示完成尺寸

及裁切時的安全邊界。通常，此安全邊界的尺寸為 3mm，上下左右皆有。對於雜誌和廣告單等會將相片填滿整個版面，或是底色填滿整個背面等情形，就必須增加安全邊界的範圍，如此一來，即使裁切時紙張略未對齊，也不會出現白邊。

印刷品的裁切線
不可或缺！
一定要記住喔！

雙角線

完成尺寸

中央十字線

裁切時的
安全邊界

Illustrator 的裁切線標示方法

Illustrator 根據版本不同，標示裁切線的方法也不同。若在列印設定內的〔標記與出血〕勾選〔剪裁標記〕，輸出時也會印出裁切線，然而，那只會顯示在輸出的紙張上，並不會顯示於實際作業中的工作區域。如欲在工作區域中顯示裁切線，各版本的操

作方式如下，且皆是先點選設定為完成尺寸的物件後，再進行操作。此外，CS4 以後的版本，只要在新增檔案時設定出血，即可於工作區域顯示安全邊界，不過不會出現裁切線。

CS4

效果 ➡ 裁切標記

CS5 ～ CC 2017

效果 ➡ 裁切標記　　或者
物件 ➡ 建立剪裁標記

Illustrator 8 ～ CS3

濾鏡 ➡ 建立 ➡ 裁切標記

※【CS4 ～ CC 2017】透過〔效果〕→〔裁切標記〕所建立的裁切標記無法簡單地選取或變更。倘若需要變更，請至〔物件〕→〔擴充外觀〕進行操作。

InDesign 的裁切線標示方法

InDesign 不會在文件內設定裁切線，只能於建立文件時，預先設定好出血尺寸。倘若必須設定裁切線，轉存成 PDF 時就可以設定。

於轉存 PDF 時的設定對話框指定裁切標記。

條碼的規則

使用在雜誌和書籍的條碼，不論是尺寸、上下左右的留白或字體最小尺寸等，皆有必須遵守的規則，藉此確保掃描時能夠正確讀取。有時候條碼是由印刷廠提供和配置至版面，若是這種情況，製作印刷完稿時會先空著，之後再請印刷廠放上正式條碼。

書籍（左翻書）

書籍必須有表示 ISBN 碼、國家、類別和價格等共 13 碼的圖書碼。日本會再放上與其相對應的條碼（JAN 碼）。

若是書籍，需距離書首 10mm 以上、書背 12mm 以上。

ISBN 碼需以 11Q 以上的半形文字註明。

5mm 以上的留白　10mm 以上的留白

ISBN978-4-7562-4230-3
C3070 ¥1900E

〔書背〕　9784756242303

5mm 以上的留白

定価　本体1900円＋税

1923070019002

5mm 以上的留白（雜誌書等需距離書根 5mm 以上）

價格的稅額需另記

雜誌（左翻書）

雜誌使用的是稱為定期刊行物碼的專用碼。

5mm 以上的留白　1mm 以上的留白　15mm 以上的留白

〔廣告〕

…雜誌 12345-01…

1234123450124
00980
〔書背〕

※ 若是右翻書，此處需有 15mm 以上的留白。

書根可以沒有留白

1mm 以上的留白

〔廣告〕

雜誌 12345-01

1234123450124
00980
〔書背〕

左右空間不足時就這麼做吧～

20mm 以上的留白

譬如開數偏小的時候！

29 瞭解版型設計中最重要的版心配置

雜誌和書籍的易讀性和觀感，會因為版面配置和周圍的白邊大小而大相逕庭，而重點就在版心設計上。

何謂版心

版心是在雜誌和書籍的頁面內，用以配置內文和圖片的主要部分。頁面給人的感覺和是否容易閱讀，都會隨著版心的設計形式而改變。天頭、地腳、內邊、外邊的範圍皆大，整體會顯得較從容不迫。倘若擴大版心範圍而使各白邊縮小，就會形成資訊量龐大的版面，然而，這種方式可能造成閱讀困難，必須妥善掌握兩者之間的平衡。另外，版心相對於頁面的位置同樣會影響印象和易讀性。

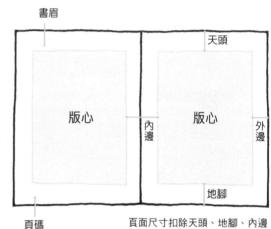

頁面尺寸扣除天頭、地腳、內邊及外邊，所剩下的部分即是版心，書眉和頁碼不包含在內。

版心之於頁面的位置變化

地腳範圍大

天頭範圍大

天頭和地腳方面，通常地腳會略大於天頭，不過，有時候也會將頁碼和書眉移至版心上方，並使地腳小於天頭。

內邊範圍大

外邊範圍大

內邊和外邊方面，由於裝訂的關係，一般內邊會較大，然而，倘若外邊印有索引標籤或色帶，外邊就會較大。

裝訂方式與內邊的關係

即使版心大小相同,只要裝訂方式不同,內邊大小就必須隨之調整。例如,以騎馬釘的方式裝訂時,各書帖之間僅有 1 處重疊,頁面得以攤平,因此即使內邊稍微窄一點,也不至於影響閱讀。若是無線膠裝和破脊膠裝等書帖層層相疊,並以膠水膠合書背的方式,由於攤展角度不到非常完美,所以內邊需抓大一點。而將書帖層層相疊,並用鐵線裝訂的平釘法,儘管堅固耐用,但是完全無法大幅開展,因此應當增加內邊尺寸。

〔騎馬釘〕

頁面能夠攤平,所以即使內邊稍微窄一點,也不至於影響閱讀。

內邊窄一點也不要緊!

〔無線膠裝‧破脊膠裝〕

採用常見於雜誌和書籍的無線膠裝及破脊膠裝時,內邊通常會略寬。

內邊要稍微大一點唷～

〔平釘〕

平釘在增加裝訂強度的同時,也會使展開角度大幅縮小,所以需增加內邊尺寸。

內邊務必加大空間喔!

分欄的作用

內文於版心中的配置方式，會因為頁面大小和資訊量多寡等眾多因素而改變。對於文字量龐大如小說的書籍，大多會選用行長占滿版心的單欄配置，或是分成上下兩層的雙欄配置，而開數大的雜誌等，則會縮短行長，並以採用 4 欄或 5 欄的設計為主流。各開數適合的欄數差不多都已經固定，倘若於小開數套用多欄配置，或在大開數套用單欄配置，都會造成視線移動過多，進而導致跳行閱讀等問題。

〔直式排版〕

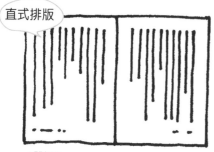

〔單欄〕

此為書籍最常見的配置，不過，雖然適合閱讀長文，卻不適合開數大的書。

〔雙欄〕

開數略大的書籍經常使用此配置，單一頁面可容納大量文字。

〔3～4 欄〕

開數略小的雜誌經常使用此配置，能夠取得字數和圖片之間的良好平衡。

〔5～6 欄〕

開數大的雜誌和百科全書等適合 5 欄以上的配置，藉此提升易讀性。

〔橫式排版〕

〔單欄〕

於橫式排版的情況下，欄數最多只到 4 欄左右。單欄配置適合小開數的頁面。

〔雙欄〕

適合約 A4 大小的書籍和雜誌。採用橫式排版時，使每行字數少於直式排版，閱讀起來較容易。

視媒體和文字量來決定所採用的欄數

版型的用途

版型的作用除了設定用以配置內文的欄數之外，也肩負參考線的功能，使圖片等元素能夠以欄為基準來配置。於配置大標和圖片時，只要遵守以欄作為基礎的版型，即可讓整本書的排版呈現統一感。大標和圖片能以 1 欄為單位來更改大小，譬如 2 欄寬、3 欄高等等，藉此在尺寸上作出變化，而在利用大標和圖片賦予妝點版心裝訂邊側和書口側時，也可以將欄當作配置位置的基準。若想藉由改變報導大標來為頁面動線增添變化，只要擁有基本版型可供依循，就能保有頁面的易讀性，而這也是版型的用途。不僅如此，即使是乍見之下彷彿自由發揮的版面，也必定有某部分遵循著版型。

設定版心和欄，制定出基本版型。然後再於其中規劃大標、引言和中小標的位置分配。

令主要圖片占據大空間，並將大標配置在最下方的欄裡，內文則完整使用 4 個欄。

上兩欄供大標和圖片使用，並且藉由加重部分圖片比例等方法，改變圖片的呈現方式。

將 4 欄版型分割成兩大部分，分別為上方的大標和圖片，以及下方的內文，令整體形象更加與眾不同。

30 利用 InDesign 製作版型

若是以 InDesign 製作版型，需使用主版頁面來設定各種元素。本單元將介紹設定版型的步驟。

版心和欄的考量要點

一旦決定內文的文字大小、行距及欄數，版心的尺寸也隨之浮現。以直式排版為例，版心的寬度即為行距乘以行數減 1，再加上內文之文字大小（級數）。高度方面，在採用單欄密排的情況下，高度就是內文文字大小（級數）乘以單行字數；假如欄數不只 1 欄，則是單行字數乘以欄數，再加上欄間距乘以欄間數的值。然而，若是等距緊排（壓縮 1 齒），計算就須採用其他算法。以前，雜誌等的內文字距有時也會設定為等距緊排（壓縮 1 齒），不過現在已完全偏離主流。於現今的排版軟體當中，只要設定文字大小、行距、行數等資訊，不需費心計算版心大小，依舊能夠建立版面。

版心尺寸的計算方法（直式排版的情況）

※ 橫式排版只要將直式排版的高度和寬度算法對調即可。

於單欄配置的情況下，密排是內文文字大小乘以單行字數；等距緊排的文字大小則需先扣除字間壓縮量。

[版心寬度的計算方法]

$$行距 \times (行數 - 1) + 文字大小$$

將總行數減 1 的用意是為了把最後一行排除於計算之外。

[例] 以行距 20 齒、共 23 行、12Q 為例

$$(20 \times 0.25) \times (23 - 1) + (12 \times 0.25) = 113mm$$

文字大小 + 行距 × （行數 - 1） = 113

文字大小 3mm
行距 5mm

要以 1 齒、1Q = 0.25mm 來換算唷～

以圖解說明就長這樣

[版心高度的計算方法]

● 密排（單欄配置）

$$文字大小 \times 單行字數$$

● 等距緊排（單欄配置）

$$(文字大小 - 字間壓縮量) \times (單行字數 - 1) + 文字大小$$

● 密排（兩欄以上）　$文字大小 \times 單行字數 \times 欄數 + (欄間距 \times 欄間數)$

於 InDesign 建立版型

在利用 InDesign 製作書籍或雜誌的版面時，共有兩種方法可供使用，第一種是於新增文件時，指定〔版面格點〕，另一種是於同一畫面指定〔邊界和欄〕。如欲指定版面格點，請在新增文件對話框點按〔版面格點對話框〕，並設定內文字體大小、字距、行間（行空格）*、行數及格點起點等，用以建立格點；若想指定邊界和欄數，請點按〔邊界和欄〕，並指定天頭（上）*、地腳（下）*、內邊（內）*、外邊（外）*的大小，藉此建立參考線。

建立新文件的方法

於此對話框中，〔版面格點對話框〕和〔邊界和欄〕兩者擇一唷～

〔版面格點對話框〕

請見第 110 頁的「版面格點對話框設定」

點按位於新增文件對話框下方的〔版面格點對話框〕後，就會切換至格點設定畫面，可供進行文字大小、字距、行間、欄數等基本設定。

〔邊界和欄〕

請見第 110 頁的「邊界和欄對話框設定」

點按位於新增文件對話框下方的〔邊界和欄〕後，就能夠指定天頭、地腳、內邊、外邊，以及欄數和欄間距。於這個對話框中，無法進行格點設定。

＊譯註：圓括號內為 InDesign 中文版介面用語。

版面格點對話框設定

於〔新增版面格點〕中進行的操作，乃建立配合文字排版的格點（方格），因此，十分適合以文字為主的版面。請利用此對話框，針對主版頁面內的格點進行詳細設定，譬如作為主版格點基礎的字體、行距、欄，以及格點起點等等。

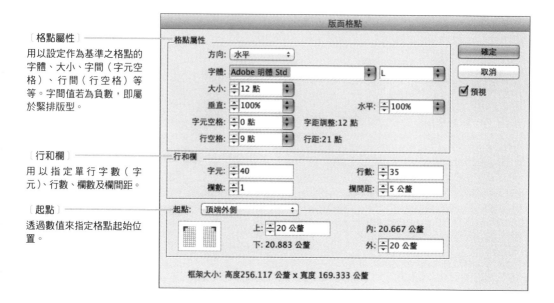

[格點屬性]
用以設定作為基準之格點的字體、大小、字間（字元空格）、行間（行空格）等等。字間值若為負數，即屬於緊排版型。

[行和欄]
用以指定單行字數（字元）、行數、欄數及欄間距。

[起點]
透過數值來指定格點起始位置。

邊界和欄對話框設定

〔新增邊界和欄〕內未提供文字排版的詳細設定選項，所以較適合以圖片為主的版面。於邊界和欄對話框中，僅能以數值的形式設定天頭、地腳、內邊、外邊和欄，在設定完畢後，也可再利用版面格點對話框進行進一步的設定。

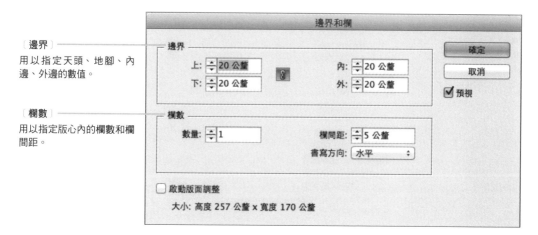

[邊界]
用以指定天頭、地腳、內邊、外邊的數值。

[欄數]
用以指定版心內的欄數和欄間距。

主版頁面的應用

當所製作版面的印刷品頁數眾多時，應當先行配置所有頁面共通的書眉和頁碼等元素，並利用〔主版頁面〕功能套用該基本版面配置。

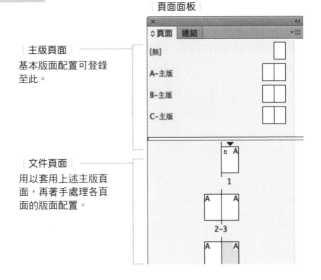

〔頁面面板〕

〔主版頁面〕
基本版面配置可登錄至此。

〔文件頁面〕
用以套用上述主版頁面，再著手處理各頁面的版面配置。

只要善用主版頁面，就能迅速地將同一版面配置套用至多重頁面唷！

主版頁面的新增方法

從〔頁面〕面板選單執行〔新增主版〕，即可建立新主版頁面。

主版頁面的套用方法

若想將登錄的版型套用至文件頁面，請於頁面面板點選欲進行設定的頁面，再執行〔頁面〕面板選單的〔套用主版至頁面〕，並從彈出的對話框中指定想套用的主版。

頁碼設定

在製作頁數眾多的多頁印刷品時，除了雜誌的廣告頁面之外，幾乎所有頁面在同一位置都會標上「頁碼」。對於多達數十頁的書來說，若要逐一標上頁碼，很可能會出現編號出錯或位置偏移等重大問題，因此，頁碼會預先以主版頁面來設定。以下是主版頁面的頁碼設定方法。

1

利用主版頁面，於配置頁碼的位置建立文字框。
自〔工具〕面板點按文字工具，並在頁面上拖曳文字工具，即可產生文字框。

以同樣方法點選〔章節標記〕，就能建立書眉喔！

好方便！

2

執行〔文字〕功能表→〔插入特殊字元〕→〔標記〕→〔目前頁碼〕，文字框內就會出現頁碼專用的標記。

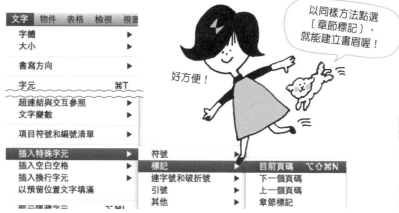

3

利用〔字元〕面板指定欲使用的字體。主版頁面上不會顯示頁碼的數值，而是稱為字首（prefix）的主版頁面符號。於文件頁面套用主版頁面後，頁碼就會自動以所設定的字體填入指定位置。

4

多頁印刷品的製作

變更起始頁碼

〔文件頁面〕的起始頁碼預設為 1。然而，版面設計的頁碼並非一定始於 1，因此，我們將於下述內容說明如何配合實際落版來變更起始頁碼。

1

文件頁面的頁碼預設為從 1 開始，所以需配合實際落版變更起始頁碼。首先，執行〔頁面〕面板選單的〔編頁與章節選項〕。

2

於〔起始頁碼〕輸入想要的起始頁碼，即可變更文件頁面的頁碼。

此外…

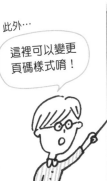

這裡可以變更頁碼樣式唷！

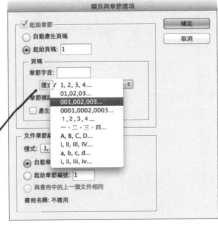

順帶一提，〔編頁與章節選項〕的〔樣式〕有多種頁碼格式可供選用，例如「1, 2, 3, 4」、「001, 002, 003」、中文數字和羅馬數字等等。

如何營造視覺動線及節奏？
打造充滿魅力的版面設計

即使文字量相同、圖片也相同，書本內頁給人的印象仍會因版面設計而有莫大變化。
藉由輕重緩急兼備的版面設計為頁面動線增添節奏感，同樣相當重要。

排版方向和視覺動線

中文適合直式排版也適合橫式排版，採用直式排版時，文字係由上往下、由右往左閱讀，裝訂邊在右；橫式排版則是由左往右、由上往下閱讀，所以裝訂邊在左。基本上，直式排版的大標和其他標題會配置與右上方，藉此引導視線由上往下移動；橫式排版則會以左上方作為起點，將視線由左到右、由上往下引導。圖片的配置原則同樣是將較重要的圖片往起點擺，不過，也可以透過尺寸大小來引導視線。

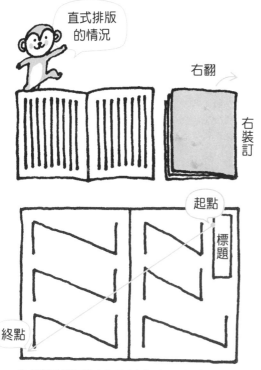

直式排版的版面基本上是以由上到下、由右往左的順序引導視線。對於開數較大的雜誌等讀物，倘若採用單欄配置，會因為縱向移動距離過大而導致閱讀困難，所以，應當分割成 3 欄或 4 欄，藉此取得最適當的視線移動量。

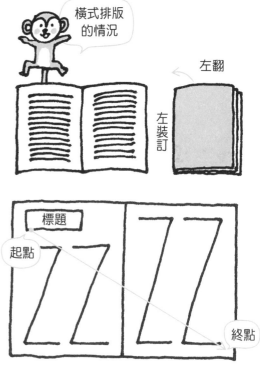

橫式排版的視覺動線通常是由左至右、由上到下。相較於縱向閱讀，視線較自然會往橫向移動，因此，書籍大多採用單欄配置，即使是開數較大的雜誌，欄數也僅只有兩三欄而已。

（左側邊欄）
4
多頁印刷品的製作

因版面配置而異的觀感

　　頁面給人的印象和易讀性，除了會因為文字大小和圖片位置而改變之外，還取決於眾多因素，例如，用以表示版心周圍白邊比重的「邊界率」（margin rate），表示標題、內文字體大小和圖片尺寸對比的「跳躍率」（jump rate），以及表示圖片佔據頁面之比例和大小的「圖片比例」等等，這些全部都是影響讀者觀感的重要因素。

邊界率

版心周圍的留白比例。留白少給人密度高且強而有力的印象；留白多則能夠呈現穩重怡然的氣氛。

邊界率大，穩重怡然。

邊界率小，密度高且強而有力。

跳躍率

文字和圖片等元素之間的尺寸差異。
能否自然地引導視線，也與標題和內文字體的大小差異息息相關。

跳躍率大，整體顯得強弱有別、活潑有朝氣。

跳躍率小，整體顯得高雅有質感。

圖片比例

占據頁面之圖片數量和大小的比例。
頁面內的圖片大小和數量皆會影響易讀性和頁面強弱變化。對於雜誌來說，圖片尤其重要。

圖片多。根據分欄配置圖片，即可營造規律性和節奏感，每張圖片都能獲得同樣的注意。

圖片少。大膽增加圖片之間的尺寸差異，即可使視線由大圖往小圖依序移動。

我要介紹書本頁面的版面配置變化囉～

風格琳瑯滿目呢！

留意資訊的引導線

若想讓讀者的視線自然而然地被引導，就必須多下工夫，譬如根據文字和相片的重要性分配大小，或是特意在用以吸引注意力的元素周圍安排留白等等。

〔利用文字形成引導線〕

只要將大標和內文的級數差距拉大，視線自然會先落在字體較大的文字上。

〔利用留白形成引導線〕

對於用以吸引注意力的圖片和大標等，只要增加尺寸，再於周圍加上留白，視線就會順著留白來移動。

考量節奏與平衡

於配置圖片和文字時，共有多種方式可供參考，例如打開頁面後，左右兩頁看起來一樣的線對稱、左右兩頁看起來相反的點對稱，以及利用特定配置展現節奏感等等。

〔線對稱〕

左右對稱的配置方式稱為線對稱，能夠營造較為安穩的氣氛。

〔點對稱〕

繞著中心點旋轉 180 度，使左右結構相反的版面配置，能夠賦予頁面變化感和節奏感。

〔節奏感〕

依循分欄和格點劃分，以固定的動線或特定間隔大小安排文字和影像，藉此產生節奏感。

善用留白

留白的位置和範圍會因主題和頁面動線而異。即使版心周圍的白邊大小相同，只要分欄和欄間距不同，整體給人的印象就不一樣。

〔基本範例〕

最基本的留白方法，是使天頭、地腳、內邊和外邊看起來大小一樣。

〔空出 1 整欄以增添悠閒感〕

空出其中 1 欄，並於大標、標題和內文部分加入留白，使頁面氣氛從容恬靜。

〔以大範圍留白強調輕重緩急〕

跨頁配置圖片，並在對頁留下大範圍空白，即可使頁面緩急分明。

網格系統（grid system）

網格系統能對版面進行比分欄更細的設定，即使所依循的基準不變，也能透過圖片和文字量的多寡呈現豐富多變的樣貌。

〔網格系統的基礎〕

網格系統的基礎是由固定大小的方塊區域和留白所構成，其中的方塊是用以配置圖片及文字的空間。

〔網格系統應用 1〕

配置圖片時，使其橫跨數個方塊，就能夠賦予大幅變化。

〔網格系統應用 2〕

也可使圖片占據網格中的單欄或雙欄，並使其出血，然後以網格的方塊為單位來安排留白。

以精確修正文字為目標
文字校對的流程與實例

建立基本版面配置之後，需進一步與編輯討論，以確認原稿內容。過程中為了提升效率，修改指示應明確標記，並且使用校對符號。

文字校對的流程

原稿通常是由編輯閱讀並校正，再將整理好的原稿交付設計，待版面配置完成之後，編輯或校對需再次確認內容及訂正錯字及漏字。過程中如果發現錯誤，應在列印稿上用紅筆註明修改指示，然後請設計師或排版人員幫忙修改。標註修改指示時，若是文章內容有誤，需以正楷書寫正確內容，以避免誤解；若是文字順序錯誤或標點錯誤，則需用專門的校對符號標註。另外，現今的校對已不再侷限於紙本校對，有時也會改為利用 PDF 校對，並且直接於 PDF 上標示修改指示。

第 1 次列印校對稿　　　第 2 次列印校對稿　　　第 3 次列印校對稿

一校　假如有修正　→　二校　假如有修正　→　三校　假如再有修正，就會有四、五校……以此類推　→　完畢

完成了！

主要負責校對的人

編輯　校對　　　編輯　作者　　　編輯

校對符號範例

改成小寫假名

ドツク ▶ ドック
ドツク
▼
ドック

對調文字

可愛的狗小 ▶ 可愛的小狗
可愛的狗小
▼
可愛的小狗

改正錯字・錯誤符號

犬家族 ▶ 大家族
大
犬家族？

刪除文字、符號，並填補因而多出來的空格。

秋田の犬 ▶ 秋田犬
刪除

增補文字、符號

我喜歡狗 ▶ 我非常喜歡狗
非常

校對記號

用於指出錯字漏字或指定文字位置等的專門記號，可謂與出版息息相關的共同語言，然而，不同出版社或編輯之間，使用的記號可能有些微差異。

製版

指校對完畢的原稿實際進入印刷程序，亦即開始製作印刷用的印版。

文字校對實例

校對前

以紅筆仔細書寫喔～

Gothic Medium

鳥の名前から日本文化を　考察する　　日本文化研究家　大塚良子

かつてカワセミは日本各地の海や川、湖などの水辺に生息し、都市部の公園や河川でも見かける日本人にとって身近な野鳥のひとつであった。1980年代をピークに生息域、個体数の減少が報告されている。原因は河川の汚染と、護岸化による営巣地の喪失といわれている。体調は17cmほどで、それほど大きくないが頭から羽にかけての鮮やかな水色と、長い嘴が特徴で、星の数ほどいる野鳥と容易に見分けることができる唯一無二の存在である。但し「カワセミ」を表す漢字は唯一無二ではない。その字は、たくさんありすぎであることが特徴である。ちなみに「カワセミ」は虫の蝉とは何の関係もない。

「カワセミ」を表す漢字を次に挙げてみる。
1 川蝉　2 翡翠　3 魚狗
4 水狗　6 魚師　5 魚虎

「翡翠」書いて「カワセイ」と読むこともあれば、「ヒスイ」と読んでカワセミの別名を指すこともある。また、カワセミの雄を「翡」、雌を「翠」と分けて使うこともあるらしい。ちなみに、カワセミの雄と雌は、嘴を見れば区別ができる。くちばしの下が赤いほうが雌である。

日本文化研究家　大塚良子
1957年沖縄生まれ　ビエ大学教授　主な著書に「鳥のすべて」はか多数

16

校對後

已經妥善修正了吧？

鳥の名前から日本文化を　考察する　　日本文化研究家　大塚良子

かつてカワセミは日本各地の海や川、湖などの水辺に生息し、都市部の公園や河川でも見かける日本人にとって身近な野鳥のひとつであった。1960年代をピークに生息域、個体数の減少が報告されている。原因は河川の汚染と、護岸化による営巣地の喪失といわれている。体調は17センチほどで、それほど大きくないが頭から羽にかけての鮮やかな水色と、長い嘴が特徴で、星の数ほどいる野鳥と容易に見分けることができる唯一無二の存在である。その字は唯一無二ではない。たくさんありすぎることが特徴である。ちなみに「カワセミ」は虫の蝉とは何の関係もない。

「カワセミ」を表す漢字を次に挙げてみる。
1 川蝉　2 翡翠　3 魚狗
4 水狗　5 魚虎　6 魚師

「翡翠」と書いて「カワセミ」と読むこともあれば、「ヒスイ」と読んでカワセミの別名を指すこともある。また、カワセミの雄を「翡」、雌を「翠」と分けて使うこともあるらしい。ちなみに、カワセミの雄と雌は、嘴を見れば区別ができる。嘴の下が赤いほうが雌である。

日本文化研究家　大塚良子
1957年沖縄生まれ　ビエ大学教授　主な著書に「鳥のすべて」はか多数

16

主要校對符號的作用和實例

符號		作用	用法範例和訂正結果
		替換或刪除文字、符號等	鳥籠 ▶ 鳥籠． ／ 鳥之籠 刪除 ▶ 鳥籠 ／ Bird Dog cage ▶ Bird cage ／ Birds cage ▶ Bird cage
		更改字體或文字大小	鳥巢 改1Q ▶ 鳥巢 ／ 小鳥 改Gothic Medium ▶ 小鳥 ／ little bird 改大寫 ▶ Little bird ／ little bird 改斜體 ▶ little bird
		插入文字、符號等	鳥飛翔 在 ▶ 鳥在飛翔 ／ Flying bird ▶ Flying bird
		右標、上標、下標	ダチョウ ▶ ダチョウ ／ Km2 ▶ Km² ／ H2O ▶ H₂O
		加大字間、行間	小雛鳥 ▶ 小雛鳥 ／ 巢爸雛鳥媽媽和的爸 ▶ 巢爸雛鳥媽媽的 ／ young bird and the parent bird ▶ young bird and the parent bird
		縮小字間、行間	小雛雞 ▶ 小雛雞 ／ 雞蛋 小雛雞和 ▶ 雞蛋 小雛雞和 ／ young bird and the egg are ▶ young bird and the egg are
		移至下行	窩鳥蛋發現一 ▶ 一窩鳥蛋發現 ／ discover the egg of the bird ▶ discover the egg of the bird
		移至前行	窩鳥蛋發現一 ▶ 鳥蛋發現一窩 ／ discover the egg of the bird ▶ discover the egg of the bird
		另起新行	一窩鳥蛋 ▶ 鳥蛋一窩 ／ the egg of the bird ▶ the egg of the bird
		對調文字、行	南方鳥的 ▶ 南方的鳥 ／ 有在南方很多鳥島 ▶ 在南方島有很多鳥 ／ the brid ▶ the bird ／ the bird the egg ▶ the egg the bird
		接排	隻鳥共兩 ▶ 共兩隻鳥 ／ There are two birds ▶ There are two birds
		將文字、行等移至指定的位置	園中鳥 ▶ 園中鳥 ▶ 園中鳥 ／ Bird of the garden ▶ Bird of the garden ▶ Bird of the garden
		標註注音	鳥籠 ▶ 鳥籠 ／ 烏龍茶 烏龍茶
		加註著重號	有隻鸚鵡 ▶ 有隻鸚鵡 ／ 美麗的翠鳥 美麗的翠鳥
		插入斷句符號	賞鳥現在在 ▶ 賞鳥。現在，在 ／ The bird there are two ▶ The bird, there are two.

120

廣告文宣的製作

夾頁廣告、折頁廣告、報紙廣告……
一起了解廣告印刷品製作的要點及規定。

33 生活周遭常見的平面文宣 夾頁廣告的製作要點

每天早上，夾頁廣告都會隨著報紙送到我們手上，發行量大且效果直接，是促進消費者購買慾的常見廣告媒體。

常用於廣告傳單印刷的輪轉機（web press）

夾頁廣告係以在短時間內印製大量份數為訴求，因此通常是採用輪轉機印刷，而非平張機（參考 150 頁）。平版輪轉印刷機使用的是捲筒紙，不過，報業用輪轉印刷機使用的捲筒紙尺寸為 D 捲，其完成尺寸不同於常見的 A 版、B 版，請務必多加留意。

為了使夾頁廣告的製作適當得宜，請著眼於平版輪轉印刷機特有之捲筒紙的完成尺寸，其中，對於全國性報紙的標準尺寸 D 捲，以及經常以商業用平版輪轉機印製夾頁廣告的 B 捲等，尤其需要有充分的認識。

平版輪轉機 B 捲參考尺寸

B 捲	紙張尺寸（mm）	標準印紋尺寸（mm）	最大印紋尺寸（mm）
全	1,085 × 765	1,064 × 736	————
2	765 × 542	740 × 522	743 × 530
3	542 × 382	522 × 360	530 × 370
4	382 × 271	360 × 246	370 × 260
5	271 × 191	246 × 170	————
6	191 × 135		

平版輪轉機 D 捲參考尺寸

D 捲	紙張尺寸（mm）	標準印紋尺寸（mm）	最大印紋尺寸（mm）
全	1,092 × 813	————	————
2	813 × 546	788 × 522	790 × 530
3	546 × 406	522 × 386	530 × 390
4	406 × 273	386 × 246	390 × 260
5	273 × 203	246 × 186	252 × 182
6	203 × 136		

※ 以上資料皆為參考尺寸。實際尺寸可能因印刷機而異，請於製作前向印刷公司確認。

5
廣告文宣品的製作

派報

有別於夾頁廣告的發布形式之一。夾頁廣告係與報紙一同配送，派報的作法則是直接將傳單投入信箱。

輪轉印刷機

能夠高速大量印刷，因此適用於夾頁廣告等印製數量龐大的印刷媒體。

印紋尺寸及完成尺寸

利用平版輪轉印刷機所印製的廣告傳單通常不會再經過裁修，因此必須保留適當的白邊。有別於完成尺寸，能夠印刷的範圍稱為印紋尺寸。印紋尺寸會因廠商而異，請務必於事前進行確認。

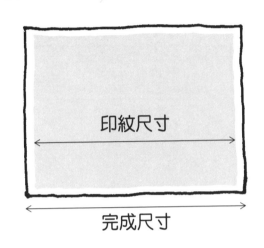

報紙和夾頁廣告的開數

夾頁廣告在夾入報紙後，尺寸不能超過報紙。一般來說，全國性報紙為「大報」尺寸，約相當於 D3，其餘也有相當於 D4 的「小報」尺寸。B 捲小於 D 捲，因此，以 B 捲為基礎的夾頁廣告很適合用於夾入報紙。

當然，即使是採用 D 捲，只要透過摺疊加工縮小尺寸，同樣適用於夾入報紙。另外，D4 和 B4 等尺寸的傳單在夾入報紙之前，通常不會再經過摺疊。

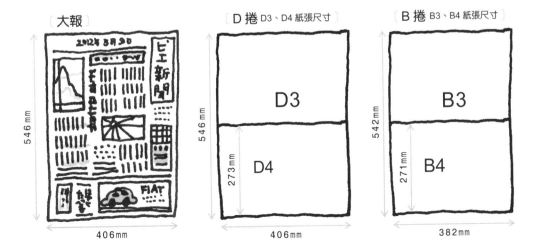

〔橫幅〕
上方有橫幅裝飾的設計十分常見。這裡也可以填入各種資訊。

〔產品資訊〕
由相片、名稱和價格構成，為廣告傳單的主要部分，版面配置需掌握整體平衡。

〔裁切線〕
以輪轉機印製的廣告傳單不會再經過裁修，所以有時候印刷稿會省略裁切線，僅表示中央十字線。

〔門市資訊〕
LOGO、營業時間、電話等。基本上，每次都會配置於同一位置。

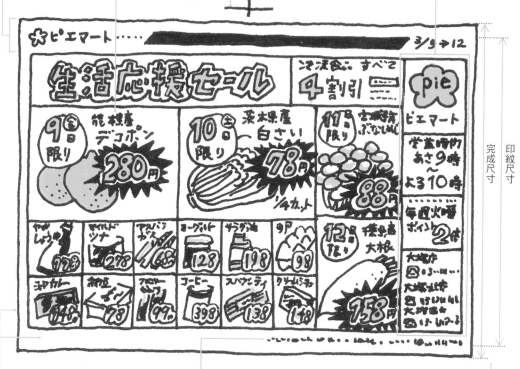

完成尺寸

印紋尺寸

〔正面、反面〕
有時也稱作 A 面、B 面。若採用對摺加工，內側為反面、外側為正面。

〔重點消息〕
最下方經常會用小字書寫注意事項，因此，於設計版心時請記得預留位置。

〔完成尺寸、印紋尺寸〕
使用輪轉印刷機時，完稿的周圍通常都必須留有白邊。能夠印刷的範圍會因為印刷機或印刷公司而改變，事前務必再三確認。

廣告傳單經常使用的元素

〔爆炸效果〕
用於襯托在價格或宣傳標語後方的裝飾元素，能夠吸引目光。

〔白邊文字〕
增進易讀性的加框文字，在色彩氾濫的廣告傳單中，白邊尤其能夠發揮效用。

＊ 128 元

5
廣告文宣品的製作

夾頁廣告的排版形式

井井有條！
分格法

廣告傳單的版面配置形式中，最為普遍且最有效率的即是「分格法」，亦即將版面的垂直方向和水平方向加以細分，並以因此形成的方塊作為排版基準。只要分配不同大小的方塊予各元素，就能透過其間的尺寸差異來增添變化。這種形式能夠輕鬆營造出井井有條的感覺。

變化和活潑感！
自由版面法

如欲避免分格法過於有條不紊的形象，不妨採用自由版面法。自由版面法需要高超的排版技術，儘管自由度提高，該整齊的地方還是要整齊，否則整體會顯得零亂鬆散。出色的自由版面廣告能夠呈現出富有變化且充滿朝氣的感覺。

夾頁廣告的色彩運用

色彩是廣告傳單重要的設計元素。於全彩印刷的情況下，透過色彩校正，可美化產品相片，藉此令成品達到促進消費者購買慾的目標。另一方面，採用單色印刷等色彩數量較少的情況同樣不在少數，不過，此時需特別注意所使用的油墨顏色。舉例來說，傳單內如有大量魚肉等生鮮食品的相片，若是以藍色等冷色系油墨來印製，就會導致鮮美多汁的感覺盡失，無法令消費者感到美味。

看起來好好吃喔！

紙張的千變風貌！
折頁廣告的摺法和製作要點

各式折頁廣告和 DM，大多會經過摺紙加工處理。以下將說明折頁廣告和 DM 的製作重點，並著重在風貌多變的摺紙加工形式。

認識各式各樣的摺法

將折頁廣告和 DM 等送到收受人手上的方式有許多，例如放置在人多的地方供人取用、信箱派報，或是透過郵寄或電子郵件等等。此時，在決定廣告媒體的尺寸時，就必須將發送地點和發送方法等狀況考量進去。摺紙加工是縮小尺寸的方法之一，此外，摺紙加工和裝訂等工程可以讓一張紙擁有多面，這對設計來說是很大的優點。藉由不同摺疊次數和摺疊方式的組合，即可產生各式各樣的摺法。接下來，讓我們先認識其中具代表性的幾種形式，並且掌握各加工法的特徵。

[騎馬釘小本]
將多張對摺的紙重疊在一起，並裝訂於中央的形式

[彈簧摺]
一內一外反覆摺疊的形式，又稱為風琴摺。

[對摺] 4 面
將 1 張紙兩端相對摺 1 摺的簡單形式，摺線位置通常在正中央。

[彈簧二摺] 6 面
於三等分的位置，一內一外地摺疊，又稱為 N 字摺。

[大小彈簧摺] 6 面
於正中央對摺後，再把單邊往外摺。有時也會應用在書本裡的拉頁。

[開門摺] 6 面
於四等分的位置，將兩端往內摺並對齊中央。

〔包二摺〕 6 面

於三等分的位置，將兩端往中央摺。設計上，摺在裡頭的那一面，尺寸會略小一點。

〔觀音摺〕 8 面

將開門摺從中對摺的形式。最多可構成 8 面。

〔十字摺〕 8 面（16 面）

水平和垂直方向輪流各對摺一次的形式。有十字二摺和十字三摺等變化。

〔平行二摺〕 8 面

先於正中央對摺後，再平行地對摺 1 次。此方法朝外的面不同於觀音摺。

〔包三摺〕 8 面

於四等分的位置，像是捲起來般，連續向內摺 3 次。

〔對摺再開門摺〕 12 面

先於正中央對摺後，再從垂直方向摺開門摺。此摺法主要運用於 DM。

〔對摺再彈簧二摺〕 12 面

先於正中央對摺後，再從垂直方向摺彈簧二摺。此摺法也會運用於 DM。

〔十字三摺〕 16 面

以十字摺的要領連摺 3 次。只要裁切兩邊，即可形成共 16 頁的「書帖」。

圖說框內表示的是該摺法能夠產生的面數唷！

配合摺紙的尺寸調整

於製作折頁廣告等需要摺紙加工的印刷檔案時,可能因為摺法而必須調整每一面的尺寸,請特別留意。像彈簧二摺般沒有內包頁,尺寸就無需調整,然而,若是採用包二摺那樣的摺法,假如未縮短內側包頁的頁寬,加工時就會造成該面的邊緣捲曲,導致紙張磨損,成品也將失色不少。在設計有摺紙加工需求的印刷檔案時,建議透過實際試摺等方式,來令設計更加周密嚴謹。

包二摺和彈簧二摺的尺寸和檔案製作時的考量

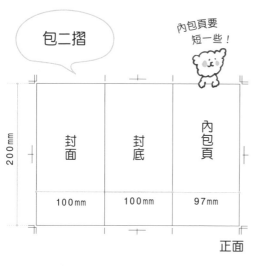

包二摺

內包頁要短一些!

200mm

封面	封底	內包頁
100mm	100mm	97mm

正面

內包頁(反面)	封底(反面)	封面(反面)
97mm	100mm	100mm

反面

包二摺雖然看起來是摺疊在剛剛好三等分的位置,但是製作時,內包頁應略短一些。

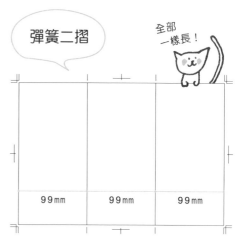

彈簧二摺

全部一樣長!

99mm	99mm	99mm

彈簧二摺沒有內包頁,所以每一面的寬度相等也沒問題。摺線直接置於紙張三等分的位置即可。

在不少情況下,印刷公司會預先制定好關乎設計的適當數值,請於事前向其確認。

是的~

什麼摺法比較貴？比較便宜？

　　除了印刷數量等基本因素之外，摺疊次數和方式也會影響到成本。原則上，摺疊次數越多、摺法越複雜，單價就越高，不過每家公司的定價各有不同，請務必於事前妥善確認。另外，如果遇到機器無法加工的特殊摺法，就必須以手工處理，成本基本上也會隨之變高。不僅如此，利用郵寄發送等寄送型的折頁廣告，還可能因為摺法而產生郵資上的差異。對於需摺紙加工的折頁廣告來說，將郵資、運費納入總成本非常重要。

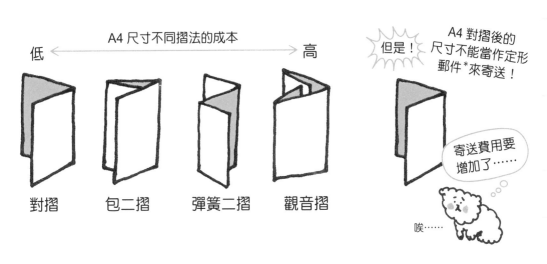

A4 尺寸不同摺法的成本

低 ← → 高

對摺　　包二摺　　彈簧二摺　　觀音摺

但是！A4 對摺後的尺寸不能當作定形郵件*來寄送！

寄送費用要增加了……

唉……

摺線的標法

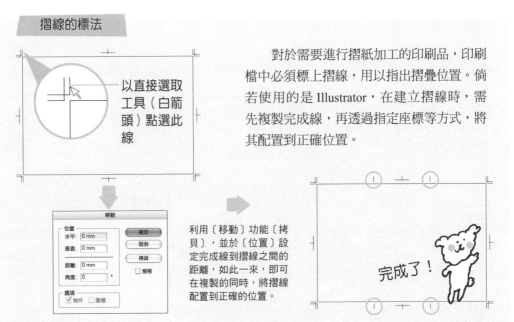

以直接選取工具（白箭頭）點選此線

　　對於需要進行摺紙加工的印刷品，印刷檔中必須標上摺線，用以指出摺疊位置。倘若使用的是 Illustrator，在建立摺線時，需先複製完成線，再透過指定座標等方式，將其配置到正確位置。

移動

位置
水平：0 mm
垂直：0 mm
距離：0 mm
角度：0 °

確定
取消
拷貝
預視

選項
☑物件　□圖樣

利用〔移動〕功能〔拷貝〕，並於〔位置〕設定完成線到摺線之間的距離，如此一來，即可在複製的同時，將摺線配置到正確的位置。

完成了！

*譯註：日本函件分成定形郵件和定形外郵件，各自有尺寸和重量上的限制。

傳統而值得信賴的廣告媒體
報紙廣告的細節與尺寸

報紙廣告每天都會發行與派送，因此能夠觸及廣大人群。與其他媒體相比，報紙廣告的刊登費用較為高昂，然而作為大家「信賴」的媒體，報紙廣告還是有其效益。

何謂報紙特有的格式「段」？

關於報紙廣告，各發行公司對於刊登尺寸、字體、影像處理方式等等，皆有各自的規定和限制。於著手製作檔案時，請參考刊登之報社的廣告檔案製作入門指南，或是直接向其詢問詳細資訊，務必於事前確認所有相關事項。不過，報紙以「段」為基礎的結構，是只有報紙才有的廣告製作要點，不存在於其他媒體，而此要點在各報社之間也是共通的。傳統報紙版面的版型係將上下高度分成 15 段（現今僅 12 段的也很多），左右寬度則以等分記，新聞廣告通常也是依此設定。一般來說，大報的 1 段約為 32mm 左右。

上下高度

段	尺寸（mm）
1 段	32
2 段	66
3 段	101
4 段	135
5 段	170
6 段	204
7 段	239
8 段	273
9 段	307
10 段	342
11 段	377
12 段	411
13 段	445
14 段	480
15 段	514

左右寬度

幅	尺寸（mm）
全幅	382
1/2（2 割）	190
1/3（3 割）	126
1/4（4 割）	94
1/5（5 割）	75
1/6（6 割）	62
1/7（7 割）	53
1/8（8 割）	47
1/9（9 割）	41
1/10（10 割）	37
1/12（12 割）	30
1/14（14 割）	26
1/16（16 割）	22
1/18（18 割）	20
二連版	789

插牌

段	高×寬尺寸（mm）
1/2U	40×25
1U	40×50

報邊方塊

段	高×寬尺寸（mm）
2 段 2U	83×50
3 段 3U	126×50
4 段 4U	170×50
1 段橫 2U	40×100
2 段橫 3U	83×75
2 段橫 4U	83×100

※ 以上為日本《朝日新聞》報社的規定，參考資料來自《朝日新聞廣告製作手冊 第 8 版》。

※（U = Unit〔單位〕／1U 為朝日新聞之單元廣告的基本單位）

廣告刊登位置的名稱

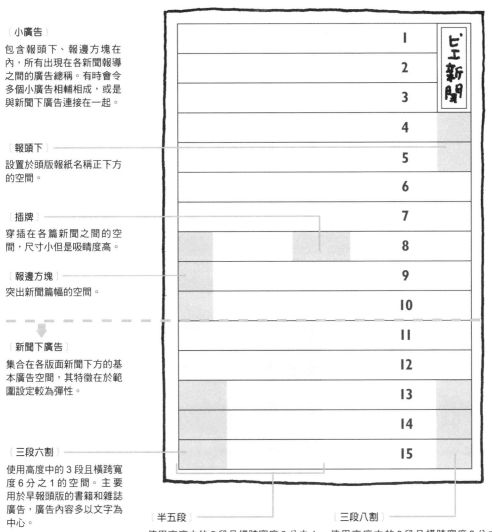

〔小廣告〕

包含報頭下、報邊方塊在內，所有出現在各新聞報導之間的廣告總稱。有時會令多個小廣告相輔相成，或是與新聞下廣告連接在一起。

〔報頭下〕

設置於頭版報紙名稱正下方的空間。

〔插牌〕

穿插在各篇新聞之間的空間，尺寸小但是吸睛度高。

〔報邊方塊〕

突出新聞篇幅的空間。

〔新聞下廣告〕

集合在各版面新聞下方的基本廣告空間，其特徵在於範圍設定較為彈性。

〔三段六割〕

使用高度中的 3 段且橫跨寬度 6 分之 1 的空間。主要用於早報頭版的書籍和雜誌廣告，廣告內容多以文字為中心。

〔半五段〕

使用高度中的 5 段且橫跨寬度 2 分之 1 的空間。假如高度同樣是 5 段，但是寬度為全幅，則稱為「全五段」。

〔三段八割〕

使用高度中的 3 段且橫跨寬度 8 分之 1 的空間。主要用於早報頭版的書籍廣告，廣告內容多以文字為中心。

極其搶眼，吸睛度爆表！
車廂廣告的名稱與製作要點

設置於火車或捷運等交通工具內的車廂廣告，能見度高，屬於高效廣告媒體，有各種不同的陳設地點及尺寸。

車廂廣告獨有的特徵

搭乘火車或捷運時，總會有眾多廣告海報映入眼簾。每天都能接觸無數雙眼睛的車廂廣告，可謂宣傳效果別具的重要媒體。車廂廣告的種類包羅萬象，製作時，除了廣告的張貼位置、紙張大小等基本項目之外，張貼方式也會影響到印刷檔內必備的資料。懸掛在車頂，或是裱框後掛在牆上，皆是常見的張貼方式，所以必須考量到邊緣尺寸等因素，這是車廂廣告與廣告傳單等單張印刷品最大的不同之處。

常見的張貼場所

門上橫式海報　　車門雙貼紙　　窗上橫式海報　　　　掛式海報

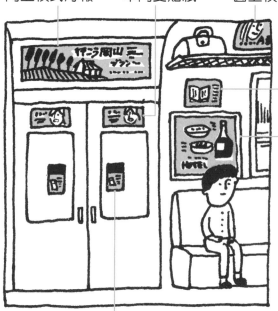

門邊貼紙

車門旁海報

車門玻璃貼

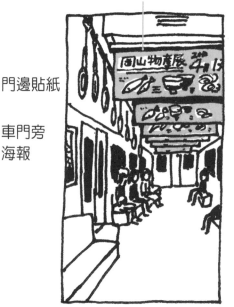

原稿尺寸（日本鐵道〔JR〕各公司範例）

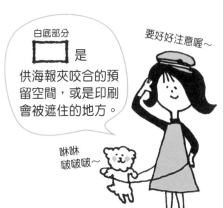

白底部分 □ 是供海報夾咬合的預留空間，或是印刷會被遮住的地方。

要好好注意喔～

咻咻啵啵啵～

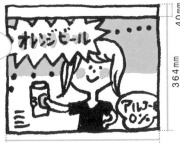

掛式海報

由上而下懸掛的海報，是非常受歡迎的車廂廣告形式。其上緣設有供海報夾咬合的預留空間。

40mm
364mm
515mm

掛式海報－寬版

寬度等同兩張以 B3 為基礎的掛式海報連在一起。上緣的預留空間絕不可少。

40mm
364mm
1,030mm

窗上橫式海報－寬版

張貼時間較長的廣告。除了上緣的海報夾之外，左右兩端和中央都需用透明膠條固定。透明膠條雖然不會遮住版面，但是有時會造成文案閱讀不易，請多加注意。

透明膠條

30mm
364mm
1,060mm

門上橫式海報

張貼於車門上方的海報，上下車時尤其顯眼。屬於裱框型，上下左右都會被框遮住。

10mm
144mm
1,028mm
15mm

※ 此處列出的尺寸為一般標準。尺寸規定可能會因為鐵路公司或列車型號的不同而改變，請務必妥善確認。

車門旁海報－新 B

張貼於車門旁的海報，高度等同乘客視線。相同於門上橫式海報，車門旁海報也屬於裱框型，因此上下左右都會被框遮住。

15mm
364mm
515mm
15mm

張貼指南

車廂廣告的張貼地點是充滿各種族群的公共場所，因此各鐵路公司對刊登內容皆有相關規範，例如，廣告內容不得過於偏激等等。事前必須通過審查才得以張貼。

有備無患！
著作權
知識

這些都能用在廣告上嗎？
關於素材使用的著作權問題

人類以創作形式表達思想或情感之下的產物，就稱為「著作」，而用以保護著作或使用著作的權利，即是「著作權」。

自行拍攝東京鐵塔的相片可以用在廣告上嗎？

A 具藝術性的建築物的確為「建築著作」，不過在這種情況下，只要取得拍攝者的同意，即可使用於廣告。

具藝術性的建築物因為屬於「建築著作」而受到保護。對於東京鐵塔是否可歸類於藝術類的建築物＝「建築著作」，由於各方仍持不同意見，所以尚無定論，不過，假設它是，也一樣能將其相片用於廣告，因為只要是長期設置於戶外的著作（建築和雕塑等等）都可以這麼做。此外，相片屬於「攝影著作」，所以使用時需要取得拍攝者同意。然而，即使基於著作法在使用上沒有問題，還是有部分建築物管理者會要求支付使用費。

可以拿蒙娜麗莎的圖片來製作廣告嗎？

A 達文西的畫作《蒙娜麗莎》屬於「美術著作」，但是保護期間已屆滿，所以可自由運用。

著作權獲得保護的特定年限稱為「保護期間」，「保護期間」屆滿的著作就能自由運用。於日本，「保護期間」原則上是著作完成開始到著作人過世後 50 年，《蒙娜麗莎》的著作人達文西已經過世超過 50 年了。不過，即使是「保護期間」屆滿的著作，也不能以著作人生前不願意的方式運用。另外，各國對「保護期間」的認定不同，假如使用場所位於國外，務必確認該國著作權法的相關規定。

拍到一般民眾的相片，可以放在廣告中嗎？

A 不論是公眾人物或一般民眾，在未取得本人同意的情況下，皆不得使用其肖像（能夠辨識身分的相片和圖畫）。

這屬於「肖像權」的範疇而非著作權。不論沒沒無聞或名聲響亮，每個人都擁有「肖像權」，所謂的肖像是能夠看出是誰的相片和圖畫，在未取得本人同意的情況下，皆不得任意使用（有部分例外）。尺寸極小的相片或僅照到背影等情形，也許不會有問題，然而，當事人證明相中人是自己，並提出侵犯「肖像權」告訴的可能性很高。因此，避免使用內含未經同意之肖像的相片，才是上上策。

「免費圖庫」內的相片可以用於廣告中嗎？

A 請詳閱該圖庫「使用條款」等記載的確認事項及注意事項，再行判斷。

打著「免費圖庫」名號的相片、插圖等圖庫非常多，設計師使用的機會也很多。然而，儘管是「免費圖庫」，卻不一定能使用在所有情況，使用方式也未必能隨心所欲。因此，務必詳閱「使用條款」等記載的確認事項及注意事項，藉此判斷實際可以運用的範圍和使用方式。有時候，作為商業用途必須另外取得同意，對於原本的形狀和顏色等，也可能禁止任何調整。

制式印刷品的製作

明信片、信封、名片等等。讓我們來認識
制式印刷品的固定尺寸,以及製作上的不
成文規定。

DM、問候卡、邀請函……
明信片和信封的製作要點

郵件是將資訊傳遞予對方的工具，與我們的生活息息相關。郵局對於郵件尺寸皆有詳細規定，請事先掌握其正確資訊。

首先認識郵件相關資訊

日本針對明信片（第二類郵件）和信函（第一類郵件）的郵寄重要規定共分為「定形」和「定形外」兩類。定形和定形外的基本資費不同，看單價或許差別不大，但對於大量寄送的 DM 等，就會在成本上反映出巨幅差異。因此，於製作與設計 DM 等以郵寄為前提的媒體時，必須將郵資和預算考量進去。毋庸置疑地，若想製作出合適的設計，正確瞭解相關規定非常重要。除了定形和定形外的差別之外，關於寄送也有涉及多方面的條款。請注意避免「未遵守規定而不得寄送」或「尺寸錯誤導致郵資增加」等情形。

定形明信片的尺寸

12mm（±1.5mm）
47.7mm
5mm 以上
8mm（±1.5mm）

90×140mm —— 明信片、定形郵件的最小尺寸
100×148mm —— 郵政明信片的尺寸
107×154mm —— 明信片的最大尺寸

18mm（±1.5mm）
83.0mm

雖然 JIS（日本工業規格）沒有此明確規定，但是，上圖為日本郵便事業株式會社對定形外郵件之郵遞區號框格的建議樣式。

明信片尺寸　只要小於最大尺寸，重量 6g 以內資費以 52 日圓計。

種類	尺寸（mm）	定形／定形外
最小尺寸	90 × 140	定形
郵政明信片	100 × 148	定形
最大尺寸	107 × 154	定形

6
制式印刷品的製作

信封的尺寸

只要小於以下尺寸，重量 25g 以內資費以 82 日圓計、50g 以內以 92 日圓計。即使尺寸符合標準，重量超過 50g 後就需以定形外的資費計算。

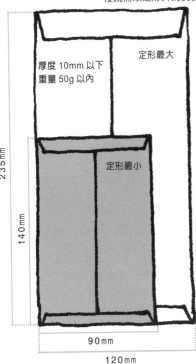

厚度 10mm 以下
重量 50g 以內

定形最大

定形最小

235mm

140mm

90mm

120mm

信封的種類

高小於寬的兩倍

〔方形〕

上下高度不到兩倍左右寬度的信封。方形 1 號可裝未經摺疊的 B4 用紙，方形 2 號可裝未經摺疊的 A4 用。

高超過寬的兩倍

〔長形〕

上下高度超過兩倍左右寬度的信封。定形尺寸中的長形 3 號和長形 4 號，使用頻率特別高。

封口位於長邊

〔西式〕

橫式信封，封口位於長邊。經常用於寄送 DM 等印刷品。

信封尺寸

種類	尺寸（mm）	定形／定形外
長形 1 號	142 × 332	定形外
長形 2 號	119 × 277	定形外
長形 3 號	120 × 235	定形
長形 4 號	90 × 205	定形
長形 5 號	90 × 185	定形
長形 30 號	92 × 235	定形
長形 40 號	90 × 225	定形
方形 0 號	287 × 382	定形外
方形 1 號	270 × 382	定形外
方形 2 號	240 × 332	定形外
方形 3 號	216 × 277	定形外
方形 4 號	197 × 267	定形外
方形 5 號	190 × 240	定形外
方形 6 號	162 × 229	定形外
方形 7 號	142 × 205	定形外
方形 8 號	119 × 197	定形
方形 20 號	229 × 324	定形外
西式 1 號	120 × 176	定形
西式 2 號	114 × 162	定形
西式 3 號	98 × 148	定形
西式 4 號	105 × 235	定形
西式 5 號	95 × 217	定形
西式 6 號	98 × 190	定形
西式 7 號	92 × 165	定形
西式特 1 號	138 × 198	定形外
西式特 3 號	120 × 235	定形
西式特 4 號	90 × 205	定形

※ 郵寄資費為 2016 年 1 月的資料。

郵遞區號框格的尺寸

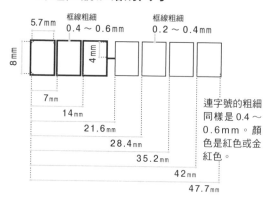

框線粗細
0.4～0.6mm

框線粗細
0.2～0.4mm

5.7mm

8mm

4mm

7mm

14mm

21.6mm

28.4mm

35.2mm

42mm

47.7mm

連字號的粗細同樣是 0.4～0.6mm。顏色是紅色或金紅色。

代收貨款標誌

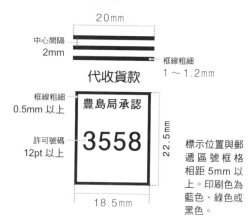

20mm

中心間隔
2mm

框線粗細
1～1.2mm

代收貨款

框線粗細
0.5mm 以上

許可號碼
12pt 以上

豐島局承認

3558

22.5mm

18.5mm

標示位置與郵遞區號框格相距 5mm 以上。印刷色為藍色、綠色或黑色。

郵資已付戳記的尺寸

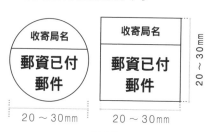

收寄局名
郵資已付郵件
20～30mm
20～30mm

收寄局名
郵資已付郵件
20～30mm
20～30mm

※ 右側兩圖的格式內含用以說明寄件人業務的廣告（裝飾）。

廣告（最多可至下方 1/2）

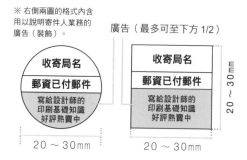

收寄局名
郵資已付郵件
寫給設計師的印刷基礎知識好評熱賣中
20～30mm
20～30mm

收寄局名
郵資已付郵件
寫給設計師的印刷基礎知識好評熱賣中
20～30mm
20～30mm

那個……

郵資已付是什麼意思？

企業和商店在郵寄大量郵件、包裹的時候，「郵資已付」能提供非常便利的服務。不僅無需黏貼郵票，資費也能全部一起支付。當所寄郵件或包裹的郵資金額相同，而且交寄數量達 10 件以上，即符合使用條件。

信封展開圖（長 3 號・中糊）

設計時請留意糊邊位置，以讓信封堅固耐用。難以書寫收件人資料、收件人資料標籤不易黏著，或是信封本身太重等，都不符合實用標準，因此，在紙張選擇上請格外謹慎。

※ 灰色部分為糊邊。

在紙張挑選上多下工夫，也能改變整體觀感唷！

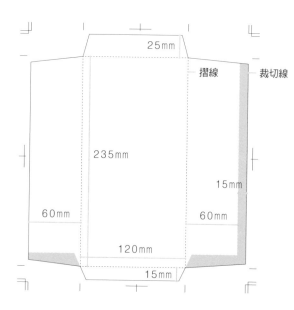

25mm

摺線

裁切線

235mm

15mm

60mm

60mm

120mm

15mm

明信片和信封的書寫規則

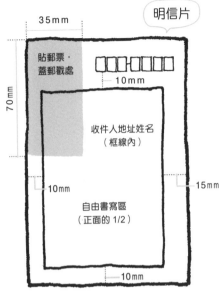

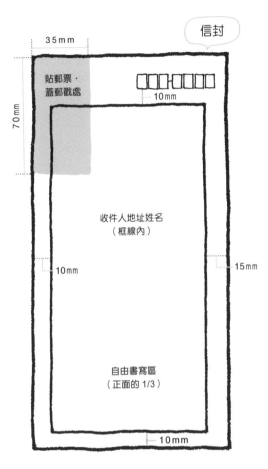

明信片

35mm

貼郵票·蓋郵戳處

10mm

70mm

收件人地址姓名
（框線內）

10mm

15mm

自由書寫區
（正面的 1/2）

10mm

信封

35mm

貼郵票·蓋郵戳處

10mm

70mm

收件人地址姓名
（框線內）

10mm

15mm

自由書寫區
（正面的 1/3）

10mm

上圖和右圖是以直式為例。自由書寫區
原則上位於下半部（橫式則為左半部）

遵守以下規定
就能成功寄信喔！

郵件的基本資料

相關郵件規定和資費，請參考日本郵便事
業株式會社所提供的最新資訊。

明信片

- 最大尺寸　　107×154mm
- 郵政明信片　100×148mm
- 最小尺寸　　90×140mm
- 重量　　　　2～6g

往返明信片

- 最大尺寸　　214×154mm
- 郵政明信片　200×148mm
- 最小尺寸　　180×140mm
- 重量　　　　4～12g

※ 若是自製明信片，應標示「（往返）明信片」或意思相同的字樣。
紙質及厚度需同或優於郵政明信片。

定形郵件

- 最大尺寸　　120×235mm
- 最大厚度　　10mm
- 最小尺寸　　90×140mm
- 重量　　　　50g 以下

定形外郵件

- 最大尺寸　長寬高總和　900mm
- 最長邊的最大長度　　　600mm

※ 圓筒狀或類似圓筒狀者是用直徑計算而非圓周長。

- 最小尺寸
圓筒狀或類似圓筒狀者，直徑 30mm、長 140mm ／其餘形狀為 90×140mm。

※ 小於上述尺寸的郵件，只要隨附 60×120mm 以上的耐用厚紙板或布製收件人名條，同樣可以郵寄。

- 重量　　4kg 以下
※ 巡迴郵件*則 10kg 以下。

＊譯註：巡迴郵件為日本郵政提供的服務，用於在各政府機關、公家機構及其分所、分店之間轉寄郵件。

38 CD、DVD 的設計和包裝 相關製作物的尺寸和細節

CD 和 DVD 的相關物品，以分類來看的話，可歸類為「包裝設計」。不過，它和平面設計的情況有諸多不同之處，請多加注意。

事前確認尤其重要！

以音樂用途為大宗的各種 CD 和用於收錄影片內容等的 DVD，其相關物品大致可以分成收納媒體用的「外盒」，以及構成媒體封面的「標籤」等。媒體尺寸分為小型的 8cm 光碟（直徑 80mm）和 12cm 光碟（直徑 120mm），前者以前經常出現在音樂單曲 CD，後者則是現今的主流。CD 和 DVD 外盒及標籤的製作尺寸，會因為外盒種類和印刷公司的作業狀況而有巨大差異，因此，請務必於事前積極透過會議等方式進行確認。以下內容將介紹各部位的一般標準尺寸。

◢ 各部位名稱

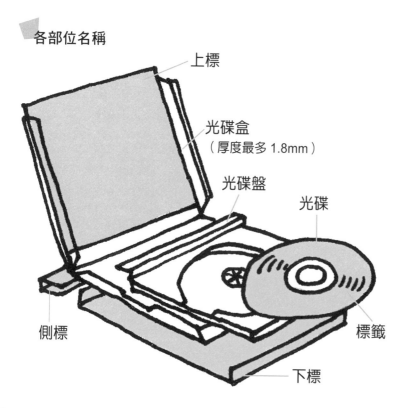

上標

光碟盒
（厚度最多 1.8mm）

光碟盤

光碟

側標

標籤

下標

長形光碟盒

顧名思義，此類型的光碟盒高度較高，經常用於出租和販售用途的 DVD、Blu-ray 等。

各部位的尺寸

〔光碟圓標〕

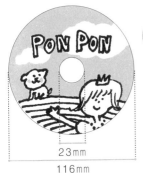

滿版

包含直徑 15mm 的圓孔在內,通常從中央至直徑 23mm 為不可印範圍。

23mm
116mm

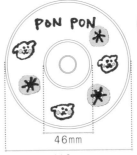

標準

指定從中央到直徑 46mm 為不可印範圍的情況很多,屬於標準尺寸。

46mm
116mm

〔上標〕

CD 和 DVD 的「門面」。設計的完成尺寸為 120mm×120mm,也可以增加頁數。下圖為對摺(4 頁)的設計。

120mm

120mm　120mm

〔下標〕

下標是以光碟盒與光碟盤相夾的方式固定,所以高度略小,寬度略大。

118mm

6mm　138mm　6mm

〔側標〕

因為是用於包覆外側,所以背部需略寬。兩側寬度可能是各 30mm、各 15mm,或是左右不同寬等組合。

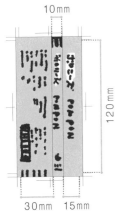

10mm

120mm

30mm　15mm

〔長形光碟盒外標〕

下圖為 AMARAY 規格。除此之外,還有稍微寬一點的 Warner 規格(286×183mm、背寬 27mm),以及薄長形光碟盒規格(268×183mm、背寬 9mm)。

183mm

129.5mm　14mm　129.5mm

38 決定你給人的第一印象 名片的製作要點

名片對做生意來說不可或缺。名片即「門面」，可能會左右在對方心中留下的第一印象，因此請多加考慮各種細節。

根據目的設計名片

名片的設計包羅萬象，然而在尺寸方面，日本採用 55×91mm「普通 4 號」的情形壓倒性地多。當然，尺寸可以自行決定，但是名片夾和名片收納本尺寸係以「普通 4 號」為基準，如此一來，就可能發生放不進去等缺點。反之，若名片能讓對方感受到好的一面，所發揮的效益也將提升。因此，

重要的是仔細思考「想要給對方留下什麼印象？」「應當強調什麼？」，再根據該目的來決定名片樣式。這個重點不僅適用於名片尺寸，諸如形狀、字體、顏色、文字內容等等關乎名片設計的所有元素，都是同樣的道理。

名片尺寸

普通 5 號 61×100mm

普通 4 號 55×91mm

歐美尺寸
51 × 89mm

普通 3 號 49×85mm

小型 4 號 39×70mm

小型 2 號
30 × 55mm

小型 3 號 33×60mm

小型 1 號 28×48mm

這是實際尺寸喔！

日本國內最普及的尺寸為「普通 4 號」，歐美則以 51×89mm 為主。此外，也能夠透過裁切等加工，打造出尺寸較有變化的設計，只不過需先向印刷公司確認可行性。

完美的名片有許多重要的小細節

〔最適當的留白設計〕
圖片比例對整體形象影響甚鉅。此外，避免將重要元素配置在遞名片時的手指位置，同樣是名片製作上的重點。

〔考量姓名的最大長度〕
職稱和姓名部分的文字空間，在設計版型時，必須將最大字數考量進去，保留足夠空間，以預防無法容納較長名字的情況。

〔濃縮並傳達企業理念〕
商業上，名片不只是個人的「門面」，也是公司的「門面」。請以企業理念和業務內容等為方針，尋求能夠適當呈現的設計。

アートディレクター
犬山 犬子

Dog Mountain Graphics Inc.

〒170-0005　東京都豊島区南大塚2-32-4
Tel：03-1234-5678　Fax：03-1234-5678
abcd@pie.co.jp　www.pie.co.jp

〔出血不可或缺〕
名片也是印刷品的一種，所以在印刷檔的製作上，同樣需要設定出血範圍。底色整面為實色或純白時，尤其容易忘記出血設定，請務必留意。

〔採用有助於正確瞭解公司的字體〕
挑選能夠準確表達企業特質的字體十分重要。同時，該字體需具備高可讀性，字距也需用心調整，藉此確保電話號碼等資訊易於閱讀。

〔建立裁切線〕
於製作名片印刷檔時，裁切線同樣必備。此外，用以確認成品樣貌的框線雖能在設計時提供輔助，但是交付印刷檔時，請將其移除。

名片設計的創意

可在名片身上下的工夫有許多，例如紙張挑選，以及豐富多元的加工處理等等，而透過裁切進行的後加工也是其中之一。名片中，最常見的裁切加工是將4個角裁切成圓角，以呈現柔和感。除此之外，還有五花八門的創意手法，有助於讓對方留下深刻印象。

請多多指教！

名片是決定第一印象的重要工具！

苦惱

苦惱

設計上遇到瓶頸了……
檢驗設計優缺點的方法！

顏色？素材？平衡感？總覺得設計不太妥當、沒有整體感……
此時，務必試試以下的設計檢驗法及進階檢驗法。

首先是以下 3 種基本檢驗法！

唔…

以實際尺寸列印
後檢視

僅在電腦螢幕上確認設計可不行！以實際尺寸列印，並拿在手上從不同角度觀察，有助於發現未能從螢幕上注意到的優缺點。

卡嚓
卡嚓

沿著裁切線
剪下後觀察

接著，沿著列印稿上的裁切線裁剪，藉此以更接近成品的樣貌來確認。少了裁切線外的白邊，看起來大不相同。

盯

稍微
離遠一點

從比伸手可及的距離略遠一點的地方觀察設計，即可在避免拘泥於細節的狀態下，評估構圖、留白等整體平衡。

另有 4 種進階檢驗法！

倒過來看

如果試了上述 3 種方法之後，還是找不到問題出在哪裡，不妨上下顛倒著看。由於看起來就像是不同的設計，說不定有出乎意料的發現。

檢視黑白稿

利用影印機將彩色列印的設計印成黑白稿再檢視。這種方式能將色彩資訊簡化到只剩深淺之分，因而得以簡單看出整體的強弱和明暗狀況。

假如這樣
還是不行

先休息一下吧

評估評估

請他人
幫忙看

與其一個人獨自煩惱，不如求助於前輩、同事和後進人員。另外，當有明確的對象和使用者時，向這些潛在受眾詢問意見也是十分有效的方式。

我懂了！

參考
其他作品

觀賞別人的設計，也是非常重要的參考，例如相同主題的設計、最近流行的設計、復古設計等等。當然，能作為參考的資源不侷限在設計作品。

嘗試轉換心情

就算不斷執著於眼前的設計，好設計也不會因此產生。此時，轉換心情也是很重要的事。在做其他事情的過程中，很可能靈光乍現唷～

印刷和裝訂

從印刷到裝訂的工序能將設計化為成品。
讓我們一起來瞭解印刷方法、各式加工，
以及裝訂種類等知識。

熟悉流程，提高工作效率！
從交付原稿到印製完成

為了能與印刷廠順利溝通，理解交付印刷稿後的工序非常重要。作業現場的數位化日益精進，不過，只要掌握基本知識，面對改變也能迅速抓住要領。

1 文字與排版
2 色彩與配色
3 影像
4 多頁印刷品的製作
5 廣告文宣品的製作
6 制式印刷品的製作
7 印刷和裝訂

從交稿到裝訂的工序

將製作完成的印刷檔送交印刷公司的步驟稱為「交稿」。從交稿後的印刷到裝訂完成，一連串的工序運用到多種技術，設計師也應當確實瞭解整個機制，有助於正確地製作檔案及提升作業效率。

一般而言，大致的流程是先依照印刷方式將印刷檔製成印版，接著透過試印檢查顏色（顏色校正），確定沒有問題後即可開始印刷，之後再進行裝訂加工。托數位化的福，顏色校正和輸出形式也越加豐富，設計師對這些必須要有所認識。

從印刷檔交稿到製成印刷品的流程

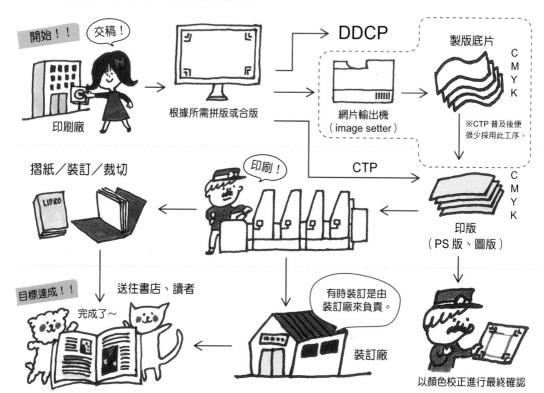

開始！！　交稿！　　　　DDCP　　製版底片　C M Y K

印刷廠　　根據所需拼版或合版　　網片輸出機（image setter）

※CTP 普及後便很少採用此工序。

C M Y K

摺紙／裝訂／裁切　　印刷！　　CTP

LIBRO

印版（PS 版、圖版）

目標達成！！　送往書店、讀者　　完成了～

有時裝訂是由裝訂廠來負責。

裝訂廠

以顏色校正進行最終確認

拼版

印製書籍、雜誌時，為了提升生產效率會同時在單張紙上印製多頁，並因應不同裝訂及印刷機進行稱為「拼版」的頁面配置作業。其中，「雙面套印」（sheetwork）是指1張紙的正反面各印8頁，總共16頁。「左右輪轉」（half sheetwork）一般是指正反面各有同樣的8頁，所以1張紙可印兩份同一件印刷品。

以下說明從印刷到裝訂的相關基本用語。

> ### 後加工
>
> 用以提升印刷品價值的「後加工」包含各式各樣的技術，例如亮面‧霧面處理、防水塗層等增加紙張強度的表面處理、以及利用金箔等進行鋼印的燙金加工等等。

CTP（直接製版機）

「computer to plate」的縮寫，用以將DTP等製作而成的數位檔案輸出成印刷用版（印版）的機器。相較於先將檔案以「網片輸出機」輸出底片，再將其曝光、轉印至印版，CTP精簡許多中間工序，且大幅減少耗材，其輸出精確度（印刷重現精確度）也很高，隨著CTP專用PS版（預塗式鋁版，presensitized plate）的普及和價格下降等因素，CTP在短時間內大量普及。

網片輸出機／製版底片

將由DTP等製作而成的數位檔案，輸出成製版底片或相紙的機器，稱為「網片輸出機」，其輸出解析度可高達1,200dpi以上，不過隨著CTP的普及，如今已逐漸式微。將原稿C、M、Y、K等4色的元素各自抽離，並輸出所分解出的內容，即可得到「製版底片」，這般分成4色再行印刷的基本原理相同於CTP。

DDCP（直接數位彩色打樣機）

「direct digital color proofer」的縮寫，為顏色校正專用輸出機，可直接將DTP檔案輸出成彩色印刷的紙本樣張。市場對DDCP的需求與日俱增，用以代替CTP做不到的平台式打樣，或是作為按需印刷（POD，print on demand）的打樣系統。DDCP甫推出時僅能使用打樣專用紙和模擬網點，不過現在已有部分機種能夠使用實際印刷用紙，並以高精確度網點輸出樣張。

顏色校正

意指試印以檢查色彩、網點及相片狀態等是否有依照指示重現，並且用紅筆寫下訂正指示等作業。在以CTP為主流的現今，儘管最佳的校正方式仍是最接近實際印刷品質的上機打樣，不過隨著數位技術的進步，DDCP和軟式打樣（soft proofing, monitor proofing）等輸出形式的參考度也大為提高。請根據性價比（CP值）來選擇。

製版、印刷

印刷的基本原理是用透過加壓的方式，將「版」上的油墨轉印至被印物（紙張等等）。製作上述「版」的作業就稱為「製版」，印版的種類共有凸版、凹版、網版和平版等4種，現在最常見的膠版印刷（offset printing）即是平版的一種，其特徵為印版不會直接接觸紙張。不同的版，成品的質感也會不同，應視需求來選用。

裝訂、裁切

印刷完成的紙張，會經過摺疊製成「書帖」，然後依照頁數排列進行「配頁」程序，再根據裝訂工序進行「裝訂」。裝訂工序分成書封與內頁大小相同的「平裝本」和書封堅硬且略大於內頁的「精裝本」，兩者工序內容各有不同。「表面處理」等後加工也是此階段處理，用以增加印刷品的質感。

1 文字與拼版
2 色彩調配色
3 影像
4 多頁印刷品的製作
5 廣告文宣品的製作
6 制式印刷品的製作
7 印刷和裝訂

如何區分 CMYK
彩色印刷、雙色印刷的原理

不論是用於彩色印刷的四色印刷，或是用於印製傳單和表現藝術感的雙色印刷，兩者都是將原始影像分解成 C、M、Y、K 各色，再層層疊印。

何謂四色印刷

彩色印刷又稱為「四色印刷」，係透過 C（Cyan ＝青）、M（Magenta ＝洋紅）、Y（Yellow ＝黃）、K（Black ＝黑）等 4 個顏色的油墨重現各種色彩。根據「減色法」理論，只要以不同比例混合三原色 C、M、Y，即可調配出所有顏色，然而實際上，僅

有 3 色並不足夠，因而加入 K。從彩色原稿萃取 C、M、Y、K 各色的色彩元素，稱為「四分色法」，根據分色疊印 4 種顏色的油墨，就能重現與原稿相同的色彩。通常，彩色印刷都是先經過分色再進入四色印刷程序。

四分色原理

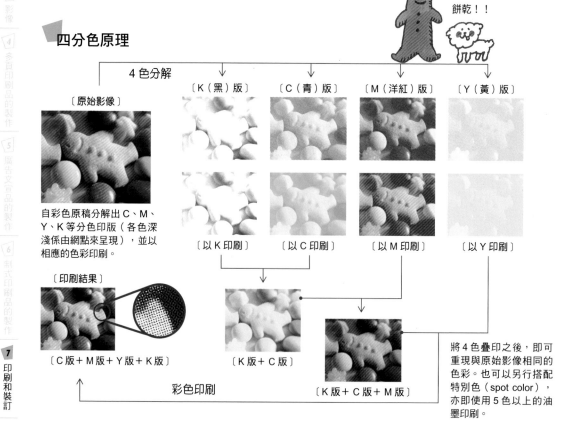

餅乾！！

4 色分解

〔原始影像〕 → 〔K（黑）版〕 〔C（青）版〕 〔M（洋紅）版〕 〔Y（黃）版〕

自彩色原稿分解出 C、M、Y、K 等分色印版（各色深淺係由網點來呈現），並以相應的色彩印刷。

〔以 K 印刷〕 〔以 C 印刷〕 〔以 M 印刷〕 〔以 Y 印刷〕

〔印刷結果〕

〔C 版＋M 版＋Y 版＋K 版〕 〔K 版＋C 版〕

彩色印刷

〔K 版＋C 版＋M 版〕

將 4 色疊印之後，即可重現與原始影像相同的色彩。也可以另行搭配特別色（spot color），亦即使用 5 色以上的油墨印刷。

何謂雙色印刷

相較於四色印刷，雙色印刷的印版數僅一半，所以能夠降低預算。儘管色彩數量較少，卻能夠達到比四色印刷更震撼的效果，所以經常用於呈現藝術感。此外，雙色印刷分為「雙色調」（duotone）和「二分色」等兩種方法。雙色調法是以兩種不同的顏色疊印出灰階影像，用以加強單色影像的立體感。另一方面，二分色法是從經過四分色的影像任選兩色，再利用所選擇的雙色印版重現接近原始影像的形象。

雙色調的原理

兩個印版分別為「硬調」和「軟調」，用以改變影像的風貌，通常會以黑色印版當作硬調的主印版。即使是共 256 階的灰階，只要經過雙色疊印，同樣能呈現出層次分明的漸層。

〔原始影像〕　　〔硬調〕　　〔軟調〕　　〔軟硬兼具〕

二分色的原理

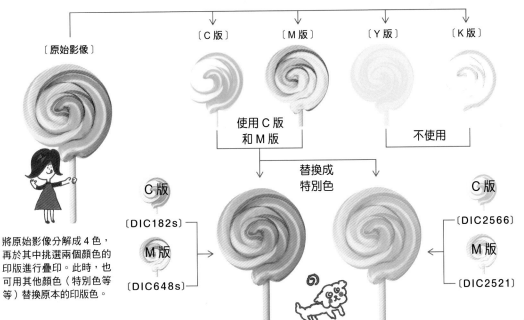

〔原始影像〕　　〔C 版〕　〔M 版〕　〔Y 版〕　〔K 版〕

使用 C 版和 M 版　　　　不使用

替換成特別色

C 版〔DIC182s〕　　　　　　　　　　　C 版〔DIC2566〕
M 版〔DIC648s〕　　　　　　　　　　　M 版〔DIC2521〕

將原始影像分解成 4 色，再於其中挑選兩個顏色的印版進行疊印。此時，也可用其他顏色（特別色等等）替換原本的印版色。

1 文字與排版
2 色彩與配色
3 影像
4 多頁印刷品的製作
5 廣告文宣品的製作
6 制式印刷品的製作
7 印刷和裝訂

以印版類型分類
簡單介紹 4 種印刷方式

基於將油墨轉印至被印物的印版類型（版式），印刷方式共可分為 4 種。掌握各印刷方式的特徵，並根據印刷媒體選用最適合的方式非常重要。

平版印刷（offset printing）

平版印刷的特徵是印紋（沾附油墨的部分）和非印紋在同一平面上。印刷前，先以潤版液沾濕印版表面再塗上油墨，就可以利用油水相斥的原理，讓僅有印紋部分沾上油墨。以前，平版印刷是版面直接接觸紙面的印刷方式，不過現今的主流已是膠印，亦即先將油墨轉印至橡皮滾筒，再藉由壓力滾筒印刷至紙上。這種方式很適合高品質印刷，是目前商業印刷最主要的印刷方式。由於印版不會直接接觸紙張，所以油墨不會暈染，即使遇到紙張平滑度不佳的情形，也有機會克服。此外，因為使用的是鋁製金屬版，所以製版容易。

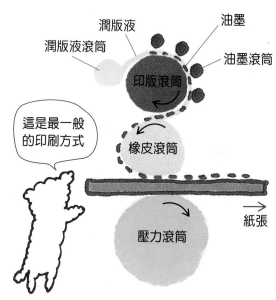

潤版液　油墨
潤版液滾筒　油墨滾筒
印版滾筒

這是最一般的印刷方式

橡皮滾筒

壓力滾筒

紙張

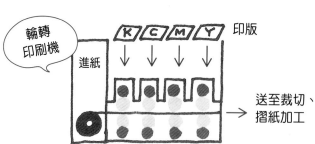

輪轉印刷機

進紙　K C M Y　印版

送至裁切、摺紙加工

採用滾筒狀的印刷用紙，且雙面同時印刷。因速度快而適合大量生產，所以經常用於印製報紙和雜誌等。

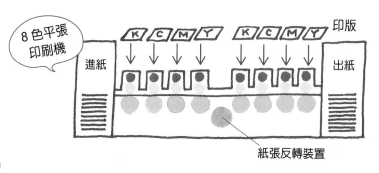

8色平張印刷機

進紙　K C M Y　K C M Y　印版　出紙

紙張反轉裝置

採用已裁切成標準尺寸的平張紙，並執行雙面印刷。待正面印刷完畢後，再透過反轉裝置將平張紙翻轉至正確方向，接著印刷反面。

1 文字與排版
2 色彩與配色
3 影像
4 多頁印刷品的製作
5 廣告文宣品的製作
6 制式印刷品的製作
7 印刷和裝訂

凹版印刷（**gravure printing**）

　　將油墨填入下凹之印紋的印刷方式。首先，將整個印版塗滿油墨，並以刮刀刮除非印紋，再將殘留於下凹部分的油墨轉印至紙張等被印物。由於屬於直接印刷，所以印版紋路為左右相反。凹版印刷能夠藉由下凹紋路的深淺和大小來呈現細膩層次感，很適合用於印製相片。除此之外，其油墨在印刷後即迅速乾燥，因此也適合印製冊數龐大的彩色雜誌。

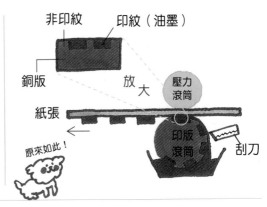

網版印刷（**screen printing**）

　　將印版上的印紋部分鏤空，使油墨透過網孔轉印至被印物的方法。製版時是在網狀的支撐物（網版）塗滿感光劑，再將製版底片（正片）覆蓋其上進行曬版作業，使非印紋的部分硬化，接著將感光劑沖洗掉，油墨能從網孔滲透，以達到印刷目的。當被印物為玻璃、金屬或塑膠等材質，或是為瓶狀、罐狀等曲面，抑或有浮出效果等特殊印刷需求時，大多會採用網版印刷。

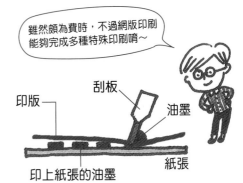

雖然頗為費時，不過網版印刷能夠完成多種特殊印刷唷～

凸版／活版印刷（**letterpress printing**）

　　以凸出的印紋沾墨，並透過加壓將印版上的油墨直接印到紙張等被印物上。由於印版直接接觸紙張，所以能夠在紙張留下凹痕或墨水較厚的邊緣，給人強而有力的印象，也經常用於印製漫畫雜誌等粗面紙。凸版印刷源自於15世紀末發明的活字印刷術，當時是用字字分開的鉛字組合成印刷用的版，因而也稱為活版。

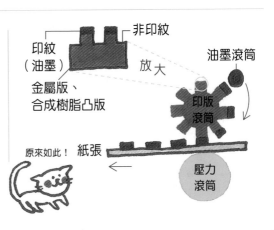

閃亮、凹凸、富有手感……
透過實例，瞭解印刷加工！

能夠藉由印刷呈現的特殊加工包羅萬象，搭配平版印刷使用，即可打造出高附加價值的印刷品。以下是清楚詳盡的實例說明。

1 文字編排版
2 色彩與配色
3 影像
4 多頁印刷品的製作
5 廣告文宣品的製作
6 制式印刷品的製作
7 印刷和裝訂

UV 凸字印刷（raised spot UV）

「UV 印刷」所採用的 UV 油墨需透過紫外線來固化和乾燥，而「UV 凸字印刷」是「UV 印刷」的變化型，利用透明油墨，使印刷品表面呈現立體感。儘管以網版印刷的形式處理，能夠讓油墨達到約 300 微米，但還是不太適合處理太細小的部分。需注意，紙張相疊時可能造成色彩摩擦沾染，紙張彎曲也可能導致龜裂問題。

成本 ▶ 四色平版印刷的 3 倍左右　　交期 ▶ 約四色平版印刷的 2 倍時間　　工序 ▶ 底色印刷後

浮出印刷（thermography, Virko printing）

由美國 Virko 公司開發的印刷方法，於想要隆起的地方印刷接著劑，再撒上遇熱即會融化且膨脹的粉末。不適用於耐熱性不佳的紙種，擅於表現纖細的線條和點，除了透明之外，也可以呈現特別色、金銀珠光、亮粉等質感。表面有獨特的凹凸感。

成本 ▶ 四色平版印刷的 1～2 倍左右　　交期 ▶ 四色平版印刷的 1～1.5 倍時間　　工序 ▶ 底色印刷後

燙金

使用經過電化鋁或色膜處理且背面塗有接著劑的「燙金紙」，並藉由金屬版加熱與加壓來轉印至印刷品上。除了紙張之外，燙金也可以運用在皮革和塑膠上，還能夠搭配打凸（emboss）加工，成品具有華麗的光澤，十分醒目。

成本 ▶ 四色平版印刷的 3 倍以上　　交期 ▶ 四色平版印刷的 2 倍時間以上　　工序 ▶ 底色印刷後

植絨印刷（flock printing）

先透過網版印刷印上接著劑，並利用靜電使纖維方向一致地附著其上，藉此將短纖維植入印刷面。除了金色和銀色尚無法克服之外，幾乎所有顏色都可以使用，因此能夠打造出動物皮草和草地質感等多樣面貌。此印刷不擅於印製細線、不耐摩擦，以及彎摺時容易受損等缺點，請特別注意。

成本 ▶ 四色平版印刷的 3 倍以上　　交期 ▶ 四色平版印刷的 1～1.5 倍時間　　工序 ▶ 底色印刷後

3D 立體印刷（lenticular printing）

可用於將印刷品黏貼於塑料柱面鏡上，以呈現立體影像，或是使印刷物在以不同角度觀看時，會顯示不同的內容。如欲呈現立體影像，需要從拍攝階段就使用專用相機，並以高解析度印刷，因此必須盡早開始規劃。

成本 ▶ 四色平版印刷的 3 倍以上　　交期 ▶ 約四色平版印刷的 2 倍時間　　工序 ▶ 底色印刷後

引皺印刷

為採用透明油墨的 UV 印刷之一。利用專門的 UV 照射機，使油墨表面和內部的固化速度不一，藉此於表面形成類似縐布（crêpe）的紋路。宛如毛玻璃和冰花般的獨特質感極具魅力。若採用高級塗佈紙、金屬紙、PP 加工等讓底色具有光澤，所呈現的效果最佳。

成本 ▶ 四色平版印刷的 3 倍左右　　交期 ▶ 四色平版印刷的 1～1.5 倍時間　　工序 ▶ 底色印刷、表面加工後

磨砂印刷

於具有光澤的被印面上，透過網版印刷印上特殊霧面油墨，打造出類似銅板蝕刻畫的凹凸感，並讓印有油墨的非光澤面呈現下凹的質感。由於這種技術僅適用於金屬、玻璃、PET 等鏡面素材，所以若要使用在傳單等，必須選用合成紙。

成本 ▶ 四色平版印刷的 3 倍左右　　交期 ▶ 四色平版印刷的 1～1.5 倍時間　　工序 ▶ 底色印刷、表面加工後

1 文字與排版
2 色彩與配色
3 影像
4 多頁印刷品的製作
5 廣告文宣品的製作
6 制式印刷品的製作
7 印刷和裝訂

香香的、亮亮的，而且還能吃！？
透過圖解，學習印刷加工！

印刷加工的種類豐富多元，有些印刷乍見之下難以察覺，其實是採用特殊方式和特殊油墨，有些印刷則是能隨著施加動作或改變環境而呈現不同風貌。請參考以下圖解來瞭解其原理。

柔版印刷（flexography）

採用具彈性的樹脂或橡膠製凸版，以及水性或 UV 油墨。印刷壓力小，對於表面略為凹凸不平的材質和軟包裝等也能勝任。柔版印刷經常用於印製瓦楞紙箱、包裝和貼紙，隨著精確度提升，如今已能進行全彩印刷，此外，也可應用在使用 UV 油墨的防偽加工。

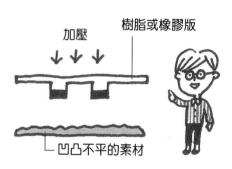

成本 ▶ 等同或少於四色平版印刷　　交期 ▶ 等同或少於四色平版印刷　　工序 ▶ 印刷中

刮刮膜印刷

利用特殊油墨印刷的部分，可以用硬幣等物品刮下，藉此顯現下方的印紋。此加工是先印製完整的印紋，再以特殊油墨和上光油（varnish）等疊印欲隱藏的部分。儘管刮刮膜以銀色最為常見，不過也可以是金色或銅色。為了使隱密性達到最好，必須考慮到底色和刮刮膜的配色，並且避免透光。

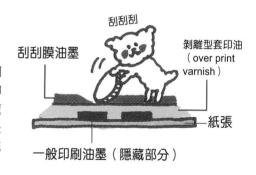

成本 ▶ 四色平版印刷的 1～2 倍左右　　交期 ▶ 四色平版印刷的 1～1.5 倍時間　　工序 ▶ 底色印刷後

香味印刷

將內含香料的微膠囊（microcapsule）混入油墨再行印刷的方式。香味除了現有的果香、花香、食物香氣等等，也可以指定特殊氣味。印刷版式共有兩種，分別是香氣鮮明持久的網版印刷，以及節省成本的平版印刷。使用上，請記得確保印刷面積足夠，並且多加考量香味和印紋之間的加乘效果。

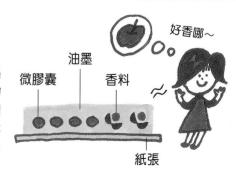

成本 ▶ 四色平版印刷的 1～2 倍左右　　交期 ▶ 約四色平版印刷的 2 倍時間　　工序 ▶ 底色印刷後

1 文字與排版
2 色彩與配色
3 影像
4 多頁印刷品的製作
5 屬性文宣品的製作
6 特殊印刷品的製作
7 印刷和裝訂

夜光印刷／隱形印刷

夜光印刷是將照射光線 30 秒～ 1 分鐘即可持續發光 1～ 10 小時的顏料溶入油墨之中，並且採用網版印刷法。隱形印刷也是採用類似油墨，該油墨僅有在照射到紫光燈（black light）的時候才會發光，經常運用在防偽用途上。使用時必須確保印刷面積夠大，如此才能擁有效果足夠的亮度。

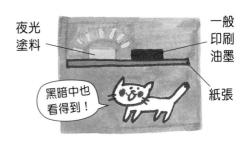

成本 ▶ 四色平版印刷的 1～ 2 倍左右　　交期 ▶ 四色平版印刷的 1～ 1.5 倍時間　　工序 ▶ 底色印刷後

感溫變色印刷

所使用的油墨中含有添加特殊染料的微膠囊，僅在特定溫度區間才會顯色。顯色溫度區間可以自由選擇，範圍為 10℃，經常應用在食品溫度管理上。不過精確度方面，液晶仍略勝一籌。顏色共有黃、洋紅、藍、黑等等，有時會有耐光性和耐熱性不佳的問題，請多加留意。

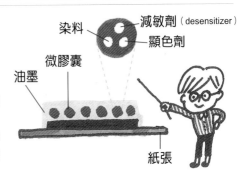

成本 ▶ 四色平版印刷的 1～ 2 倍左右　　交期 ▶ 四色平版印刷的 1～ 1.5 倍時間　　工序 ▶ 底色印刷後

食品級印刷

基於食品衛生管理法，將僅以食品或食品添加物製成的油墨，印刷至食品。除了食用色素之外，近年來也越來越多人使用天然色素，例如想要黑色時，就使用竹炭或墨魚汁等等。關於上色方式，除了先將印紋印刷至以蒟蒻等製作的薄膜再轉印至食品外，也可採用噴墨列印的方式。

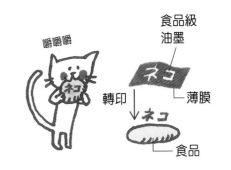

成本 ▶ 四色平版印刷的 3 倍以上　　交期 ▶ 四色平版印刷的 2 倍時間以上　　工序 ▶ 食品製造後　　＊貓

點字印刷

點字印刷可以透過打凸加工、樹脂印刷、發泡印刷等各式各樣的方法實現，其中又以交期短、耐久性佳且可以少量生產的 UV 印刷最占優勢。點字印刷須採用點字專用的油墨，尺寸、隆起高度、硬度等，業界已訂有標準規格，必須預先向印刷廠確認是否能夠依循該規定印製。

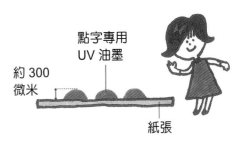

成本 ▶ 四色平版印刷的 3 倍左右　　交期 ▶ 約四色平版印刷的 2 倍時間　　工序 ▶ 底色印刷後

1 文字與排版

2 色彩與配色

3 設計

4 各音印刷品的製作

5 備用、印刷品的製作

6 制式印刷品的製作

7 印刷和裝訂

你想不到的都有！
瞭解特殊油墨及印後加工

除了 152～155 頁介紹的方法以外，還有好多好多琳瑯滿目的特殊印刷和加工。本章集結特殊油墨和後加工中較為基本的項目，並透過實例來說明。

1 文字與排版

2 色彩與配色

3 影像

4 多頁印刷品的製作

5 廣告文宣品的製作

6 制式印刷品的製作

7 印刷和裝訂

發泡油墨

內含發泡劑，加熱就會膨脹。共分為網版印刷專用和凹版印刷專用兩種，也經常用於印製金屬和布料。霧面質感和獨特的觸感為其魅力所在，而缺點則有不耐摩擦和壓力、容易粘頁（blocking）、無法用於不耐熱素材等等，使用上請多加注意。

成本 ▶ 四色平版印刷的 3 倍以上　　交期 ▶ 四色平版印刷的 2 倍時間以上　　工序 ▶ 底色印刷後

螢光油墨

內含添加螢光顏料的微膠囊，擁有高明度和高飽和度，效果十分引人注目。它也適用於平版印刷，經常應用在雜誌封面上。使用高白度（brightness）紙張，或是採用原色、實色設計，最能發揮其最大功效。如需使油墨浮出或進行疊印時，請留意螢光油墨耐光性不佳的問題。

成本 ▶ 四色平版印刷的 1～2 倍左右　　交期 ▶ 等同四色平版印刷　　工序 ▶ 印刷中

金色、銀色、珠光油墨

油墨中含有銅、鋁、雲母片等金屬或礦物微粒子，能夠賦予印刷品金屬質感和高級感。這類油墨也適用於平版印刷，而且能與印刷色或特別色油墨疊印。由於其色彩和質感包羅萬象，實際效果請參考色票。

成本 ▶ 四色平版印刷的 1～2 倍左右　　交期 ▶ 等同四色平版印刷　　工序 ▶ 印刷中

覆膜上光（lamination）

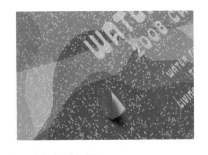

以 UV 膠為接著劑所進行的薄膜轉印式光澤加工。覆膜上光的種類豐富，包含亮膜、霧膜、凹凸膜、雷射膜等等，由於無需印模，所以費用有時比燙金更經濟。其優點包含表面強度高，可廢紙回收，也能局部加工或以其他油墨疊印其上。

成本 ▶ 等同或低於 PP 加工　　交期 ▶ PP 加工的 1 ～ 1.5 倍時間　　工序 ▶ 底色印刷前／後

模切（die cutting）

利用刀模在紙上打洞的裁切方法。不只能完全鑿穿，也可以形成撕線或壓痕。由於刀模是以薄型不銹鋼製成，所以形狀變化十分自由，不過，假如細節過多，可能導致裁切不全等情形。此外，刀模之間至少需距離 3mm 以上。

成本 ▶ 需開模所以價位相對較高　　交期 ▶ 所需時間較短，視模具而定　　工序 ▶ 印刷後

打凸（emboss）

將紙張等夾於打凸版的公母模之間並加壓，藉此使印紋凸出，可藉由搭配其他印刷方式來呈現豐富效果。為了避免加工後出現變形，最好選用具有厚度及韌性的紙張。另外還有名為「素壓印」（blind blocking）的相似手法，素壓印是利用金屬版加熱和加壓，使被印物表面在產生質感變化的同時下凹。

成本 ▶ 需開模所以價位相對較高　　交期 ▶ 所需時間較短，視模具而定　　工序 ▶ 印刷後

表面處理的必要性

各種印刷加工中，最常進行的就是表面處理，例如雜誌和書籍的書封、書衣，以及紙袋等，尤其經常使用「PP 上光膜」。PP 上光膜是以熱壓方式在紙面裱貼極其薄透的聚丙烯薄膜，除了打造表面質感（亮面／霧面）之外，還能保護印刷面免於髒污和染色，以及提升強度和防水性。價格略低一些的樹脂上光和塑膠上光也能夠提供類似的效果。因此，除了從設計角度思考之外，請也將表面處理的實用面和保存面列入考量。

1 文字與排版
2 色彩與配色
3 影像
4 多頁印刷品的製作
5 廣告文宣品的製作
6 制式印刷品的製作
7 印刷和裝訂

46

正式印刷前的試印
顏色校正的種類和檢查重點

檢查印刷色調的步驟稱為顏色校正。除了色相，也要注意網點印紋部分，例如是否有出現錯網（moiré）、網花（rosette），以及細小的彩色文字等等，仔細地進行顏色校正。

1 文字與排版
2 色彩與配色
3 影像
4 多頁印刷品的製作
5 廣告文宣品的製作
6 制式印刷品的製作
7 印刷和裝訂

顏色校正的種類

傳統打樣

使用實際印刷時的印版、印刷機和紙張，印刷少量樣本並校正。儘管價格偏高，不過隨著PS版的價格下降以及印刷自動化，傳統打樣的利用門檻已降低不少。由於能夠重現與正式印刷相同的品質，適合應用在講求色彩精確的情況。此外，也因為速度快，打樣數量需數十張時是好選擇。

用紙 ▶ 實際用紙　　　　　　速度 ▶ 快
網點 ▶ 確實重現　　　　　　價格 ▶ 偏高
與實際印刷品的色調比較 ▶ 相同

平台式打樣

使用實際印刷時的油墨和紙張，以及打樣專用的版和印刷機，質感和網點重現幾乎等同正式印刷。然而機器構造和印刷速度皆不同於實機，所以色調無法和正式印刷完全相同，因此這類打樣比較像是印刷公司的印刷品質保證。隨著CTP與DDCP的普及及上機打樣價格降低，現正逐漸式微中。

用紙 ▶ 實際用紙　　　　　　速度 ▶ 略快
網點 ▶ 確實重現　　　　　　價格 ▶ 偏低
與實際印刷品的色調比較 ▶ 接近

DDCP／高階（實際用紙）

DDCP（Direct Digital Color Proofer，直接數位彩色打樣機）是將DTP檔案直接輸出成樣張的數位打樣專用機。高階DDCP的配色精確度高，能夠穩定地重現色彩。對於網點的重現能力同樣十分出色。但是，其輸出費時且單價高昂，不適合張數多的情形。最大輸出尺寸為B2。

用紙 ▶ 實際用紙　　　　　　速度 ▶ 慢
網點 ▶ 確實重現　　　　　　價格 ▶ 高
與實際印刷品的色調比較 ▶ 幾乎相同

DDCP／中階（打樣專用紙）

採用打樣專用紙的DDCP。儘管網點、文字、色調的呈現皆比不上高階DDCP，但是用在顏色校正已經足夠。專用紙方面也有盡可能接近實際用紙的紙張可供選用，例如印刷面有上色且平滑度高的塗佈紙，以及帶有粗糙感的霧面紙等等。不過，倘若是使用模擬網點的機器，就無法確認是否有錯網、網花、平網等質感，請務必留意。

用紙 ▶ 打樣專用紙　　　　　速度 ▶ 略快
網點 ▶ 幾乎重現　　　　　　價格 ▶ 偏高
與實際印刷品的色調比較 ▶ 幾乎相同

噴墨打樣

利用噴墨打樣機輸出打樣資料的 DDCP。近年來，由於品質提升且在成本面占有優勢，以此方式來進行顏色校正的公司越來越多。噴墨打樣僅能大致重現網點，無法進行準確的校正，必須多加注意，而目前部分機種已經可以提供檢視錯網的功能。這種 DDCP 的成本較低，因此也很適合辦公室的環境。

用紙 ▶ 打樣專用紙　　　　速度 ▶ 略慢
網點 ▶ 大致重現　　　　　價格 ▶ 偏低
與實際印刷品的色調比較 ▶ 接近

軟式打樣

此為不輸出紙本樣張，直接於螢幕上校色的系統。由於能在網路上統一管理校正內容，所以不僅成本低，還得以節省時間和寄送手續。只要能改善色彩管理可信度及系統管理困難等問題，未來很有機會成為顏色校正的主流。近年來，報紙和部分雜誌已經開始導入此打樣方式。

用紙 ▶ 未使用　　　　　速度 ▶ 快
網點 ▶ 無　　　　　　　價格 ▶ 低
與實際印刷品的色調比較 ▶ 有色差

顏色校正的檢查重點

圖片、相片確認

- 印版是否套印失準
- 確認相片狀態和平網的顯色
- 上下左右、正反面、裁修是否正確
- 漸層、對比是否正確重現

文字確認

- 數字是否正確
- 字體、大小、位置是否一致
- 頁碼是否正確
 （若是送至印刷廠集稿等以暫時頁碼交付印刷檔的情況，需標註真正的頁碼。）
- 文字校對時的修正是否已確實訂正

版面確認

- 確認是否有圖片仍保留完稿線，是否有裁切到字或出血不足等情形。

1 文字與排版

2 色彩與配色

3 影像

4 多頁印刷品的製作

5 廣告文宣品的製作

6 制式印刷品的製作

7 印刷和裝訂

透過樣張實例來瞭解

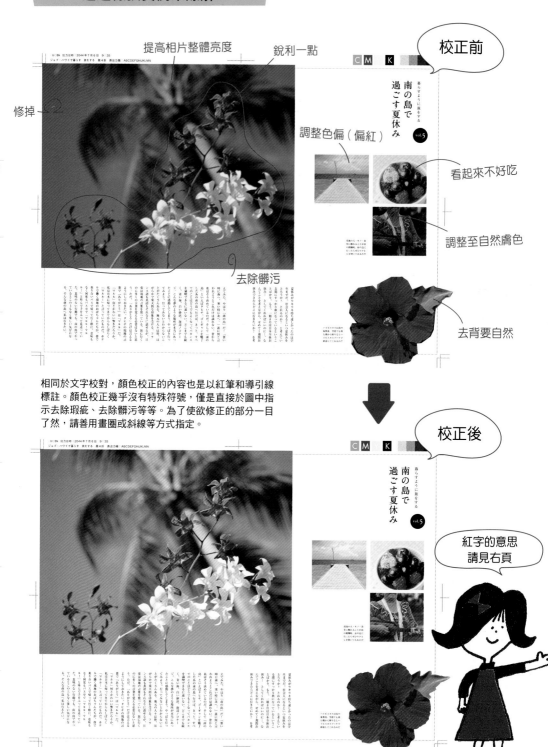

相同於文字校對，顏色校正的內容也是以紅筆和導引線標註。顏色校正幾乎沒有特殊符號，僅是直接於圖中指示去除瑕疵、去除髒污等等。為了使欲修正的部分一目了然，請善用畫圈或斜線等方式指定。

留意套印失準

假如相片看起來失焦、色彩和預期大不相同，或是出現錯網等等，很有可能是因為 4 個顏色的印版在疊印時沒有對準。這種情況下，應該可以在相片邊緣看到某個色版的顏色超出範圍。

提高相片整體亮度

不慎以曝光度不足的影像交付印刷檔的時候，即需要標註此指示。假如誤標，可能造成影像中的亮部過曝，因此請務必仔細確認亮部部分的顏色是否飽和度過高。

銳利一點

當畫面感覺缺乏層次感時，或是想讓細節更清晰，只要寫下此指示，即可提升銳利度和對比。倘若原始影像本來就失焦或解析度不足，就難以有效改善，請特別注意。

去除髒污

在樣張上出現油墨噴漬或多餘黑點等情形時標示。最近，此類髒污大多是因為數位相機的電荷耦合元件（CCD）有所污染。有極少數情況下，可能並非髒污，而是位於下層的異物，請多加注意。

調整色偏（偏紅）

整個影像偏向特定色調的狀態就稱為色偏，標註時，需註明「偏紅」等欲去除的色調。會有這情況可能是數位相機的白平衡效果不佳，或是印刷時的灰色平衡（gray balance）不佳。

看起來不好吃

這句話的意思是讓食品看起來美味一點，不過這樣的描述太過抽象，不符合顏色校正指示的標準。請具體描述要求，例如提升飽和度（顏色鮮豔一點）、提高對比、強調光澤的光點（catchlight）等等。

調整至自然膚色

人像會吸引觀看者的注意，所以肌膚的色調尤其要特別留意。當肌膚因為青色或黑色過多而顯得灰暗，或是出現過紅等情形時，即需註明如何修正。也可以註記「調整至健康膚色」。

去背要自然

標示於去背邊緣不夠平滑、沒有去乾淨等情形。此問題的解決方法有：提升去背線條的精確度和圓滑度，或者使去背線略吃進拍攝對象的外緣內側以完美去除背景。

如何精確地告知色彩的修正方法？

顏色校正的指示應當讓每個人都能夠理解，而且做出的判斷不會因人而異，這點非常重要。譬如，不要使用「再輕柔一點」這類抽象形容，而是明確地指出「請降低對比並提高明度」。假如能附上具體的色票或色樣也十分有幫助。倘若不知道該怎麼寫，只要將想要的質感和呈現告知印刷廠的 PD（印刷總監，printing director）或業務負責人，那就萬無一失了。

訂正指示的用詞要簡單易懂喔！

記得要具體描述　　嗯嗯

47

頁面順序編排錯亂？
印刷中不可或缺的拼版

製作書冊形式的印刷品時，透過「拼版」作業將多頁分配在同一張印刷紙上，就能有效率地印製大量頁面。讓我們一同來瞭解其基本原理吧！

拼版的種類

於印製書本的時候，假若一頁一頁印，效率很差，所以業界是用一大張紙一口氣印製多頁，之後再透過摺紙和裁切等加工分成多頁。為了讓裝訂時的頁面順序正確，就需要以「拼版」作業來分配頁面位置。拼版大致可分為兩類。「雙面套印」是指一張紙的正反面各印 8 頁，正反兩面使用的印版不同，總共可印 16 頁。「左右輪轉」一樣是正反面各有 8 頁，但是使用同一塊印版，所以一張紙可印兩份同樣的 8 頁印刷品。

拼版機制

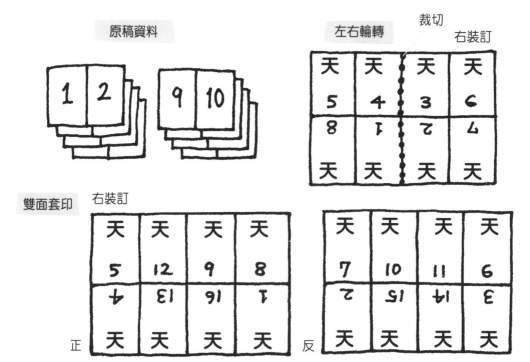

落版

以印於一張全紙的頁數（通常是16頁），作為將書本所有頁面分批的單位，在頁面分批完成後，分配好頁面的一張全紙即稱為1台。將各台內容製作成一覽表後，即稱作落版單，等於是書本製作的設計圖。

排版方向和
書口邊摺線

文字為橫式排版時，書本的裝訂線在左，直式排版的裝訂線在右。因此，裝訂線在左時，書帖的書口邊摺線位於書本的上方；裝訂線在右時，則位於下方。

書帖摺法

印有多頁的紙張，必須摺疊成「書帖」才能夠裝訂。其摺法有一定的規則，若是預先裁切成同一大小的「平張紙」，通常會採用「十字摺法」。正反共16頁的雙面套印，會將頁數最小的頁面置於左下角，然後由右往左摺疊，接著再往順時針方向轉90度，並且再次由右往左摺疊。若是16頁的印刷品，此操作總共需重複3次。而採用滾筒狀「捲筒紙」的輪轉印刷機本身就具備裁切和摺紙功能，摺疊順序不同於十字摺法。

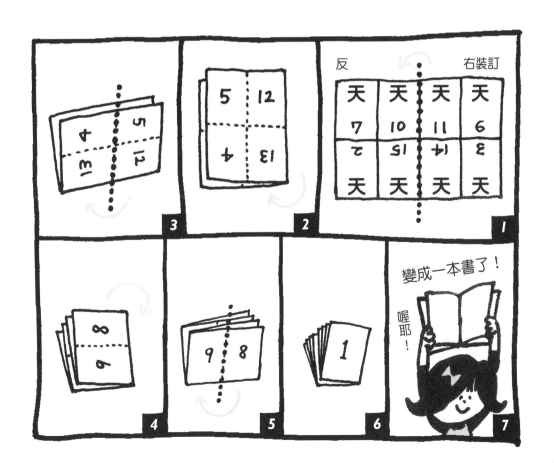

對書刊品質和成本影響重大！
瞭解印刷用紙的絲向和利用率

印刷用紙的絲向（紙張纖維的方向）如果弄錯了，裝訂後書冊可能會不好翻閱，務必多加注意。此外，若想藉由適當的拼版來控制成本，印刷品和紙張尺寸的配合也非常重要。

紙張絲向分為縱向與橫向

紙張是以長纖維交纏組合而成，不過在製造上，纖維主要還是會朝同一個方向，沿著該方向，不論或撕或摺都比較容易，這就稱為「絲向」。印刷品的紙張絲向取決於印刷用紙的裁切方式。絲向平行於長邊時稱為「縱紋紙」，垂直時稱為「橫紋紙」；當絲向平行於裝訂線，稱作「順絲向」，垂直時稱作「逆絲向」。逆絲向的書本可能導致展開不易，或是書口不平整等問題。

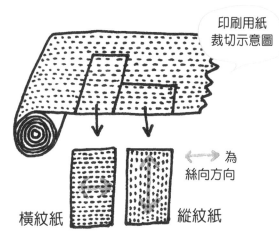

印刷用紙
裁切示意圖

↔ 為絲向方向

橫紋紙　縱紋紙

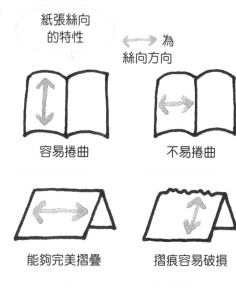

紙張絲向的特性　↔ 為絲向方向

容易捲曲　　不易捲曲

能夠完美摺疊　摺痕容易破損

可以筆直撕開　無法筆直撕開

全紙尺寸和面積

規格	尺寸（mm）	面積（m²）
A 版	625 × 880	0.55
B 版	765 × 1,085	0.83
四六版	788 × 1,091	0.86
菊版	636 × 939	0.597
牛皮紙版	900 × 1,200	1.08
AB 版	880 × 1,085	0.955

全紙利用率

「全紙利用率」為拼版於印刷用紙上的分布狀態。對於印刷用紙,除了最後成為印刷品的部分以外,還必須包含印刷機結構上所需的「咬口」和留白,以及裁切時會被切下的裁切邊界。依循這些規定來決定成品尺寸、印刷用紙和拼版方法,就能以最低台數,進行低損耗的高效率印刷。

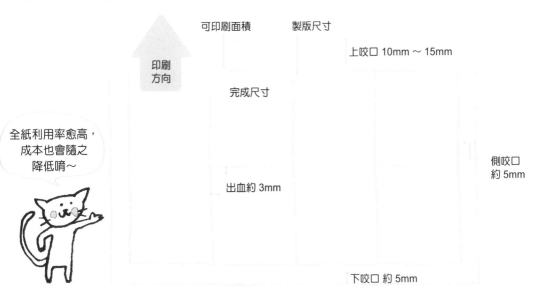

印刷方向

可印刷面積　製版尺寸

上咬口 10mm～15mm

完成尺寸

側咬口 約 5mm

出血約 3mm

下咬口 約 5mm

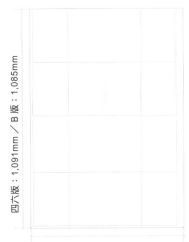

全紙利用率愈高,成本也會隨之降低唷～

範例　四六版縱紋或 B 版縱紋的全紙,剛好可以印製 16 頁 B5(雙面則 32 頁)。

四六版:1,091mm／B 版:1,085mm

四六版:788mm／B 版:765mm

範例

A 版縱紋或菊版縱紋的全紙,剛好可以印製 16 頁 A5(雙面則 32 頁)。

A 版:880mm／菊版:939mm

A 版:625mm／菊版:636mm

A 版印刷品就用 A 版(或菊版)全紙,B 版就用 B 版(四六版)全紙,這樣利用率和效率都能達到最大值喔!

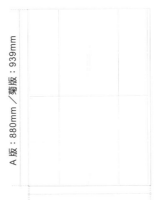

先記起來,對日後好處多多!

琳瑯滿目，難以抉擇？
印刷用紙的種類及用途

紙張的種類多不勝數，除了外觀和質感之外，印刷容易與否（印刷適性，printability）也各有不同。為了能夠從媒體來選擇最適合的紙張，首先應掌握各印刷用紙的特性。

印刷用紙的種類

一般印刷用紙可以分成非塗佈紙、塗佈紙、輕量塗佈紙、特殊紙等 4 大類。紙係透過纖維的交纏製造而成，其主要原料為木材紙漿，另有添加提升紙質的填料，這種紙張稱為非塗佈紙，表面粗糙、白度（雪白的程度）低。而在非塗佈紙塗上塗料，形成表面平滑且白度較高的紙張，即是塗佈紙和輕量塗佈紙。無法歸類於上述三種的，就屬於特殊紙。請配合製作媒體，仔細考慮想要的成品樣貌及成本，再挑選最適合的紙張。

非塗佈紙

表面無塗料的印刷用紙。由於平滑度低且會讓色彩顯得黯淡，所以不適合彩色印刷，尤其是相片等。另一方面，因為沒有多餘光澤，所以閱讀起來溫和不傷眼，主要應用在以文章為主體的印刷品和單色印刷上。紙漿共有兩種，分別是藉助機器處理木材或碎木片所製成的機械紙漿，以及以化學方式處理的化學紙漿，根據兩者混合比例共可分成 A ～ D 等 4 個等級。

輕量塗佈紙

在以道林紙和中階紙為基底的塗佈紙中，每 $1m^2$ 雙面塗佈量在 12g 以下的紙張。根據作為基底的紙和塗佈量，還可分為高級輕塗紙、輕塗紙 1 ～ 3 級等共 4 個等級。由於其兼具印刷適性佳和重量輕等優點，所以多用於雜誌、DM、傳單等印刷品。輕塗紙大多偏薄，務必注意是否有透印（strike through）問題。

塗佈紙

所謂的塗佈紙，是將塗料塗在道林紙（A級）和中級紙（B級）上，藉此提升白度、吸墨性（ink receptivity）和平滑度。塗料的厚度越高，顯色越佳，經常用於印製海報和型錄等彩色印刷。根據作為基底的紙和塗佈量，可以再區分成不同等級的銅版紙等等，此外也有霧面（matt）、亮面（gloss）、消光（dull）等表面處理。

特殊紙

不屬於塗佈紙、非塗佈紙、輕量塗佈紙的紙張皆稱為特殊紙，色紙、郵政明信片、證券、美術紙等都屬於特殊紙。色紙經常使用於書名頁和扉頁。美術紙有各種不同的顏色和紋理等設計和質感，常用於包裝和書本裝幀等等。

紙張平滑度

印刷面平滑，光就能夠規則反射，顯得較有光澤。反之，平滑度不佳會引起光線散射，導致光澤感降低，飽和度也隨之下降。

亮面、霧面、消光

亮面的表面光滑、光澤感強烈；霧面乃利用表面的凹凸不平降低光澤和飽和度；消光則是僅降低白紙部分的光澤，印有油墨的部分仍帶有光澤。

紙張種類真是包羅萬象呢！

印刷用紙的種類

大分類	小分類	特徵	用途
非塗佈紙	高級紙（道林紙）	白度 75%以上	書籍／教科書／海報／商業印刷
	中級紙	白度 65%以上	書籍／教科書／雜誌、文庫本內頁
	低階印刷紙	白度 50%左右 與報紙同等級	雜誌內頁／電話簿／傳單等等
塗佈紙	銅版紙（A1）	雙面塗佈量約 40g／m² 基材為高級紙（道林紙）	高級美術書／雜誌書封／月曆／海報／折頁廣告等等
	高級塗佈紙（A2）	雙面塗佈量約 20g／m² 基材為高級紙（道林紙）	高級美術書／雜誌書封／月曆／海報／折頁廣告等等
	銅西卡紙	加厚的銅版紙	風景圖畫明信片／卡片／高級包裝等等
輕量塗佈紙	高級輕量塗佈紙	白度 79%以上 雙面塗佈量 12g／m² 以下	型錄、傳單等商業印刷／雜誌內頁等彩色印刷／DM 等等
	輕量塗佈書籍用紙	白度較低、可讀性佳 雙面塗佈量 12g／m² 以下	雜誌內頁／彩色頁面／傳單
特殊紙	美術紙	具備獨特顏色或紋理的特殊紙	包裝／書本裝幀、扉頁／書衣／書腰
	其他	規格視用途而定	彩色銅版紙／郵政明信片／證券／地圖／卡片等等
紙板	白紙板	單面或雙面為白色的積層紙（laminated paper）	食品、日常雜貨的包裝等等
	黃紙板	以廢紙、麥草為主原料的黃色積層紙	精裝本書封的芯板／禮品紙盒／包裝
	灰紙板	以廢紙為主原料灰色積層紙	紙容器、貼合用、芯材、保護板

（印刷用紙）

50

質感、價格、顯色
如何挑選印刷用紙

印刷品給予使用者的印象，是油墨產生的色彩、被印物（紙）的顏色及質感加乘之下的結果。如欲呈現預期中的效果，紙張的選擇至關重要。

琳瑯滿目的印刷用紙

印刷用紙的種類繁多，不只有 166～167 頁所介紹的基本印刷紙。其中，最常使用於印刷和書籍設計的有藉由顏色或質感提升附加價值的美術紙、厚而堅固的紙板（厚卡紙等等）、用於裱褙的布類、以樹脂製成的合成紙等等。相較於一般印刷用紙，這類紙張能輕易展現獨特的存在感和設計感，然而，倘若用法不當，就會成為自我陶醉的印刷品，無法將欲傳達的訊息確實送出。除此之外，這類紙張也比一般印刷用紙更需要注意印刷適性、交期和價格。請務必考慮以上各點和紙張的特性，配合印刷品用途挑選最適合的紙張。

以完成品目的為考量

印刷品是用以傳達內容的容器和基礎。塗料厚的「高級紙」不一定是最佳選擇。攝影集、小說等所傳達的內容性質不同，適合的紙張當然也不一樣。

圖片較多

銅版紙、
亮面塗佈紙等

文字為主

道林紙、輕量塗佈紙、
霧面塗佈紙等

若想盡可能如實傳達相片和插圖等圖像，塗佈量多、表面平滑且富光澤的紙張，所能重現的色域最廣，最為合適。而對於以文字為主的印刷品則最好選用較沒有光澤的紙張，文字能清晰易讀，長時間閱讀雙眼也不會疲憊。

以完成品外觀為考量

例如，陳列於賣場時是否醒目、外觀是否精美？是否看起來物超所值？拿起來的手感和重量是否令人感覺良好？印刷品本身的魅力會因為紙張選擇而改變，銷售情況也會受到影響。

想呈現獨特手感

美術紙等

摸起來
粗粗的呢！

想突顯書本厚度

輕量塗佈紙等

如欲著重質感和觸感，不妨善用美術紙，因為美術紙經常內含獨特纖維，或是在抄紙階段即印有花紋，能夠使紙張別具風情。此外，厚度也會影響書籍給讀者的印象，例如重量或划算感等等，希望書本厚一點時，可以選用偏厚且偏鬆的嵩厚紙款，或是輕量塗佈紙。

以預算、印刷和裝訂適性為考量

一般印刷用紙的價格幾乎和塗佈量呈正比，美術紙的價格則更高。此外，有些特殊紙很容易發生表面紙粉沾黏在印版上，或是油墨透印到反面等問題，有些則是摺疊時容易破損、黏膠難以附著等等，造成裝訂不易，進而影響交期及成本。因此，最好提早諮詢印刷公司。

印刷用紙的單位

單位	說明
令（ream，R）＝張數的單位	最常見的交易單位。日本的一般印刷用紙 1 令為 1000 張，紙板則是 100 張。數量和價格分別稱為「令數」和「每令價格」。少量購買或特殊紙會以單張為基本單位買賣，此時，數量和價格分別稱為「張數」和「每張價格」。＊台制 1 令為 500 張。
令重、磅數＝全紙 500 張的重量（磅）	四六版、B 版、菊版等標準尺寸 1000 張（1 令）的重量。若要以 0.1mm 的精確度來測量紙張厚度實為困難，因此，令重是為了得知紙張厚度的標準計量。紙張樣本中，除了標示實際的令重，通常也會提供「四六版換算」，亦即換算成以四六版為基礎的令重，用以與其他紙類相較。
基重＝1 張紙 1m² 的重量（g／m²）	紙張重量的基本單位。就算是同樣的紙（種類、厚度皆同），只要尺寸不同，令重就會隨之改變，所以在指定紙張的時候，不能只說「○ kg」，而是要說明「○○版○ kg」，否則就可能誤訂厚度錯誤的紙張。不同於令重，基重就算尺寸改變，只要是同一種紙張，重量就相等。
每公斤價格＝紙張 1 公斤的價格（元／kg）	如同令，重量也是紙張的基本交易單位，於表示或比較價格時，尤其常以每公斤價格為基準。不過，在每公斤價格相等的情況下，紙張越厚，張數就越少，單價也越高，請特別注意。另外，儘管根據重量制定的價格不會像依據尺寸的定價般變動，然而，同種類的紙中，偏厚或偏薄款式的每公斤價格可能較高，這反映了抄紙時的成本。

同種類的紙，四六版 110kg 和 A 版 70.5kg 哪個比較厚呢？

答案是厚度相等

好神奇～

令重簡表

基重（g／m²）	令重（kg）			
	四六版	B 版	菊版	A 版
薄 81.4	70.0	67.5	48.5	44.5
84.9	73.0	70.5	50.5	46.5
104.7	90.0	87.0	62.5	57.5
127.9	110	106	76.5	70.5
厚 157.0	135	130.5	93.5	86.5

就算是同樣的紙（種類、厚度皆同），只要尺寸不同，令重就會隨之改變，所以在與其他規格的紙張比較時，必須換算成基重。公式為「令重（kg）÷（長（m）×寬（m）×1000）」，簡表參考起來十分便利。

書帖如何變成一本書
瞭解基礎裝訂工序

裝訂工序通常是排在設計師工作完結之後。然而，裝訂方式會影響版面設計的呈現，譬如落版及邊界等，所以設計師也必須具備基本知識。

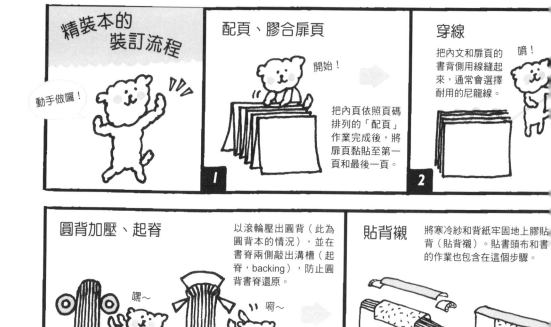

精裝本的裝訂流程

動手做囉！

配頁、膠合扉頁

開始！

把內頁依照頁碼排列的「配頁」作業完成後，將扉頁黏貼至第一頁和最後一頁。

穿線

嗯！

把內文和扉頁的書背側用線縫起來，通常會選擇耐用的尼龍線。

1

2

圓背加壓、起脊

以滾輪壓出圓背（此為圓背本的情況），並在書脊兩側敲出溝槽（起脊，backing），防止圓背書脊還原。

嘿～

嗬～

貼背襯

將寒冷紗和背紙牢固地上膠貼背（貼背襯）。貼書頭布和書〔背〕的作業也包含在這個步驟。

5

6

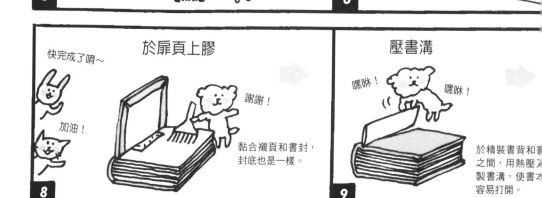

於扉頁上膠

快完成了唷～

加油！

謝謝！

黏合襯頁和書封，封底也是一樣。

壓書溝

嘿咻！

嘿咻！

於精裝書背和書〔封〕之間，用熱壓〔力〕製書溝，使書〔也〕容易打開。

8

9

精裝本的工序

所謂精裝本，是指書封與內頁分別製作，然後再透過「扉頁」膠合彼此，使內頁和書封合而為一。書封（包含書背）多是以布料等素材包覆厚紙板所製成，堅硬的書封保護的不只是書本的正反面，還包括書首、書根和書口，所以會比內頁略大一些。書封

與內頁大小不同是精裝本獨有的特徵，多出的部分稱為「飄口」。精裝本還可根據裝訂樣式進一步區分為「圓背」和「方背」等等。內頁以最費力耗時但最不易損壞的「穿線膠裝」來裝訂。

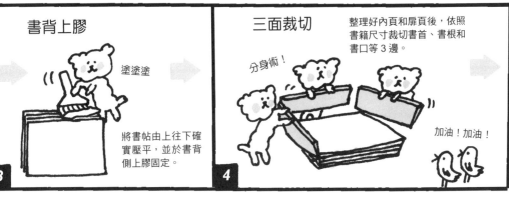

書背上膠

塗塗塗

將書帖由上往下確實壓平，並於書背側上膠固定。

3

三面裁切　整理好內頁和扉頁後，依照書籍尺寸裁切書首、書根和書口等3邊。

分身術！

加油！加油！

4

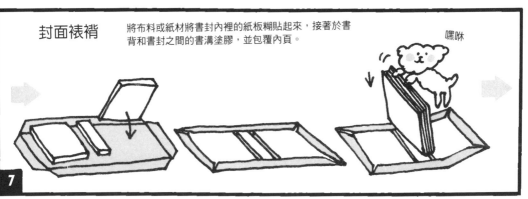

封面裱褙　將布料或紙材將書封內裡的紙板糊貼起來，接著於書背和書封之間的書溝塗膠，並包覆內頁。

嘿咻

7

完成！　如此一來圓背精裝本就完成了。

太棒了！　完成了～

10

精裝本特有的裝飾

保存性高的精裝本，多數就連細節都有十分講究的裝飾。例如在內頁書背上下的書頭布，雖然尺寸不大，卻能左右整本書的風貌。此外，常見裝飾還有書口染色、布面書封的燙金或素壓印等。請多加觀察，作為日後精裝書設計的參考。

平裝本的工序

　　平裝本的裝訂方法是先將內頁裝訂完成，接著包上書封，然後再根據書籍尺寸進行除了書背以外的三面裁切，製成的書封和內頁尺寸相等。相較於精裝本，平裝本的工序簡略不少，而且從配頁、裝訂、黏書封，一直到三面裁切等步驟，皆可由機械自動化一併處理，所以成本相對經濟，除運用在文庫本等書籍之外，也廣泛使用於雜誌、型錄等商業印刷品。裝訂方式方面，儘管也會使用相同於精裝本的「穿線膠裝」，不過通常還是以單用膠固定的「無線膠裝」和「破脊膠裝」，以及用鐵線裝訂的「平釘」、「騎馬釘」為主。

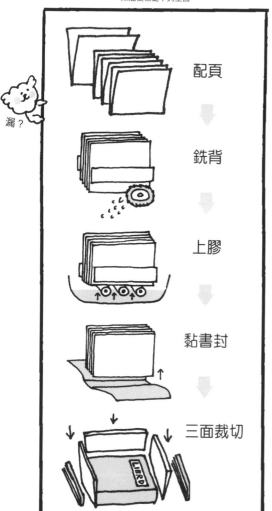

無線膠裝

先將內頁的書背磨掉 3mm 左右，再透過銑背（milling）於書背增加刮痕，加強膠的附著力。由於沒有使用縫線或鐵線，所以雖然簡便但是不夠堅固。

配頁

銑背

上膠

黏書封

三面裁切

漏？

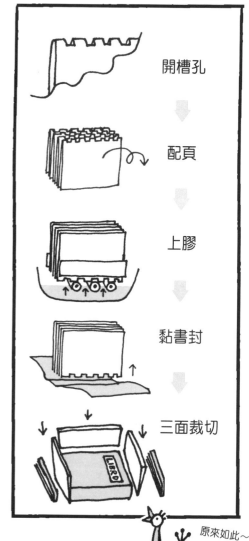

破脊膠裝

內文的書背部分開有槽孔，讓膠能夠滲透，進而提升附著力，然後再用膠固定書背與書封。由於沒有把書背全部磨掉，所以比無線膠裝堅固，但是費用也較高。

開槽孔

配頁

上膠

黏書封

三面裁切

原來如此～

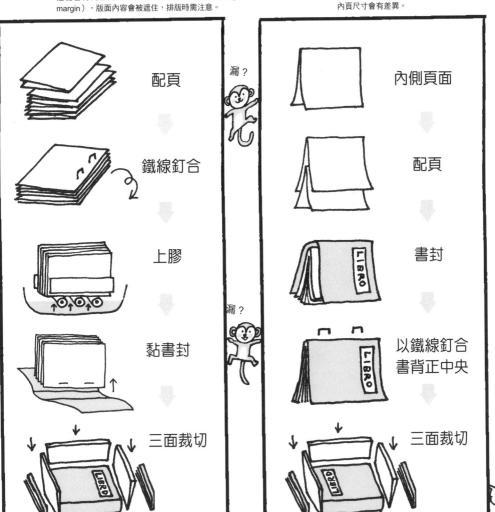

平釘

如同用釘書針將文件集結固定般，用鐵線在書帖裝訂線側的 2～3 處固定。儘管這種方式很牢固，但是從書背到往內 5mm 左右的裝訂邊範圍（binding margin），版面內容會被遮住，排版時需注意。

配頁

漏？

鐵線釘合

上膠

漏？

黏書封

三面裁切

騎馬釘

書封和內頁一起配頁，並以鐵線在對開兩頁的中間釘合。必須注意的是，騎馬釘能夠釘合的頁數有所限制，而且頁數多的時候，書本最內側和最外側的內頁尺寸會有差異。

內側頁面

配頁

書封

以鐵線釘合書背正中央

三面裁切

喵～

7
印刷和裝訂

173

一定要仔細確認！

正4反4？車？全都霧煞煞……
看懂印刷報價表！

懂得如何控管印刷費用才能成為獨當一面的設計師。最常見的印刷價格的算法是「以工序分類的單價 × 數量」，一起來學習如何看懂報價單吧！

25K（210×148mm）硬皮精裝本 160 頁全彩 2000 冊的報價單範例

編注：下表以台制 1 令 500 張計算，價格僅供參考。

	製版	色數／種類		數量	單價	金額
印前	掃瞄	圖片一批		200	10	2000
製版	內頁 拼版	160 頁 正 4 反 4	正／反面的印刷色數。4c 表示 4 色，亦即全彩；1c 表示單色；0c 表示不印刷。	40	800	32000
	書衣	正 4 反 0		4	800	3200
	書封	正 4 反 0		4	800	3200
印刷	內頁	160 頁 正 4 反 4	紙張經過機器的次數。單色時，車數＝印刷張數；全彩時，車數＝印刷張數 ×4。	20.4 令	120	19584
	書衣	正 4 反 0		1.4 令	400	2240
	書封	正 4 反 0		1.4 令	400	2240
加工	書衣	亮 P		0.7 令	2000	1400
裝訂	硬皮精裝本	封面製作、精裝上機、穿線膠裝 + 扉頁		2000 本	25	50000

	項目／紙張	規格	絲向	令重	數量	單價	金額
紙張	內頁／雪白畫刊	四六版	橫絲	70.5	20.4 令	2200	44880
	書衣／塗佈紙	菊版	橫絲	86.5	1.4 令	6000	8400
	書封／銅西卡紙	菊版	橫絲	167（240µ）	1.4 令	6000	8400

在透過令重表示紙張厚度的同時，也標明其厚度的具體數值。µ 為 µm（微米）的簡寫，千分之一毫米。

未稅合計 177,544

各項目之說明

印前費用

以前，DTP 的製版包含諸多工序，例如掃描機分色、過網照相（screening）、拼小版等。現今這些多利用 DTP 軟體來處理。拼版費用、顏色校正費用，以及根據委託內容產生的相片 RGB 轉 CMYK．去背．潤飾．修改等服務費用，皆包含在內。

製版費用

用於製作印刷用版（PS 版）的費用。在 CTP 已經普及的現今，印版費用主要包含 RIP 費用、輸出費用、PS 版費等。即使印刷冊數改變，這部分的費用仍固定，所以所印冊數較少時，這部分所占的比例就會提高。

印刷費用

詳細內容共有印刷開始之前的「固定費用」及根據印刷數量變動的「每車單價」，前者包含套版（registering）、油墨調整、配色、紙張設定等作業。車數和所印色數成正比，使用特別色時，有時會出現換版費用。

加工費用

加工費用中，最常見的就是樹脂上光和 PP 上光等表面加工費用。除此之外，模切、開孔等印後加工也經常納入此費用中。如同印刷費用，表面處理費用也不包含備用量，而是完全依照實際成品數量來計價，請特別留意。

裝訂費用

除了書本的裝訂、書封加工等費用之外，有時也會包括各式單頁印刷品的裁切、摺紙加工等等。假如是書本類，內頁所採用的紙若非標準紙，而是極厚或極薄的紙張，亦或尺寸非標準規格，而是特殊版型等情況，都會造成此部分費用增加。

紙張費用

冊數假如增加，費用會與增加的部分等比例上升，數量若超過 5000 冊，紙張費用就會占印刷費用的一半以上。估計數量時，除了所需成品數量之外，也需將印刷和加工失敗的量（放損）估算進去，確保備用數量足夠。

附錄

接下來要介紹的各種事項，
希望大家能記起來唷～
之後的設計創作工作
便能暢行無阻！

交稿不出錯

再也不用
擔心受怕！

準備清單及交付印刷稿
的確認事項

為了讓排版完畢的資料能夠正確印刷，設計師必須在製作檔案時就確保其萬無一失，並且得於交稿時給予印刷廠適當的指示。交稿前，請務必確認以下重要項目。

準備項目之 1

版面配置檔

是否為全數修正完畢的最終檔案？

列印稿是否和檔案一致？

檔案是否完整？（逐項確認請見右頁）

案件規格與檔案內容是否一致？

交付的印刷檔主要有兩種類型！

| 原檔 | | | PDF 檔 |

版面配置檔　　　連結之圖檔　　歐文字型　　　　　僅需 PDF 檔

將由排版軟體製成的檔案直接交給印刷公司，就屬於原生檔交稿，排版檔、連結圖檔，以及檔案中使用的字型，都需要一併提供。

目前的主流是以 PDF/X 格式交付印刷檔，PDF/X 是專為印刷量身訂做的檔案格式，它不僅能透過 InDesign 和 Illustrator 轉存，還能直接將圖檔和字型嵌入 PDF 之中。

連結影像

連結影像的連結是否有效？影像是否為最新狀態？
利用〔連結〕面板確認所配置的影像是否連結正確。

影像的解析度是否合適？
印刷上，一般需要 350dpi 以上的解析度。解析度的確認請於 Photoshop 進行。

影像檔案格式是否適合印刷？
除 Photoshop 或 Illustrator 的原生格式及 TIFF 之外，不建議使用其他格式，請特別注意。

色彩模式

連結影像的色彩模式是否合適？
嵌入版面的影像應先轉換成 CMYK 模式後再行使用。

InDesign 上的物件是否有使用到 RGB 色彩？
確認以 InDesign 建立的物件，是否出現 RGB 和 Lab 共同存在的問題。

Illustrator 的色彩模式是否為 CMYK？
於建立 Illustrator 文件時，若設定為 RGB，最終成品的顏色會受到影響，請務必留意。

印刷色數是否符合排版軟體及影像的色彩模式？
確認未使用到 CMYK 以外的顏色，也確認使用色沒有超出印刷公司指定或 Japan Color 的色域。

色彩

是否於四色印刷（CMYK）中使用到特別色？
確認沒有使用到 InDesign 和 Illustrator 的特別色色票。

是否誤將欲反白的物件設定成疊印模式？
物件的填色和線條，以及段落線框等若設定為白色，在疊印模式之下就不會被印出來。

純黑色的部分是否確實設定為疊印模式？
利用〔輸出屬性〕面板檢查 K = 100 的物件是否已正確設定為疊印模式。

字體

是否不慎使用到舊格式的字型？
如欲使用建立於老舊環境中的檔案，必須確認其格式是否能正確輸出。

是否使用到印刷公司不支援的字型？
系統預設字型中有些是無法印刷的，切勿使用它們。

列印稿

- [] 所列印的是否為最終檔案？
- [] 所列印的頁面是否有遺漏？
- [] 裁切線是否確實標記？
- [] 透明和疊印是否正確？

以元素分類！

列印稿的確認事項

就快能交付印刷稿了，汪！

雀躍

版面配置

- [] 物件是否移位？
 確認影像是否超出框架？物件是否偏離該在的位置？……

- [] 出血範圍足夠嗎？
 確認應出血的物件和圖片是否確實延伸到裁切線。

文字、頁碼

- [] 文字是否溢出框架？
 確認內文和圖說是否全數在框架內。

- [] 文字排版是否跑掉？
 確認有無出現不符中英文混排和避頭尾設定的狀況。

- [] 有無頁碼位移或遺漏等情形？
 確實確認從目錄直到最後的頁碼都正確。

- [] 文字資訊是否相符？
 確認人名、諮詢聯絡資訊、版權等等是否皆正確。

翻頁方向

- [] 是否符合翻頁方向？
 確認文字排版和裝訂方向是否正確？左右對開的位置是否正確？

印刷工作單（通常是由客戶或出版業者提供）

- 印刷方法是否指定正確？
- 印刷冊數是否正確？
- 完成尺寸是否無誤？
- 交期和交貨地點是否確實填寫？

檔案規格表（輸出指南）

- 應用程式的版本是否正確？
- 輸出檔的名稱是否確實填寫？
- 所使用之字型是否有附上？
- 檔案格式是否適當？

什麼是預檢（preflight）功能？

用來檢查所製作的檔案是否有不完備的地方。InDesign 除了會在文件製作過程中自動預檢之外，在將檔案封裝的時候也會進行。另外，轉至 PDF 的檔案，則可利用 Acrobat 指定其應遵循的規格，並確認所使用的油墨和色彩設定是否適當。

圈起來的部分假如是紅色，就表示有出現錯誤喔！

汪！汪！汪！

InDesign 於文件製作過程中會自動進行預檢。此外，透過〔預檢〕面板也可以檢查文字溢出等情形。

掌握 4 大重點
聰明做好檔案管理

進行妥善管理，避免版面製作過程中和交付印刷檔時出現問題，並且做好重新交付檔案和再版的準備。除此之外，檔案也必須清楚明瞭，即使換了一個人，也能立刻上手。

重點 1

「至少有 2 個儲存位置」

電腦檔案務必備份，務必做好檔案損毀的應變措施。備份不應僅儲存在硬碟或 DVD 內，而是必須在多處地方保存相同的版本。如此一來，就算其中一處損毀，也能馬上復原。

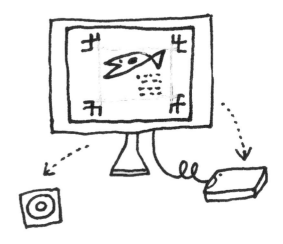

善用便利功能！

OS X 內有名為 Time Machine 的備份功能，它會依照所設定的時間點，定時進行差異備份（differential backup），並且能夠按照時間序列追溯及回復檔案。

可以回到過去的檔案喔！

嗶嗶嗶

| Time Machine
Time Machine 是自 Mac OS X 10.5 開始提供的功能，備份硬碟可透過系統環境設定來指定。

「建立作業用檔案及
保存用檔案！」

　　當版面製作工作和校對工作不斷累積時，不妨在一個段落之後，另存整個檔案，若檔案不幸損壞或操作錯誤時，能夠回復存檔當時的狀態。尤其是進行校對時，最好能在另存新檔的時候，於檔名中註明校對次數等。

鏘！

重點 3

「區分圖層！」

　　製作錯綜複雜的版面或繁複圖片時，將文字、影像和特定物件等置於不同圖層並個別管理，可讓修正工作輕鬆不少。在多人同時作業等情況下，利用圖層來管理物件，一樣有助於減少錯誤、提高作業效率。

像是這樣的感覺

重點 4

「檔名就該一目了然！」

　　排版檔案和所使用的圖檔檔名，都應清楚明確。當校對作業超過 1 次時，建議於檔名最後標明校對次數，若是有更換圖檔等情形，也可列出有更動的頁數等等。假如只是於檔名最後加註符號，不只可能造成混亂，還可能導致輸出時出現問題。

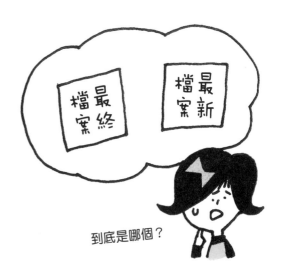

到底是哪個？

疑問、疑難雜症　Q&A 問答集

檔案製作
～印刷檔篇

有些知識之前
竟然不知道呢～

Q1 「僅供定位影像」是什麼？

A 用以指示版面配置的假資料。

用於確認相片內容的假資料即稱為僅供定位影像，簡稱為 FPO（for position only）。FPO 通常解析度低，有時會在設計過程中替換成實際影像。於交付印刷稿前，記得確認是否還有 FPO 殘留。

Q2 何謂「完稿」？

A 相當於 **InDesign** 的封裝檔和 **PDF/X** 格式等等。

儘管對於完稿尚未有明確定義，不過一般指的就是整個印刷製程使用到的所有檔案。包含影像和字體的 InDesign 封裝檔（package），以及交付印刷稿時的 PDF/X 格式等等，皆屬於完稿。

Q3 收到「麻煩提供 COMP」的要求，不過 COMP 究竟是什麼？

A 供確認設計完成樣貌的樣本。

COMP 是 comprehensive layout（版樣詳圖）的縮寫，乃為了能具體察看設計概念，所製作的樣本。COMP 中，舉凡相片的印紋、字體、尺寸和位置等等，皆盡可能地趨近於成品，藉此令參與者對成品樣貌有共同的概念。

Q4 該如何「以較低版本儲存」（降存）？

A 降存可能會有問題，因此不推薦。

關於降存方法，Illustrator 可於存檔時的〔Illustrator 選項〕對話框指定版本；InDesign 則可利用〔檔案〕功能表的〔轉存〕功能，儲存成 idml 格式（CS5 ～）或 inx 格式（CS4 以前）等較低版本的相容檔案。

Q5 有哪些字元最好不要出現在檔名中？

A 符號中，有些字元不得使用，有些則是不推薦使用。

除了不得使用為系統所使用的字串之外，米字號、全形符號、半形片假名等等皆盡量不要使用。有時候，為配合備份裝置的規格，僅使用英數字元最安全。

Q6 有什麼辦法可以解決文字亂碼問題？

A 開啟檔案時，利用編輯軟體指定編碼。

作業系統等環境因素，可能會造成文字檔的編碼異常或無法開啟等情形。多數編輯軟體只要在開啟檔案時變更編碼，即可解決此問題。

Q7 無法用 RGB 影像來交付印刷檔嗎？

A 只要工作流程有所制定就可以。

以前的確禁用 RGB 影像，不過，只要編輯、設計‧DTP‧印刷等所有階段皆能正確處理的話，即使是 RGB 也沒有問題。然而，此時就必須具備色彩管理和輸出等相關知識。

雖然大家都覺得那是理所當然的知識，但「我就是不懂！」，可是在自身立場上，又不能直接問出口。那些現在問起來會覺得丟臉、看似初階的疑問和問題，全都集結在本單元。

Q 8 製作檔案時該如何設定特別色？

A 可以使用特別色的色票，或是於個別圖層調配。

一種方法是直接指定色票中的特別色油墨；假如色彩尚未決定，則另建圖層，與 4 色印刷色區隔開來，然後再以 CMY 調配所需色彩。交稿時，務必將使用特別色的目的告知印刷公司，並指定特別色。

Q 9 有人請我「將透明效果點陣化（rasterize）」，那是……？

A 意指將施加在物件上的效果全數轉換為點陣圖。

有部分特效稱為透明效果，例如「陰影」及「斜角和浮雕」等，而以往的製程無法直接輸出這類效果。利用 Illustrator 的〔物件〕功能表中的選項，即可將透明度平面化。

Q 10 字型要去哪裡購買？

A 店面和網路上都能買到。

相同於一般應用程式，字型也能前往店面或上網購買。許多字型供應商皆有提供以年費形式授權的服務，只要繳交年費，即可於該年內使用其發行的所有字體。

Q 11 只有電腦預設字體就做不了工作嗎？

A 不能說是不可能，但是從現實面來看的確不可行。

電腦的預設字體中，雖然也有一些能應用於一般印刷，然而，種類實在不多，所以在設計表現上十分有限。若是要運用於版面設計工作上，還是要添購字型比較妥當。

Q 12 何謂系統字體？

A 作業系統用於顯示在系統介面上的字體。

所謂系統字體，基本上指的是作業系統使用於系統介面上的字體，不過，其中也有能夠運用在印刷作業的選項。只要字體格式符合，就可以安心使用。

Q 13 Mac 和 Windows 之間的字體是否相容？

A 部分字體相容，部分不相容。

只要是 OpenType 就能同時在 Mac 和 Windows 使用，但可能會有其中幾個字的形狀不同，或是字距因為系統不同而產生差異等等。

Q 14 OTF 和 CID 的差異？

A 可顯示的字元類型和字距等有所不同。

OTF 和 CID 擁有的功能幾乎一樣，兩者的不同之處在於 OTF 的文字間距功能較 CID 多元。除此之外，OTF 還有另一項特徵，亦即其內含的字元數量（字符）比較豐富。

Q 15 交付印刷檔後，對方告知「有無法支援的字型」……

A 可透過變更字型解決，或是將字型轉換為外框。

不過，字型改變，文字排版有時也會隨之變動，也許會導致文字溢出邊界。另外，將文字轉換為外框後，就無法再對文字進行修正，檔案也會因此變大，可能會導致印刷時出現預期外的錯誤。

印刷篇

至今問不出口的問題由我來解說！

Q1 何謂「粘頁」？

A 粘頁是指油墨自印刷面剝落的現象。

印刷完畢的紙張會疊在其他已乾燥的紙上，假如油墨未完全乾燥就會相互沾粘，在分開沾粘紙張時也會導致油墨剝落，這就是粘頁。因此，油墨切勿使用過量。

Q2 何謂「錯網」？

A 於印製特定紋路時發生網花（interference pattern）。

印刷是透過極其細小的網點重現圖紋，假如網點和相片的印紋產生干涉現象，就可能形成一定的紋路。有時候，只要對相片角度或尺寸進行極小的更動，即可解決此問題。

Q3 色彩濃度若只有 1% 或 2%，是否印得出來？

A 一般情況下，建議以 5% 為單位設定。

相同於線條和文字大小，印刷能夠呈現的濃度會因印刷機的精確度而改變。於製作檔案時，以 5% 作為 CMYK 濃度最小單位比較保險，而且有時肉眼也無法辨識小於 5% 的差別。

Q4 何謂「乾燥色差」（Dry Down）？

A 印刷後，因為乾燥而產生的色彩變化。

印刷用的油墨有時需花一段時間才能完全乾燥，而且乾燥前後可能有些許色差。儘管大多會將其控管在可接受範圍內，但是較深的顏色和某些紙張特性，還是有可能發生此情況。

Q5 看印的工作內容有哪些？

A 請再次針對色調和之前訂正的地方做最後確認。

印刷監工指的是到印刷作業現場，針對印刷品的完成情況進行最終確認。一般是確認色調，以及檢查之前訂正的地方是否有遺漏，因此除了修正遺漏之處以外，不得要求新的變更。

Q6 何謂「反印」和「透印」？兩者不一樣嗎？

A 透印為油墨滲到反面，反印（offset）為油墨轉印到相互重疊的面。

油墨滲透紙張，以至於從反面也看得見正面的文字和印紋，這就稱為「透印」。而「反印」則是在油墨尚未全乾之前就疊上其他紙張，導致油墨轉印至其他紙張的情況。

Q7 好想降低印刷成本！

A 不妨同時向多家印刷公司詢問報價，或是在紙張挑選上多下工夫。

為了降低印刷成本，任誰都會考慮是否該減少所使用的油墨數量，不過建議先向多家印刷公司詢價，或是改用同質感、同觸感，但單價較低的紙張。

Q8 能夠清楚印刷的線條粗細和文字大小？

A 請避免 0.1mm 以下的線及 6Q 以下的文字。

關於印刷能夠輸出的線條粗細和文字級數最小值，會因為 RIP（raster image processor，點陣影像處理器）的特性和印刷機種而異，所以無法一概而論，不過一般而言，不建議線寬小於 0.1mm，也不建議文字小於 6Q。使用 Illustrator 時，因為其預設線條會隨著物件縮小而變細，所以經常發生沒有注意到線條過細的情況，此外，有時也會發生只設定框線填色，而在未設定線條粗細的情況下便送印的狀況。在上述情況下的線條皆屬於極細線，原本就沒辦法輸出。假如轉存成 PDF/X 檔再列印，就能夠加以確認，但是在 InDesign 和 Illustrator 裡，除非檢查〔筆畫〕面板的數值，否則無法發現問題。文字方面，由人類肉眼看得到的極限就是 6Q，所以就算印刷有辦法印出更小的字也沒有意義。於縮小物件的時候，請檢查是否不慎選到線條或文字。

Q9 何謂「調頻網點」？

A 利用網點密度表現濃度的高精密印刷。

一般印刷屬於調幅網點（AMS，amplitude modulation screening），乃利用網點大小分別呈現 CMYK 的濃淡。另一方面，調頻網點（FMS，frequency modulation screening）採用的是調頻技術，並以網點密度來控制色彩濃淡。FMS 的優點在於它是用網點密度來重現漸層，能夠實現高精密印刷，呈現逼真的金屬質感，還能以平滑階調重現人物肖像的肌膚等，漸層也完全沒有色調分離（posterization）的現象。此外，不同於 AMS，FMS 沒有所謂的網點角度，所以不會發生錯網等問題。於印刷時，雖然 FMS 也沒辦法徹底避免套印失準，但是由於其並非網點的點陣列，所以受到套印失準影響的機率極低。然而有一段時間 FMS 的類比印版品質不穩定，有時無法漂亮呈現中間調等的平網，因此一直無法普及，目前也還在尋求解決中。

Q10 印刷後，文字的顏色和底色之間出現白邊了！

A 有可能是因為印刷時套印失準。

若文字的顏色並非 K = 100，而是有其他色彩，就可能發生文字邊緣與底色交界處透出白底的情形。於 InDesign，若使用名為「黑色」的色票，就會自動設定為疊印底層油墨模式（overprint），即使發生套印失準，文字和底色之間也不會出現白邊，但若是將其他顏色用於文字上，就不會自動疊印。印刷時，一般只要是黑色印版以外的色版就不會進行疊印，所以只要套印失準，就很可能出錯。只要設定疊印底色模式，即可有效避免此情形，不過，就算檔案上有設定疊印，有時印刷公司也會因為想避免出問題而取消疊印設定，因此，若有設定疊印，務必利用〔檢視〕功能表的〔疊印預視〕模擬實際的輸出結果，以確認印刷成果，除此之外，若在 K = 100 以外的地方也有設定疊印的事情，也一定要預先告知印刷廠。

Q11 原本應是只用黑色單色來製作，結果卻收到以 4 色處理的帳單……

A 應該是因為所使用的黑色其實是由 CMYK 互相調配而成。

光是使用的油墨數量就足以導致印刷費用上升。明明是黑色的單色印刷卻變成 4 色印刷，很可能是檔案使用的黑色並非 K = 100，而是以 CMYK 調配而成的複色黑。原本只有在所需黑色無法透過 K = 100 來呈現時，才會藉由複色黑來表現濃厚感及深度。於 InDesign 中，只要使用預設的黑色色票就萬無一失。而在 Illustrator 中，除了 K = 100 的色票之外，另有 CMYK 所有色版皆為 100% 的色票，不過此為裁切標記的專用色票，不應該用於其他物件。所以，為了預防出錯，建議利用 InDesign 或 Illustrator 的〔分色預視〕面板分別顯示各色版來確認是否有不慎使用到別的顏色。

是不是獲益良多啊？

汪！

經常用到的副檔名齊聚一堂！

副檔名一覽表

設計師處理的檔案不限於文字和影像。以下是經常使用到的副檔名及其解說。

文字相關副檔名

副檔名	說明
.txt	純文字檔
.rtf	能保留文字格式的文字檔
.xls	Excel 檔
.pdf	Acrobat 發行的 PDF 檔
.xml	使用標記語言（markup language）XML 的檔案，內含標籤（tag）。
.doc	Word 檔文件
.ppt	Powerpoint 檔
.jtd	一太郎檔*
.csv	以逗號分隔的文字檔

＊譯注：由日本 JustSystems 發行的日文文字處理軟體。

字體相關副檔名

副檔名	說明
.otf	OpenType 字體
.dfont	Mac OSX 專用的 TrueType 字體 Data Fork Font 的縮寫
.ttf	Windows 專用的 TrueType 字體

影像相關副檔名

副檔名	說明
.eps	EPS 格式的影像檔
.jpg .jpeg	JPEG 格式的影像檔
.bmp	Windows 標準點陣圖格式的影像檔
.tif .tiff	TIFF 格式的影像檔
.pct	PICT 格式的影像檔
.png	PNG 格式的影像檔

DTP 軟體相關副檔名

副檔名	說明
.psd	Photoshop 檔
.qxd	QuarkXpress 檔
.indd	InDesign 檔
.indl	InDesign 程式庫檔
.idml	InDesign 標記語言
.ai	Illustrator 檔

網站相關副檔名

副檔名	說明
.htm .html	用以描述網頁的文字檔，內含標籤。
.js	JavaScript 檔
.swf	Flash 動畫檔
.css	掌管 HTML 檔外觀的樣式表檔案
.fla	Flash 原生格式檔
.cgi	網頁伺服器上，用以讓 CGI 執行的指令檔。

壓縮相關副檔名

副檔名	說明
.sit	以壓縮軟體 Stuffit 壓縮後的檔案
.sitx	以壓縮軟體 Stuffit 7.0（Mac）以後之版本壓縮後的檔案
.zip	ZIP 格式的壓縮檔
.tar	使用於 UNIX 的壓縮檔
.lzh	LHA 格式的壓縮檔
.hqx	將二進制檔案以 BinHex 格式文字化後的檔案

影片相關副檔名

副檔名	說明
.avi	Windows 經常使用的影片檔
.prproj	Premiere 的專案檔
.mov	Quicktime 的影片檔
.ra	RealPlayer 的影片檔

音訊相關副檔名

副檔名	說明
.aif .aiff	使用於 Mac 的音訊檔
.wav	使用於 Windows 的音訊檔
.midi	用以控制遵循 MIDI 通訊協定之音訊的格式
.mp3	MP3 的音訊檔
.ram	以 RealAudio 建立的音訊檔
.au	使用於 Unix 的音訊檔

Windows 相關副檔名

副檔名	說明
.exe	Windows 的執行檔
.ini	使用於 Windows 的系統設定檔

作品來源：

第 152～153 頁 ● UV 凸字印刷「2008 年度凡達電影影像學院（2008 年度バンタン映画映像学院）學校簡介」CL（廣告主）：凡達電影影像學院　CD（創意總監）：金松滋　AD（藝術總監）、D（設計）：佐藤直子　DF、S：METAMO（メタモ）　編輯：樺林優　●浮出印刷：「丸紅鞋業（丸紅フットウェア [Marubeni Footwear]）展示會簡介」CL：丸紅鞋業　CD、AD、D：中嶋裕治　CD、CW（文案）：追川知紀　CW：大久保恭子　D：堀田麻美　CG（電腦繪圖）：畠山裕二　PH（攝影）：小栗広樹　A（廣告代理商）：博報堂　DF、SB：博報堂 PRODUCT'S（博報堂プロダクツ [HAKUHODO PRODUCT'S]）　PD（印刷總監）：油石浩史　●燙金「2008 年度竹尾紙張展覽會（TAKEO PAPER SHOW 2008）FINE PAPERS by "SCHOOL OF DESIGN" 邀請函」CL：竹尾　CD：古平正義／平林奈緒美／水野学／山田英二　AD：水野学　D、DF、SB：good design company（グッドデザインカンパニー）　●植絨印刷「Recruit HR Marketing 東海 公司簡介」（リクルート HR マーケティング東海）CL：Recruit HR Marketing 東海　CD：近藤亘　AD、D：平井秀和　CW：安田有美香 I（插圖）：尾崎仁美　PH：浅野彰英　A：RECRUIT MEDIA COMMUNICATIONS（リクルートメディアコミュニケーションズ）　DF、S：Peace Graphics（ピース・グラフィックス）　印刷：水野重治（Cosmo creative [コスモクリエイティブ]）　● 3D 立體印刷「夏日問候卡」（Summer Greeting Card）CL、DF、S：SCUDERIA（スクーデリア）　AD：前田義生　CW：瀬上昌子　D：服部綾　印刷：新日本工業　●引皺印刷「《我家隔壁有賤狗》（How to Kill Your Neighbor's Dog）折頁廣告」CL：KINETIQUE（キネティック）AD、S：大島依提亞　I：上杉忠弘　●磨砂印刷「Under Lounge 局部改裝通知 DM」CL：GRAND GROUP DF、S：OPERATION FACTORY（オペレーションファクトリー）　第 156～57 頁 ●發泡油墨「東洋 FPP 樣本　發泡油墨」●螢光油墨「《60 年代後半的時尚流行》（LATE 60's Fashion Style）」封面 PIE BOOKS（ピエ・ブックス）出版　●金色、銀色、珠光油墨「《免費報紙的戰略與設計》（フリーペーパーの戦略とデザイン）」封面 PIE BOOKS 出版　●覆膜上光「WATER CYCLING 2008 年月曆」CL：PARADOX CREATIVE（パラドックス・クリエイティブ）　CD、CW：鈴木猛之　AD：永田武史　PH：中島宏樹　D：新津美香／石見美和／廣瀬豊　DF：E（イー）　●模切「《入會・入學說明圖像設計》（入会・入学案内グラフィックス [Membership PR Graphics]）」封面 PIE BOOKS 出版　●打凸「東京瓦斯（TOKYO GAS）商品折頁廣告」CL：東京瓦斯　AD、D：川崎惠美　PH：小川重雄　A：URBAN COMMUNICATIONS（アーバン・コミュニケーションズ）　DF、S：andesign（アンデザイン）

參考文獻：

柳田寬之 編著《DTP 印刷 設計的基本知識》（DTP 印刷 デザインの基本）玄光社／伊達千代 著《偷窺設計人的筆記》（デザイン、現場の作法）旗標／伊達千代 內藤 TAKAHIKO（內藤タカヒコ）山﨑澄子 長井美樹 合著《設計 不懂就麻煩了的現場新常識 100》（デザイン 知らないと困る現場の新常識 100）MdN Corporation（エムディエヌコーポレーション）／設計現場（デザインの現場－ Designers' Workshop）編輯部 編《印刷與紙》（印刷と紙）美術出版社／ Far, Inc.（ファー・インク）編《平面設計必備工具書》（グラフィックデザイン必携）MdN Corporation

※ 本書涉及應用程式的內容，主要是以 Photoshop CS6 & CC 2017、Illustrator CS6 & CC 2017 及 InDesign CS6 & CC 2017 來解說。

設計師一定要懂的基礎印刷學

原 書 名	デザイナーズ ハンドブック（Designer's Handbook）
譯　　者	古又羽
特約編輯	劉綺文

總 編 輯	王秀婷
責任編輯	向艷宇
版　　權	徐昉驊
行銷業務	黃明雪

發 行 人	涂玉雲
出　　版	積木文化
	104台北市民生東路二段141號5樓
	電話：(02) 2500-7696｜傳真：(02) 2500-1953
	官方部落格：www.cubepress.com.tw
	讀者服務信箱：service_cube@hmg.com.tw
發　　行	英屬蓋曼群島商家庭傳媒股份有限公司城邦分公司
	台北市民生東路二段141號11樓
	讀者服務專線：(02)25007718-9｜24小時傳真專線：(02)25001990-1
	服務時間：週一至週五09:30-12:00、13:30-17:00
	郵撥：19863813｜戶名：書虫股份有限公司
	網站：城邦讀書花園｜網址：www.cite.com.tw
香港發行所	城邦（香港）出版集團有限公司
	香港灣仔駱克道193號東超商業中心1樓
	電話：+852-25086231｜傳真：+852-25789337
	電子信箱：hkcite@biznetvigator.com
馬新發行所	城邦（馬新）出版集團 Cite（M）Sdn Bhd
	41, Jalan Radin Anum, Bandar Baru Sri Petaling, 57000 Kuala Lumpur, Malaysia.
	電話：(603) 90578822｜傳真：(603) 90576622
	電子信箱：cite@cite.com.my

再會

日文原書編輯團隊

企畫設計	KOHEI Emi（PIE GRAPHICS）
執　　筆	ARIKA/OBSCURE INK/SASAKI Takeshi/FLARE
插　　圖	NODA Yoshiko
編　　輯	SAITO Kaori

封面完稿	葉若蒂
內頁排版	優士穎企業有限公司
製版印刷	上晴彩色印刷製版有限公司

城邦讀書花園
www.cite.com.tw

Original Japanese title: Designer's Handbook: Kore-dake-wa Shitte-okitai DTP/Innsatsu no Kiso-chishiki

Originally published in Japanese by PIE International (2-32-4 Minami-Otsuka, Toshima-ku, Tokyo 170-0005 JAPAN) in 2012.

© 2012 PIE International　｜　Illustration © NODA Yoshiko

2017年5月2日　初版一刷　　　　　　　　　　　　　Printed in Taiwan.
2022年9月5日　初版九刷
售　價／NT$450
ISBN 978-986-459-090-2【紙本／電子書】
版權所有・翻印必究

國家圖書館出版品預行編目（CIP）資料

設計師一定要懂的基礎印刷學 / Pie books編；
古又羽譯. -- 初版. -- 臺北市：積木文化出版：
家庭傳媒城邦分公司發行, 2017.05
　面；　公分
ISBN 978-986-459-090-2(平裝)

1.設計 2.印刷學

960　　　　　　　　　　　　　　　　106005776